세상에서
가장 비싼
그림들

LE MUSÉE [PRIVÉ] LE PLUS CHER DU MONDE
by Pierre Cornette de Saint Cyr & Arnaud Cornette de Saint Cyr

"왜 세기의 부자들은
미술품 쟁탈전에
뛰어들었나?"

LE MUSÉE [PRIVÉ]
LE PLUS CHER
DU MONDE

세상에서 가장 비싼 그림들

500년 미술사와 미술 시장의 은밀한 뒷이야기

피에르 코르네트 드 생 시르
아르노 코르네트 드 생 시르 지음

김주경 옮김

SIGONGART

도로테 페르테Dorothée Ferté의
도움에 감사하며

일러두기
1. 외국 인명과 지명의 한글 표기는 외래어표기법에 맞추었으나 일부는 미술계에서 통용되는 방식에 따랐다.
2. 작품과 작가의 원어는 작품을 소유하고 있는 기관 등의 공식 명칭에 따라
표기했으나 찾기 어려운 경우에는 프랑스어로 통일했다.
3. 경매가의 한화 환산 금액은 2012년 8월 환율을 기준으로 했으며,
유로화로 전환된 프랑스 프랑의 경우에는 2006년 환율을 기준으로 했다.
4. 작품 크기는 세로×가로순으로 표기했다.

인상주의 미술

근대 미술

현대 미술

세상에서 가장 비싼 그림들을 보아 좋은 미술관……. 이 가상의 미술관은 열정적인 미켈란젤로와 미셀 바스키아를 한자리에 앉게 하고, 엄격한 레오나르도 다 빈치와 도발적인 데미언 허스트를 서로 대화하게 하며, 세련되고 경쾌한 와토와 깊이 있는 로스코가 서로를 이해하게 해 줄 것이다. 이처럼 이상적인 컬렉션을 모두 모으려면 20년 이상의 시간이 걸릴 것이다. 게다가 인내심과 세련된 안목, 막대한 재력도 필요할 것이다.

이 책에서 소개하는 100여 점의 작품들은 이 이상적인 컬렉션에 속하는 예술가의 작품들 중에서 최고 경매가에 따라 선택된 것들이다. 그러나 이 작품들이 세상에서 가장 비싼 100점의 작품들과 정확하게 일치하는 것은 아니다. 왜냐하면 한 예술가에게서는 한두 점의 작품만 선택하기로 정했기 때문이다. 진짜 최고가의 작품 100위 안에는 피카소의 작품이 무려 17점이나 포함되어 있으며, 그 외에도 베이컨이 11점, 클림트가 7점, 모네가 5점, 모딜리아니가 5점, 반 고흐가 5점, 세잔이 5점, 워홀이 5점이나 올라 있다. 100점의 작품들 가운데 이 8명의 예술가들의 작품 수만 60점이나 된다. 같은 화가의 작품을 몇 번씩 반복하는 것은 본래의 의도에 맞지 않을뿐더러, 명화 여행이 너무 단조로워질 위험이 있다. 이 책에 나온 작품들은 모두 경매에 나왔던 것들이고, 거의 대부분이 개인 컬렉션에 포함되었다.

'최고의 가격'이라는 설명은 수많은 해석을 부추기고, 미술 시장이 투자자들의 손에서 놀아난다는 잘못된 이미지를 키울 수도 있다. 그러나 실은 그렇지 않다. 여기에 등장하는 회화와 조각들은 모두 주요 컬렉션에서 뽑은 것들이고, 대부분 각 시대마다 높은 평가를 받았던 작품들이다. 알다시피 각 시대는 중요하게 여기는 가치들이 저마다 달랐지만, 주요 컬렉션들은 유행을 따르지 않는다. 고딕 미술부터 가장 현대적인 창작품까지, 어떤 시대의 것이든 걸작은 언제나 사람들을 열광하게 만드는 법이다.

미술 시장에 나오는 옛 대가들의 작품은 그 수가 극히 적다. 레오나르도의 그림 1점이나 미켈란젤로의 조각 1점을 손에 넣기란 거의 불가능한 일이다. 그래서 수집가들은 그들의 데생을 차지하려고 치열한 경쟁을 벌인다. 인상주의 화가들과 근대 미술의 거장들은 언제나 시장의 인기를 독차지한다. 그중에서도 가장 위대한 거장은 20세기의 천재라는 수식어가 늘 따라붙는 어마어마한 거인인 피카소다. 미국의 팝 아트 예술가들 역시 뜨거운 관심을 끌며 세계에서 제일가는 재력가들의 지원을 받는다. 세계대전 이후에 유럽의 예술가들은 큰 활약을 하지 않았다. 하지만 이브 클랭이나 피에로 만초니 같은 급진적이고 예언자적인 천재들이 존재했다. 위반의 미술은 뒤샹을 선두로 해서 유럽에서 이루어졌다.

이 탁월한 예술가들은 세상과 미술계를 바꾸고, 우리의 시각을 바꾸었다. 우리가 우주에 대해 갖는 인식도 바꾸어 버렸다. 위대한 예술가들은 '지진 감지기'와 마찬가지로, 문명의 지진과 변동을 우리보다 훨씬 빨리 간파한다. 그래서 이런 지각 변동을 각자의 고유한 언어로 우리에게 계시한다. 그 메시지들을 이해하고 그것을 양분으로 삼는 것은 순전히 우리 각자의 몫이다. 인류 정신의 엄청난 역사를 이해하기 위해

고딕 미술 / 근세 미술

그리스도의 태형 LA FLAGELLATION DU CHRIST

〈그리스도의 수난〉을 그린 카를스루에의 거장(1450년경 활동)

1450년경, 패널에 유채, 66.5×46.5cm, 카를스루에, 카를스루에 주립미술관Staatliche Kunsthalle Karlsruhe
경매일: 1998년 12월 9일
경매가: 4,830,572달러(한화 약 5,437,000,000원)

1450년경의 북유럽 종교 미술을 잘 보여 주는 이 비범한 그림은 1902년 이후로 사라진 작품이었다. 당시에 이 작품은 반 올덴바르네펠트van Oldenbarnevelt의 컬렉션과 함께 팔렸는데, 그때는 한스 홀바인이 그린 것으로 알려졌다. 이 작품에는 "인물들의 동작이 다양하고 색채가 풍부한 고딕식의 기묘한 패널"이라는 설명이 붙어 있었다. 그 뒤로는 당시의 경매 카탈로그에 실려 있던 이미지를 통해서만 알려졌을 뿐, 행방이 묘연했다. 이 작품이 카를스루에Karlsruhe라는 독일의 한 도시에서 〈그리스도의 수난〉을 주로 그렸던 어느 거장의 작품임을 알게 된 것은 그 후의 일이다. 매혹적이며 신비한 이 화가에 대해서 알 수 있는 것이라고는 이 도시의 미술관에서 전시된 그의 작품을 모아 놓은 자료집이 전부다. 하지만 그는 스트라스부르 지역과 라인 강 인근의 미술에 상당한 영향력을 미쳤던 것으로 보인다.

이 그림에서는 술에 취한 듯한 형리들의 얼굴 때문에 그리스도의 고귀한 얼굴이 더욱 부각되어, 사실성이 느껴지지 않는다. 그만큼 중세의 열정이 더 강렬하게 전해진다. 그 열정에서 엿보이는 깊은 인간성은 마티아스 그뤼네발트Matthias Grünewald의 그림을 꽃피우게 만든 르네상스 시대를 예고하고 있다. 이 그림이 추구하던 점은 설교를 대신했던 유명한 〈이젠하임 제단화Isenheim Altarpiece〉에 나타난 사실주의로 이어지게 된다.

그동안 잃어버린 줄로 알았던 〈그리스도의 태형〉을 1998년에 다시 세상에 가지고 나온 사람들은 은퇴 후에 검소한 삶을 살고 있던 프랑스인 노부부였다. 그들은 이것이 뛰어난 그림인 줄은 알았지만, 이렇게까지 중요한 작품인 줄은 전혀 몰랐다. 〈그리스도의 태형〉은 그들의 할아버지가 1902년 경매에서 구매한 뒤로 줄곧 그 가문에서 보관하고 있었다. 이 작품은 노르망디 상륙 작전의 포화 속에서도 기적적으로 살아남았으나 정작 작품의 기원과 작가는 완전히 잊힌 상태였다.

이 그림은 전문 감정가인 르네 미예René Millet가 진품이라고 감정한 뒤에, 경매에 들어가기 전까지 카를스루에 주립미술관에 전시되었다. 〈그리스도의 수난〉 연작으로 알려진 6점의 그림들 중 5점을 소유하고 있는 미술관이다. 기적적으로 다시 나타난 그림이기에 당연히 가장 눈에 띄는 자리에 걸렸다. 프랑스 기관들이 이 작품에 '자유 유통 증서'를 부여하고 나자, 루브르 박물관의 반대에도 불구하고 카트린 트로트만Catherine Trautmann 프랑스 문화부 장관이 적극적으로 후원하여 이 작품은 경매에 나올 수 있었다. 하지만 독일 미술관을 누르고 이 작품을 차지한 곳은 놀랍게도 영국의 콜나기 갤러리Colnaghi였다. 이 작품은 치열한 경쟁을 거쳐 감정가의 거의 30배에 가까운 가격에 팔렸는데, 르네상스 시대 이전의 작품으로서는 기록적인 액수였다.

〈그리스도의 태형〉은 이듬해에 마스트리흐트Maastricht 전시회에 나왔다가, 콜나기 갤러리와 카를스루에 주립미술관 사이에 합의가 이루어진 뒤에 비로소 카를스루에의 거장이 그린 다른 그림들과 합류하게 되었다.

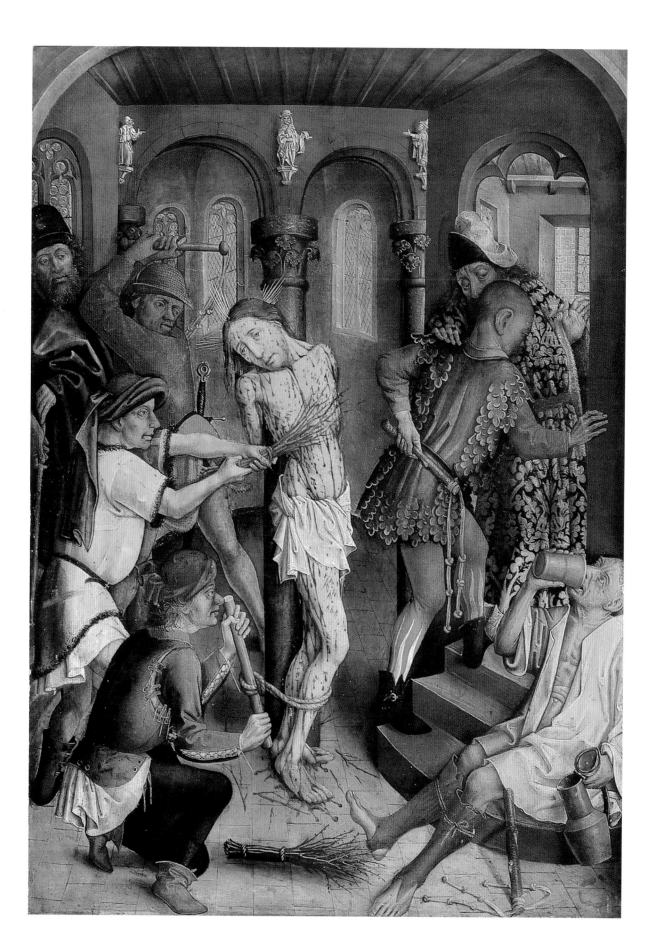

고성소로 내려가는 그리스도 LA DESCENTE DANS LES LIMBES

안드레아 만테냐 Andrea Mantegna(1431~1506)

1490~1495년, 패널에 템페라, 38.9×42.4cm
경매일: 2003년 1월 23일
경매가: 28,568,000달러(한화 약 32,339,000,000원)

안드레아 만테냐는 15세기 이탈리아에서 매우 뛰어나고 깊이 있고 통찰력 있는 화가들 중 한 명이다. 그가 그림에서 추구하던 것을 통해, 15세기의 세상이 가지고 있던 시각을 살펴볼 수 있다. 그는 원근법, 단축법, 장면 연출에서 탁월한 기법을 사용했으며, 치밀하게 계산된 체계적인 공간을 확립한 화가였다. 르네상스 시대의 새로운 인간들은 주변 환경을 응시하고 이해하고, 나아가 완전히 장악했다. 그들은 지성을 사용해 믿음을 가졌지만, 그 믿음은 우주를 이해하는 열쇠가 더 이상 되지 못했다.

이런 양면성은 만테냐가 광물질처럼 단단하게 형성한 회화 양식 안에도, 그리고 그의 깊은 영성 안에도 존재한다. 그가 그리는 세계는 엄격하고 순수한 이성으로 약간 메마른 듯하며, 자연을 확실히 지배하고 있는 세계다. 그래서 그의 그림은 원근법과 해부학이 완벽하지만 육체는 경직되어 보이고, 성당 같은 풍경도 견고한 바위처럼 보이며, 선은 예리하고 차가운 느낌을 준다. 그러나 만테냐는 깊은 감동과 말할 수 없는 비애감을 그림에 끌어들였다. 르네상스 시기는 줄곧 이런 관계, 즉 신앙과 합리성 사이의 복잡한 관계가 작용했던 시기다.

〈고성소로 내려가는 그리스도〉의 탁월한 구조는 만테냐의 천재성을 잘 보여 준다. 이 그림은 그리스도가 의인들의 영혼을 해방시키기 위해 고성소 limbus(천국에도 지옥에도 가지 못한 사람들의 영혼이 머무르는 곳-옮긴이 주)의 어둠 속으로 막 들어가려는 장면이다. 만테냐는 구세주가 등을 보이도록 그려서, 화가인 자신과 감상자가 같은 시점에 위치하게 만들었다. 심연에서 올라오는 스산한 바람이 그리스도의 머리카락과 옷자락을 휘날리게 하고 있다.

미국의 큰 제약 회사의 상속자인 바바라 피아스카 존슨 Barbara Piasecka Johnson이 구매한 이 그림은 만테냐의 작품 중에서 개인이 소장하고 있는 유일한 것이다. 아마도 르네상스의 걸작 중 경매에 나왔던 마지막 작품일 것이다. 1973년에 경매장에 나타났을 때 당시로서는 기록적인 가격인 49만 파운드(한화 약 8억 7천만 원)에 낙찰되었다.

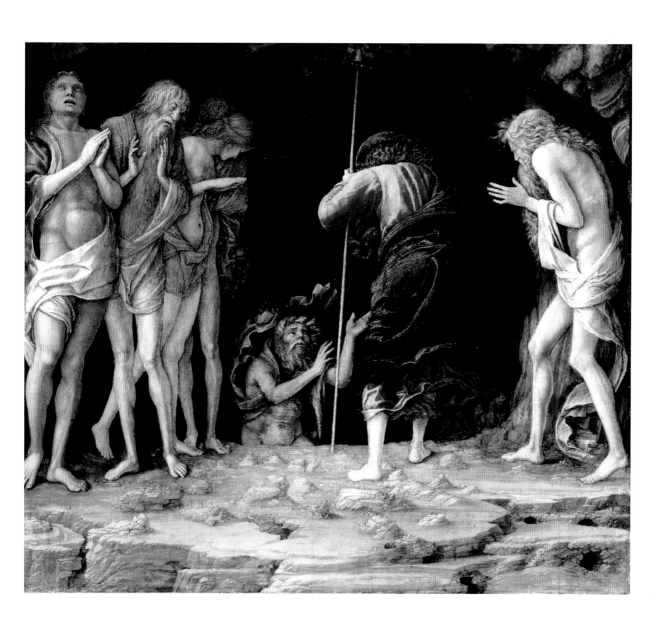

말과 기수 CHEVAL ET CAVALIER

레오나르도 다 빈치 Leonardo da Vinci(1452~1519)

1480년경, 염료를 칠한 종이에 은필화, 11.9×7.9cm
경매일: 2001년 7월 10일
경매가: 11,457,160달러(한화 약 12,973,000,000원)

과학자인 동시에 전문 기술자요, 발명가이자 해부학자에 화가, 조각가, 건축가, 도시 설계자인 것도 모자라서, 식물학자, 시인, 음악가, 철학자, 작가이기까지 한 종합 예술가에 대해 과연 무슨 말을 더 할 수 있을까?

레오나르도 다 빈치. 그는 예술과 과학 분야에서 가장 위대한 자이며, 헬리콥터와 잠수함을 생각해 낸 역사상 가장 비범한 사람이다. 그는 우주적인 인간의 원형이며, 또 다른 천재인 미켈란젤로와 함께 르네상스를 상징하는 인물이다.

오늘날 레오나르도의 그림이라고는 고작 15점밖에 남아 있지 않다. 그는 수많은 기법들을 실험했으나, 아쉽게도 그 기법들이 모두 내구성을 가지고 있지는 못했던 것이다. 이 때문에 개인이 레오나르도의 그림을 소유한다는 것은 사실상 불가능하다. 그러나 다행히도 우리의 감탄을 자아내는 몇 점의 데생이 아직 남아 있다. 물론 대부분이 세계의 대형 박물관들 안에 있다.

이 데생은 〈동방박사들의 경배Adorazione dei Magi〉를 위한 습작으로 피렌체의 우피치 미술관Galleria degli Uffizi에 전시되어 있다. 개인이 소유하고 있는 몇 안 되는 레오나르도 작품들 중 하나인 이 데생은 아주 오래전에 경매에 나온 뒤로, 레오나르도의 데생들 가운데 가장 중요한 것으로 평가받고 있다.

개인이 소장한 레오나르도의 작품들 중에서 지난 20년 동안 경매에 나온 것은 5점이 채 못 된다. 염료로 바탕 칠을 한 종이 위에 은첨필로 그린 데생은 수정이 불가능하기 때문에 습작 단계들이 그대로 나타나기 마련이다. 이 데생에서도 말 탄 기수의 머리 위치가 다양하게 변한 것을 볼 수 있다. 본래 데생은 화가가 그림을 그리기 전에 염두에 두었던 아이디어가 그대로 나오기보다는 전혀 다른 그림으로 나오는 경우가 많다. 이 데생 역시 그림이 변해 가는 과정과 움직임을 볼 수 있어서 레오나르도의 의도를 추측해 보는 재미가 있다.

유명한 수집가인 존 니콜라스 브라운John Nicholas Brown이 1928년에 사들였던 〈말과 기수〉는 그의 가족이 소장하고 있다가 2001년도에 경매에 내놓았다. 이 멋진 데생은 미술이 오직 신의 영광을 찬양하는 데 사용되었던 중세 시기가 끝날 즈음, 르네상스의 창작가들이 인간 세상을 묘사하기 위해 어떻게 과학과 미술을 결합시켜서 문명의 새로운 단계를 열어 갔는지를 살짝 엿보게 해 준다. 움직임과 생명력이 느껴지는 습작이다.

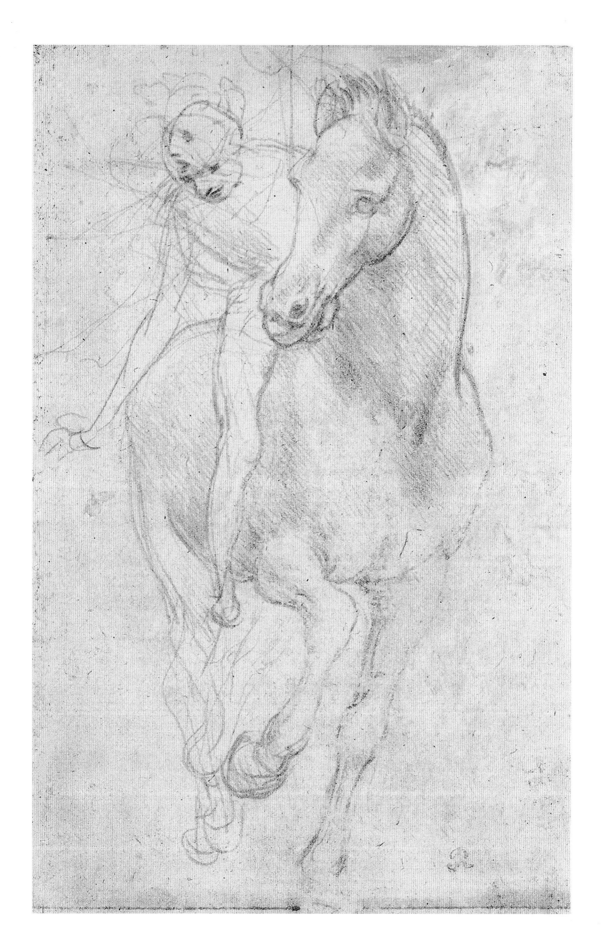

뮤즈의 두상 TESTA DI UNA MUSA

라파엘로 Raffaello Sanzio(1483~1520)

1510~1511년, 종이에 검은 분필, 30.5×22.1cm
경매일: 2009년 12월 8일
경매가: 48,033,684달러(한화 약 54,389,000,000원)

교황 율리오 2세의 권한 아래 라파엘로와 미켈란젤로가 바티칸에 있는 성당에서 함께 작업하던 시절이 있었다. 세기의 두 천재가 각자에게 맡겨진 방에서 각자의 걸작을 만들어 내고 있는 모습을 상상해 보라! 미켈란젤로는 시스티나 성당의 그림을 맡았고, 겨우 26세에 불과했던 청년 라파엘로는 교황의 거처 중 방 3개를 프레스코화로 장식할 책임을 맡았다. 미술사에서 얼마나 특별한 순간이며, 얼마나 특별한 만남인가! 인간의 고귀한 창조성이 꽃을 피우는 완벽한 순간이 아닐 수 없다.

라파엘로는 첫 번째 방, 곧 서명실을 꾸미면서 기독교 이론과 플라톤의 이론을 양립시키기로 했다. 진眞은 선善과 미美 안에서 자연스럽게 계시된다고 믿었기 때문이다. 그리하여 라파엘로가 선택한 네 가지 스토리는 〈성체 논의Disputa del Sacramento〉, 〈아테네 학당Scuola di Atene〉, 〈파르나소스Parnassus〉, 〈삼덕상Virtù e la Legge〉이었다. 라파엘로의 작품들 중에서 가장 뛰어난 것들인 이 벽화들의 습작 60여 점은 잘 알려져 있다.

오른쪽에 실려 있는 뮤즈의 고귀한 두상은 〈파르나소스〉를 위한 습작으로, 가장 최근에 개인이 소장하게 된 라파엘로 데생이다. 라파엘로라는 거장이 그린 아름다운 여성의 얼굴 중 하나로 꼽히는 이 감동적인 뮤즈의 모습에는 천재 화가의 부드러움과 영성, 우아함이 배어 있다. 이 작품의 가격은 종이에 그린 데생으로서도, 또 라파엘로의 작품으로서도 가장 높은 기록을 세웠다. 걸작의 가격은 크기나 소재에 얽매이지 않는 법이다.

이 작품의 구매자는 소문에 의하면 중동 사람이라고 하는데, 확인된 사실은 아니다. 영국인 수집가 경매에 내놓은 이 작품은 영국 정부가 이 작품을 사들일 기금을 마련하거나 혹은 이 작품을 떠나보내기로 결정할 때까지는 일시적으로 해외 반출이 금지된 상태다.

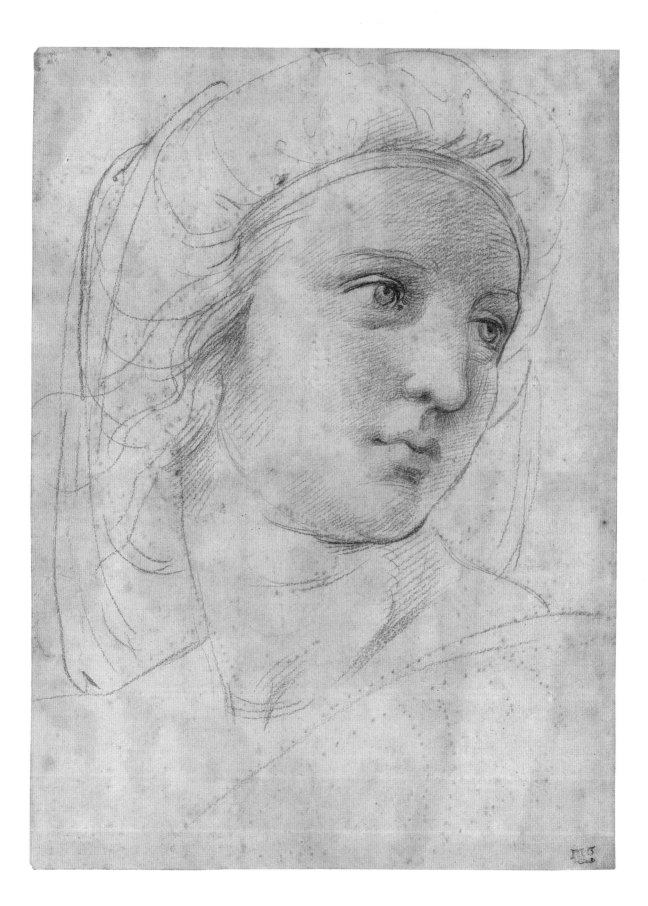

예수의 승천 L'ASCENSION DU CHRIST

미켈란젤로 부오나로티 Michelangelo Buonarroti(1475~1564)

1515년경, 종이에 분필과 잉크, 23.6×20.6cm
경매일: 2000년 7월 4일
경매가: 12,325,942달러(한화 약 14,000,000,000원)

미켈란젤로. 가장 위대한 조각가이자 가장 위대한 화가, 가장 위대한 건축가이며 가장 위대한 데생 화가이자 가장 위대한 시인……. "잘못은 내 안에 불을 지핀 자에게 있다." 그의 아름다운 시에 나오는 한 구절이다. 절대적인 천재인 그는 미술사와 세계사를 바꾼 예술가다.

이 습작은 로마의 산타 마리아 소프라 미네르바 성당 Santa Maria sopra Minerva의 성가대석을 장식하고 있는 〈부활하신 그리스도 Cristo Risorto〉라는 조각상을 만들기 위해 그린 것으로 알려진 유일한 작품이다. 미켈란젤로에게 스승이 있다면 도나텔로와 고대 양식일 것이다. 미켈란젤로가 이 데생에서 표현한 예수는 고대 양식과 비교했을 때, 승리를 구가하는 젊음과 고전적 아름다움을 지닌 '힘 있는 그리스도'다. 미켈란젤로가 처음에 가졌던 아이디어와 고민했던 과정을 엿보게 해 주는 이 데생은 말하자면 불을 일으키는 불씨, 변화 중에 있는 형태와 같은 것이라고 할 수 있다.

미켈란젤로의 작품을 소유한다는 것은 수집가에게 무모한 꿈이다. 그의 조각상 1점이나 회화 1점을 탐낸다는 것은 어림도 없는 일이다. 아주 드물게 데생 몇 점이 있기는 하지만, 대부분은 미술관에 전시되어 있거나 영국 여왕의 것처럼 대규모 컬렉션 안에 들어 있다. 이 거장의 것으로 알려진 데생은 지난 20년간 오직 5점만 경매에 나왔을 뿐이다.

성스러운 대화 SACRA CONVERSAZIONE

티치아노 베첼리오 Tiziano Vecellio(1485~1576)

1560년경, 캔버스에 유채, 127.8×169.7cm
경매일: 2011년 1월 27일
경매가: 16,882,500달러(한화 약 19,120,000,000원)

라파엘로와 미켈란젤로가 공간을 결정하는 선과 공간을 구성하는 비율, 즉 데생을 중요시했다면, 베네치아 사람인 티치아노는 당시 베네치아에서 유행하던 빛의 효과를 입증한 화가다. 그의 작품은, 마치 안개에 싸인 듯이 자연스럽게 사라지는 식으로 윤곽을 그리는 레오나르도 다 빈치의 스푸마토sfumato 기법을 넘어서서 조반니 벨리니와 조르조네의 맥을 따라 빛으로 이루어졌다. 색채의 명도와 채도를 부드럽게 변화시켜서 공간 전체를 구성하고 있는 것이다.

이 섬세한 그림에는 변화무쌍한 빛의 감도, 석호에서 올라오는 안개, 베네치아 사람들의 인간미가 잘 드러나 있다. 이 그림은 여성적인 느낌 때문에 남성적인 피렌체 화풍의 그림과 자주 비교되고는 한다.

'성스러운 대화'라는 주제를 담고 있는 이 위엄 있는 작품은 1560년경에 그려졌다. 티치아노가 75세 때로 화가의 예술적 영감이 절정에 달해 있던 시기의 그림이다. 이즈음의 그는 초기의 자연주의에서 나타낸 비애미 대신에 새로운 열정으로 종교적, 신화적인 주제를 다시 다루었다. 그러면서 감성적인 채색을 이용한 빛의 효과로 인물들을 돋보이게 하고, 색채의 작용을 통해 중심 인물들의 감정을 표현했다. 배경은 색채에 의존하게 하고 형태를 단순화시켰다. 바사리의 표현을 빌리자면 "배경 위에 부각된 색채의 화풍"이다.

완숙한 경지에 이른 놀라운 구성과 말년의 단조로운 색채 사이의 과도기 작품을 훌륭하게 보여 주는 이 그림은 티치아노의 중요한 작품들 가운데 아직까지 개인이 소장하고 있는 몇 안 되는 작품들 중 하나다. 〈비너스와 아도니스Venere e Adone〉는 1991년에 치열한 경쟁 끝에 장 폴 게티 미술관에서 1억 3천500만 달러(한화 약 1천530억 원)에 구매했고, 〈디아나와 악타이온Diana e Atteone〉은 런던의 내셔널 갤러리와 스코틀랜드의 내셔널 갤러리에서 8천만 달러(한화 약 901억 원)에 가까운 금액을 모금하여 2009년에 서덜랜드 공작과 사적인 거래를 통해 구입했다.

〈성스러운 대화: 성 루가와 알렉산드리아의 성녀 카타리나와 함께 있는 성모자〉의 역사는 놀랍고도 화려하다. 원래는 친구인 오롤로조Orologio를 위해 그렸던 그림으로, 18세기 말까지 오롤로조 가문에서 소유하고 있었다. 그 후에 영국인 수집가인 리처드 위슬리 경Sir Richard Worsley이 이 그림을 구매하여 배로 런던에 부쳤는데, 그 배가 그만 해적에게 습격을 당하고 말았다. 프랑스인 해적은 손에 넣은 그림을 나폴레옹의 동생인 뤼시앙 보나파르트Lucien Bonaparte에게 팔았으나, 프랑스 제정이 몰락하면서 그림은 뤼시앙의 손을 떠났다. 이후 이 그림은 1956년에 뉴욕의 화랑인 로젠버그 앤드 스티벨Rosenberg & Stiebel을 통해 독일인 수집가 하인츠 키스터스Heinz Kisters의 손에 들어갔고, 그의 사후에 미망인에 의해 경매에 나오게 되었다. 그리고 이 경매에서 유일한 입찰자였던 익명의 유럽인 수집가에게 소장되었다.

살마키스와 헤르마프로디토스 SALMACIS ET HERMAPHRODITE

로도비코 카라치 Lodovico Carracci(1555~1619)

1600년경, 캔버스에 유채, 114.3×151.9cm
경매일: 2006년 7월 6일
경매가: 13,703,703달러(한화 약 15,538,000,000원)

이 그림에 얽힌 뒷이야기는 아주 재미있다. 〈살마키스와 헤르마프로디토스〉는 볼로냐 화파의 거장들 가운데 한 명인 로도비코 카라치가 그린 것이다. 이 작품은 영국 켄트 주에 있는 놀Knole이라는, 영국에서 가장 큰 저택들 중 하나로 꼽히는 곳에 300년 동안이나 보존되어 있다가, 2005년 7월에 에이단 웨스턴 루이스Aidan Weston Lewis에 의해 발견되었다. 1674년부터 2005년까지 이 그림의 소유자들은 작가를 잘못 알고 있었다. 그러다 어느 날 저택의 주인이 지붕을 수리하기 위해 그림을 경매에 내놓기로 결심했는데, 그때 그림은 오랜 세월로 인해 시커멓게 변색된 상태였다. 그러나 섬세한 복원이 이루어지고 나자 그림이 제대로 빛을 발하기 시작했다. 전문가들이 깜짝 놀랄 정도로 그림의 보존 상태와 질이 뛰어났던 것

이다. 그래서 예상가가 150~200만 달러(한화 17억~23억 원)로 책정되었으나, 수집가들의 뜨거운 열기가 그림의 가격을 치솟게 했다. 그림의 주인들로서는 더없는 행운일 수밖에!

이 그림은 오비디우스의 『변신 이야기』에 나오는 그리스 신화를 주제로 하고 있다. 님프인 살마키스가 카리아 샘에서 목욕하고 있는 헤르마프로디토스에게 그만 첫눈에 반해서 자신과 그 청년이 영원히 하나가 되게 해 달라고 신들에게 빌었고, 마침내 그 소원이 이루어져서 두 남녀가 자웅동체의 한 몸이 되었다는 이야기다.

카라치의 작품이 워낙 희소한 데다, 그림의 숨은 뒷이야기가 더해지는 바람에 수집가들의 경쟁이 더욱 치열해진 경우다.

갈보리로 가는 행렬 PROCESSION SUR LE CALVAIRE

소小 피터르 브뤼헐 Pieter Brueghel de Jonge(약 1564~약 1637)

1607년, 패널에 유채, 121.9×168.9cm
경매일: 2006년 7월 5일
경매가: 9,555,555달러(한화 약 10,834,000,000원)

대大 피터르 브뤼헐의 아들이자 얀 브뤼헐Jan Brueghel의 형인 소 피터르 브뤼헐. 그는 불과 지옥의 그림을 많이 그린 탓에 '지옥의 브뤼헐'이라는 별명을 가지고 있는 화가다.

〈갈보리로 가는 행렬〉은 소 피터르 브뤼헐이 성숙기에 그린 매우 중요한 작품들 가운데 하나다. 그는 시골에서 벌어지는 수호성인 축제를 연상하게 하는 세부 묘사와 함께, 예루살렘 성에서 둥글게 휜 길을 따라 갈보리 언덕으로 향하는 군중들과 그 가운데 있는 그리스도를 그렸다. 금방이라도 폭풍우가 휘몰아칠 듯한 하늘이 분위기를 어둡게 만든다. 그림을 가득 채운 세부 묘사가 그의 아버지인 대 피터르 브뤼헐의 작품을 연상시키지만, 여기서는 아버지의 그림에서 자주 나타나는 깊은 염세적 분위기가 상당히 약화되어 있다. 아들이 느끼는 인간애와 공감 때문일 것이다. 이 그림의 장면은 다분히 종교적이다. 아버지가 같은 주제를 다루었다면 장르가 달라졌을 것이다.

이 대형 그림은 카리냥Carignan 왕가 컬렉션과 안트베르펜 왕립미술관Koninklijke Museum voor Schone Kunsten을 거친 후, 런던에 있는 리처드 그린Richard Green의 저택에 입성했다.

1990년에 83만 파운드(한화 약 15억 원)라는 높은 가격으로 매매되었던 이 작품은 16년 후에는 무려 6배가 넘는 가격에 다시 팔렸다. 불을 그리던 '지옥의 브뤼헐'이 경매 경쟁에도 불을 지른 셈이다.

자화상 ZELFPORTRET

안토니 반 다이크 Anthony van Dyck(1599~1641)

1640년, 타원형 캔버스에 유채, 59.7×47.2cm
경매일: 2009년 12월 9일
경매가: 13,719,733달러(한화 약 15,565,000,000원)

누구도 부정할 수 없는 '초상화의 대가'인 안토니 반 다이크는 루벤스의 제자였다. 그는 오랜 세월에 걸쳐 '왕의 수석 화가'라는 자격으로 영국 궁정을 드나들면서 유럽 궁정 사람들 사이에서 큰 명성을 누렸다.

1640년에 그려진 이 자화상은 다소 흥미로운 이력을 가지고 있다. 1712년에 팔린 이후로, 유명한 저지Jersey 백작의 가문에 계속 보관되어 있었기 때문이다.

보존 상태가 뛰어난 이 그림은 반 다이크가 영국 찰스 1세의 궁정에 오래 체류하던 기간에 단 3점만 그린 자화상 가운데 하나다. 다른 하나는 웨스트민스터 공작이 소장하고 있고, 나머지 하나는 2007년 7월에 프라도 국립 미술관Museo Nacional del Prado에 팔렸다.

이 초상화가 기록적인 가격에 팔린 이유는 천재 초상화가인 반 다이크의 작품이 지닌 희소성과 그림의 흥미로운 이력에 있다.

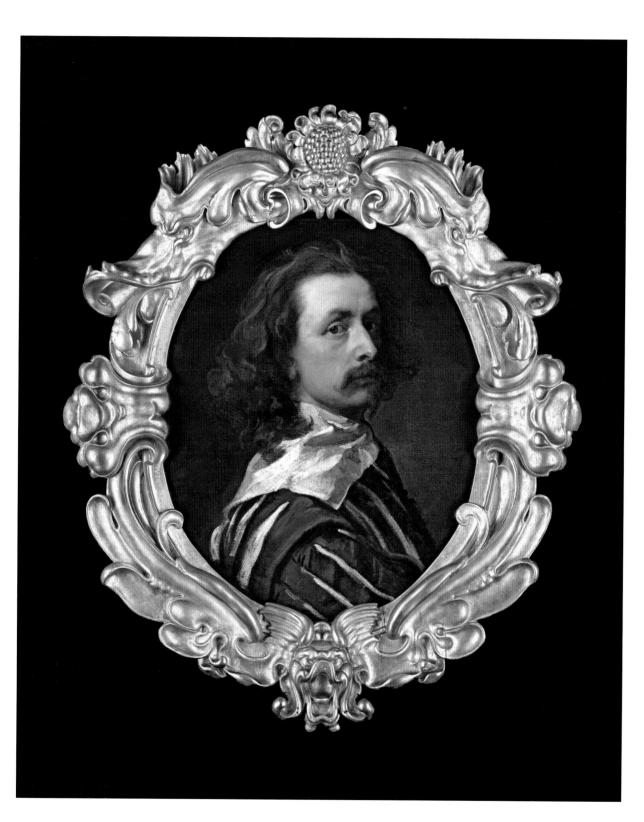

유아 대학살 LE MASSACRE DES INNOCENTS

페테르 파울 루벤스 Peter Paul Rubens(1577~1640)

1609~1611년, 캔버스에 유채, 142×182.1cm
경매일: 2002년 7월 10일
경매가: 75,930,440달러(한화 약 86,105,000,000원)

〈유아 대학살〉은 더 큰 희생을 치를 수도 있었다! 왜냐하면 18세기 이래로 이 작품은 루벤스의 제자인 얀 반 덴 호크Jan van den Hoecke의 작품으로 잘못 알려져 왔기 때문이다. 그림의 주인이었던 오스트리아의 귀부인은 이 그림의 진짜 작가가 루벤스라는 사실을 알고 얼마나 충격을 받았을까! 기절은 했지만 다행히도 별일은 없었다.

극적으로 재발견된 이 그림은 루벤스가 이탈리아에서 돌아온 뒤에 사용한 바로크 양식의 진수를 보여 준다. 화가는 역동적인 대각선 구도와 육체들이 한 덩어리로 뒤엉켜 있는 장면을 탁월하게 표현하여 상상을 초월한 폭력적인 장면을 재현했다. 여기서 폭력성은 불균형한 구도에서 느껴지는 혼란과 운동감에 의해 더욱 증폭되고 있다. 놀라운 실력이 탄생시킨 불균형한 구도는 왼쪽 윗부분에 삼각형의 빈 공간을 배치하고 오른쪽 아랫부분에 포화 상태의 공간을 배치함으로써 만들어졌다.

이 작품은 또한 루벤스의 개성을 입증한다. 학살의 장면에서조차 관능이 넘쳐 나는 것이다. 육체들은 벌거벗었으며, 살은 부드럽고 풍만하다. 처형자가 공중에 쳐든 어린아이, 목이 잘리기 직전의 노파 등 충격적일 정도로 사실적으로 그린 그림임에도 불구하고, 화가는 이 장면을 마치 연애나 사냥을 주제로 한 그림처럼 표현했다. 루벤스는 이 그림에서 자신이 데생과 배색의 거장임을 유감없이 보여 준다. 베네치아 화파 대가들의 가르침을 지켰던 그는 즐거운 감각적 쾌락을 표현할 때 색채를 탁월하게 다룰 줄 아는 유럽 제일의 화가였다. 렘브란트가 인간의 영혼을 표현하는 고독한 화가라면, 루벤스는 학살 장면에서도 눈부시게 빛나는 생명을 그릴 수 있는 화가다.

이 작품은 캐나다 전자 대기업의 상속자인 억만장자 케네스 톰슨Kenneth Thomson을 대리하여 영국의 화상畵商, art dealer인 샘 포그Sam Fogg가 구매했다. 훗날 케네스 톰슨은 이 그림을 포함하여 모든 소장 작품들을 토론토에 있는 온타리오 아트 갤러리Art Gallery of Ontario에 기증했다. 이 그림은 유럽의 경매에서 팔린 미술품으로서는 수년간 최고가를 기록했다.

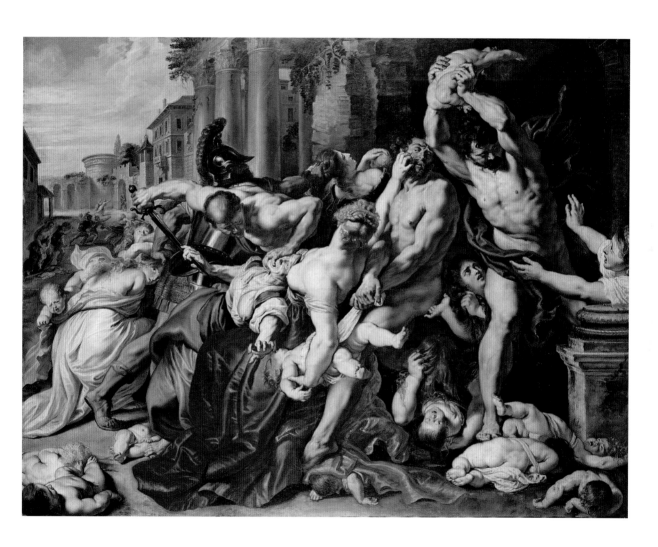

옆모습의 백파이프 연주자 JOUEUR DE CORNEMUSE DE PROFIL

헨드릭 테르 브뤼헨 Hendrick ter Brugghen(1588~1629)

1624년, 캔버스에 유채, 101.1×83.1cm
경매일: 2009년 1월 29일
경매가: 10,162,500달러(한화 약 11,524,000,000원)

헨드릭 테르 브뤼헨은 이탈리아 여행 때 명암을 이용하여 극적인 빛의 효과를 내는 기법을 카라바조에게서 배웠다. 그는 '위트레흐트의 카라바조파Utrechter Caravaggisten'라는 그룹에 속했는데, 이는 카라바조 양식에 고취된 화가들의 유파를 일컫는다. 사회적 사실주의 양식을 따르고 색채를 섬세하게 사용하여 평판이 높았던 브뤼헨이 제일 좋아했던 주제는 음악가였다. 〈옆모습의 백파이프 연주자〉라는 제목의 그림은 2점이 있는데, 옆의 그림이 아닌 다른 하나는 옥스퍼드에 있는 애슈몰린 박물관Ashmolean Museum of Art and Archaeology에 전시되어 있다.

1624년에 그린 옆의 그림은 이 화가의 작품으로는 가장 높은 가격에 낙찰되었고, 너그러운 후원자들인 그레그Greg와 캔디 페이자컬리Candy Fazakerley 부부 덕분에 워싱턴 내셔널 갤러리의 벽을 장식하고 있다.

제2차 세계대전 전에는 헤르베르트 폰 클렘페러Herbert von Klemperer 박사의 소유였으나, 1938년에 나치에게 강제로 빼앗겼다. 이 플랑드르 화가의 걸작이 본래 주인의 상속자들에게 다시 돌아온 것은 70년이나 지난 2008년 7월이었고, 그때까지는 쾰른에 있는 발라프 리하르츠 미술관Wallraf Richartz Museum에 전시되어 있었다. 상속자들은 그림을 돌려받자마자 곧 되팔았는데, 1938년에 경매를 통해 이 그림을 손에 넣었던 독일 미술관은 이번에는 그림을 다시 살 만한 돈을 모금하지 못했다.

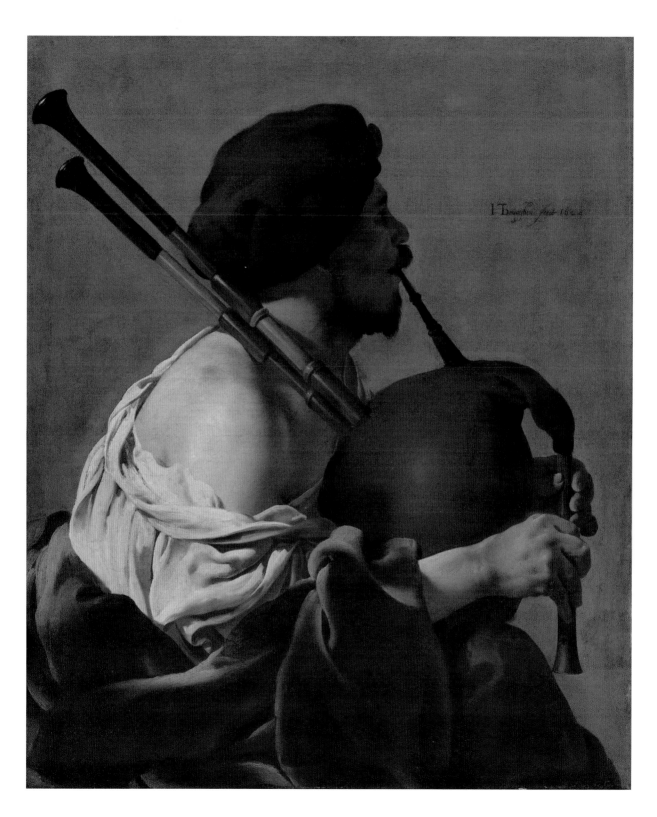

복음서 저자 성 요한 SAINT JEAN L'ÉVANGÉLISTE

도메니키노 Domenichino(1581~1641)

1627~1629년경, 캔버스에 유채, 259.1×199.4cm
경매일: 2009년 12월 8일
경매가: 15,195,602달러(한화 약 17,232,000,000원)

도메니키노(본명은 도메니코 잠피에리Domenico Zampieri)가 활약하던 당시의 이탈리아 미술계를 한번 살펴보자. 한편에서는 르네상스와 바로크 중간 시대의 이탈리아 기교파 화풍이 보여 주는 자유분방한 창조적 상상력과 미학적 관습이 존중받고 있었다. 다른 한편에서는 카라바조를 중심으로 한 카라바조파 무리가 보이는 그대로를 묘사하려는 자연주의의 신념을 가지고 있었다. 이 두 화풍 사이에서 카라치를 중심으로 한 볼로냐 화파는 온건하고 양식 있는 고전주의로 돌아갈 것을 주장했다.

도메니키노는 아카데미아 델리 인캄미나티Accademia degli Incamminati에 있는 아고스티노 카라치Agostino Carracci와 그의 사촌 로도비코 카라치의 화실로 들어갔다. 마침 그때는 카라바조와 함께 초기 바로크의 2대 거장으로 알려진 안니발레 카라치Annibale Carracci가 로마에 가고 없을 때였다. 후에 도메니키노는 로마로 가서 안니발레를 만나 그와 함께 파르네세 궁전Palazzo Farnese을 장식하게 된다.

도메니키노는 처음에는 정통적인 고전주의 경향을 띤 초기 걸작들을 통해 명성을 떨쳤으나, 1615~1620년에는 바로크적인 느낌으로 방향을 바꾸었다. 그러고 나서는 로마에서 구이도 레니Guido Reni, 프란체스코 알바니Francesco Albani, 구에르치노Guercino 등과 함께 '고전적인 바로크'라고 불리게 될 양식을 확립하는 데 참여한다.

〈복음서 저자 성 요한〉에서 도메니키노는 새로운 감수성에 대한 관심과 취향을 뚜렷하게 드러낸다. 우선 대각선 구도는 역동적이고 운동감이 있으며 불균형적이다. 카라치 아카데미에서 볼 수 있는 평온하고 안정된 가르침에서 이미 멀리 벗어난 셈이다. 하지만 성자의 얼굴은 여전히 고전주의의 모델이 될 만하며, 풍경은 푸생의 그림을 예고한다. 이 작품은 즐거움을 추구하는 18세기 미술과 반종교개혁을 동시에 예고한다.

17세기의 이 걸작은 영국 정부에 의해 일시적으로 반출이 금지된 상태였다. 따라서 이 그림은 외국인 수집가에게 낙찰되었음에도 영국에 묶여 있다가, 마침내 영국인 수집가에게 다시 팔렸다. 영국의 법에 따르면, 반출 금지 작품에 대해서는 국내의 개인 구매자가 외국인 구매자를 대체할 수 있다. 다만 조건이 있는데, 1년에 100일은 작품을 대중에게 공개해야 하고, 5년간은 그 작품을 팔지 못한다. 이 조건 덕분에 미술관들은 대개 문제의 작품을 사는 데 필요한 기금을 모을 수 있게 된다. 현재 이 그림은 런던 내셔널 갤러리에 전시되어 있다.

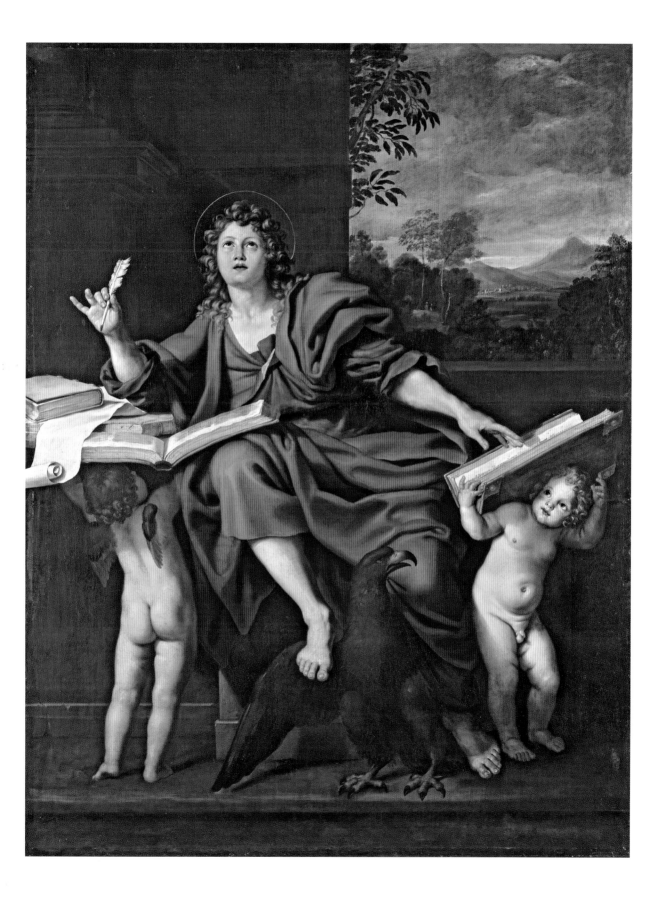

성녀 루피나 SANTA RUFINA

디에고 벨라스케스 Diego Rodríguez de Silva Velázquez(1599~1660)

1632~1634년경, 캔버스에 유채, 77.2×64.5cm
경매일: 2007년 7월 4일
경매가: 16,992,936달러(한화 약 19,270,000,000원)

디에고 벨라스케스는 아마도 에스파냐 역사상 가장 위대한 화가이자 가장 명석한 사람일 것이다. 벨라스케스의 기법은 그의 필치가 가진 힘을 존경하던 인상주의 화가들에서부터 그의 가장 빛나는 계승자인 프랜시스 베이컨에 이르기까지, 후대의 모든 미술가들에게 영향을 미쳤다.

18세에 이미 독립한 화가였던 벨라스케스는 화려한 경력을 가지고 있었고, 에스파냐 왕 펠리페 4세라는 대단한 후원자의 보호를 받으며 계속 승승장구했다.

에스파냐의 도시 세비야의 수호성녀인 '성녀 루피나'를 그린 이 아름다운 초상화는 벨라스케스의 친딸을 모델로 했다. 색채를 자제하고 회색 톤의 농담을 마음껏 이용한 이 걸작은 훗날 회색 조를 놀랍게 사용한 휘슬러의 작품을 미리 보는 듯하다. 이 그림은 화가가 로마로 그림 여행을 떠나기 전에 완성한 것인데, 초기에 볼 수 있던 카라바조파적인 사실주의의 영향이 아직은 느껴진다.

미술 시장에서 이 에스파냐 거장의 작품을 만나기란 아주 어려운 일이다. 1999년에 처음으로 경매장에 나왔던 이 유화를 제외하면, 벨라스케스의 주요 그림은 20년이 넘도록 단 한 점도 경매에 나오지 않았다. 그래서 이 초상화는 논란의 여지가 있는 보존 상태에도 불구하고 세비야의 한 재단에서 기록적인 가격에 사들였다. 벨라스케스의 작품 가운데서도, 그리고 에스파냐의 그림 중에서도 최고 금액이었다. 그 덕분에 이 '값비싼 성녀'는 마침내 자기가 수호해야 할 도시로 돌아갈 수 있었다.

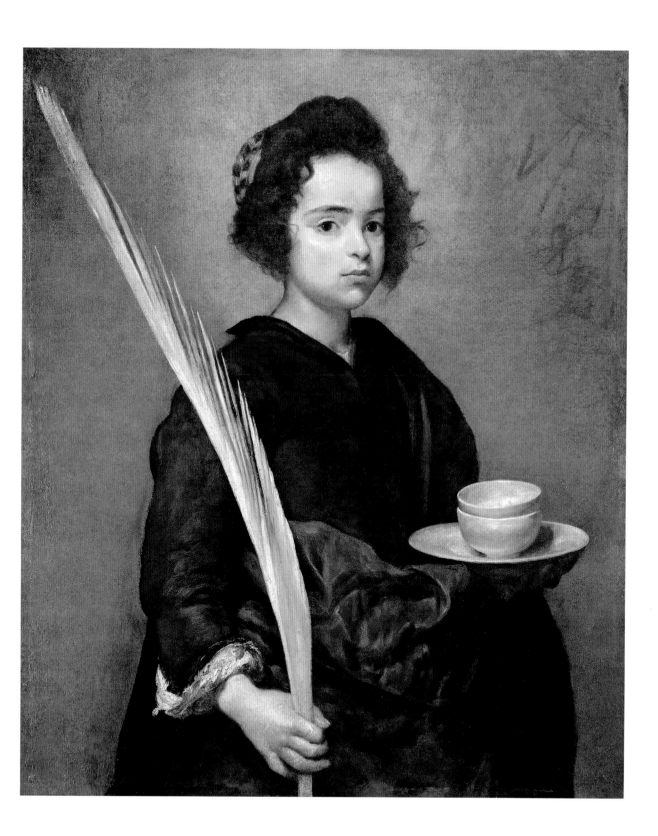

승마용 채찍을 들고 의자에 앉아 있는 빌럼 판 헤이트하위센

PORTRAIT DE WILLEM VAN HEYTHUYSEN ASSIS SUR UNE CHAISE ET TENANT UNE CRAVACHE

프란스 할스 Frans Hals(1580~1666)

1635년, 패널에 유채, 47×36.6cm
경매일: 2008년 7월 9일
경매가: 14,168,995달러(한화 약 16,068,000,000원)

프란스 할스는 놀라운 재능을 가진 탁월한 초상 화가들 중 한 명으로, 네덜란드의 도시 하를럼에서 부유한 상인들의 집단 초상화를 그리는 데 전문가였다.

감각적이고 향락적인 성격에 맞있는 음식을 즐기고 친구들과의 유쾌한 만남을 좋아했던 그는 초상화 안에서 찰나의 순간성과 생명력을 포착할 줄 알았다. 그리고 뚜렷하고 자연스럽고 감각적인 필치를 사용하여 그림 속에 자유로움을 끌어들였다. 그의 기법은 여러 가지 면에서 인상주의 화가들의 기법을 예고한다. 마네와 그의 제자들은 특히 프란스 할스의 그림에 탄복했고, 그를 자신들의 선구자로 여겼다.

이 초상화는 빌럼 판 헤이트하위센이 불안정한 자세를 취하고 있는 순간을 포착하고 있다. 대각선 구도, 균형을 간신히 잡고 있는 의자, 도발적인 불신의 표정을 하고 채찍을 쥐고 있는 건방진 자세는 이 부유한 직물 상인을 우리 앞에 생생하게 살아 있는 존재로 만들며, 심지어 친근한 느낌마저 갖게 한다. 20년 전부터 프란스 할스의 초상화들은 모두 경매장에 나왔다. 그중에서도 이 그림은 하를럼 화가의 천재성이 가장 개성적이고 자유롭게 나타난 작품일 것이다. 과연 그는 지나치게 체계화되어 있는 장르를 통찰력 있는 열정으로 변혁시킨 화가였다.

이 멋진 초상화는 로스차일드Rothschild의 컬렉션에 속해 있었음에도 불구하고 등한시되고 잘못 소개되어 왔다. 2004년에 빈 경매장에 나타났을 때는 프란스 할스의 문하생들의 작품으로 여겨지는 바람에 57만 유로(한화 약 8억 원)에 낙찰되었다. 나중에 프란스 할스의 작품이라는 사실이 밝혀지자, 운 좋은 소유자는 4년 후의 경매에서 무려 20배가 넘는 가격에 되팔 수 있었다.

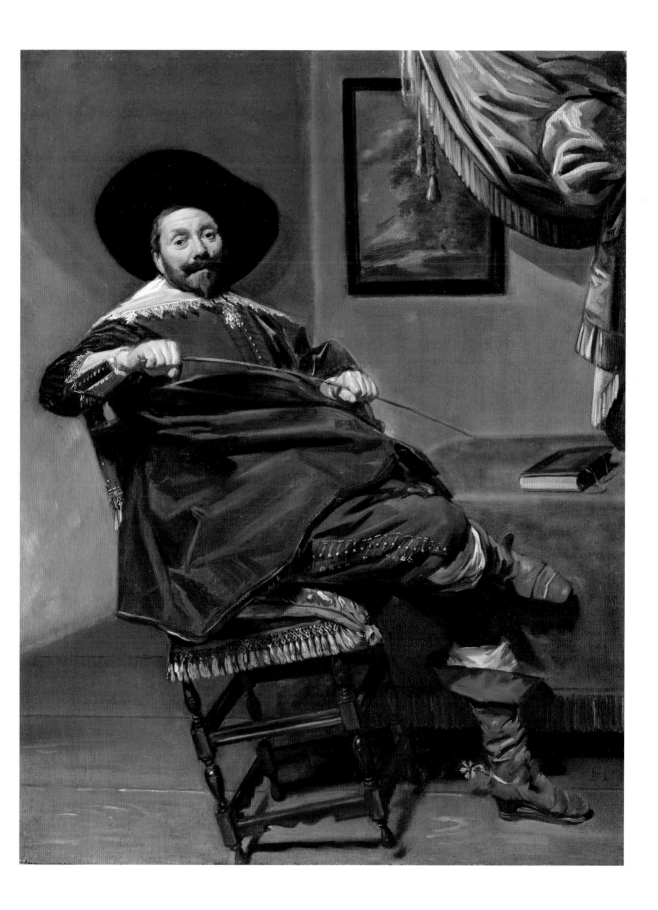

허리에 손을 얹은 한 남자의 초상화 PORTRAIT D'UN HOMME

렘브란트 Rembrandt Harmenszoon van Rijn(1606~1669)

1658년, 캔버스에 유채, 107.4×87.1cm
경매일: 2009년 12월 8일
경매가: 33,274,995달러(한화 약 37,734,000,000원)

피카소의 시선처럼, 렘브란트의 시선 역시 우리를 매혹한다. 수많은 자화상을 통해 볼 수 있듯이 그는 세상을, 특히 인류를 따뜻하면서도 날카로운 시선으로 샅샅이 훑어 내린다.

렘브란트는 인간을 사랑하며 자신의 영혼을 드러내는 일에 열중한 화가다. 이 천재의 거장다운 필치는 그림 속 인물의 한순간도 그냥 놓치지 않는다. 그는 우리 앞에 있는 사실적이면서도 깊이 있고 민감한 인물의 내면 세계, 곧 의심과 기쁨과 고통을 표현한다. 우리는 렘브란트가 그린 인물들을 친숙하게 알고 있다. 혹은 친숙하게 알고 있다고 느낀다. 그들은 마치 화가가 깊은 어둠 속에서 캐낸 존재들처럼 희미하게 떠오른다.

뛰어나게 표현된 초상화 속 인물은 이 그림을 렘브란트의 주요 작품으로 만들어 주었다. 그가 누구인지는 알려져 있지 않지만, 의심이 깃든 강한 자존심과 자신감에 가득 찬 그의 포즈는 그를 우리에게 친숙한 인물인 것처럼 느끼게 한다.

이 초상화는 1658년에 그려진 것인데, 그 해는 화가가 파산 선고를 받아 집과 모든 수집품들을 압류당하거나 팔아넘겨야 했기에 몹시 견디기 어려운 고통의 해였다. 이런 역경에도 불구하고 렘브란트는 그림에 대한 열정적인 추구를 그치지 않았을 뿐 아니라, 자신의 고유한 양식을 발전시켜 원숙함에 이르렀다. 공간을 결정하는 매혹적인 빛, 절제된 색채의 다양한 농담의 변화, 거장다운 능숙한 필치는 말년의 티치아노를 연상시킨다.

이 걸작은 1930년에 경매장에 나와서 1만 8천500파운드(한화 약 3천300만 원)에 낙찰되었고, 1970년 이후로는 대중 앞에 나서지 않았다. 그러다 이 책의 14~15쪽에 소개된 만테냐의 〈고성소로 내려가는 그리스도〉처럼 존슨 앤드 존슨Johnson & Johnson의 상속자인 바바라 피아스카 존슨이 경매에 내놓았다. 구매자는 라스베이거스의 카지노 재벌인 스티브 원Steve Wynn이었다.

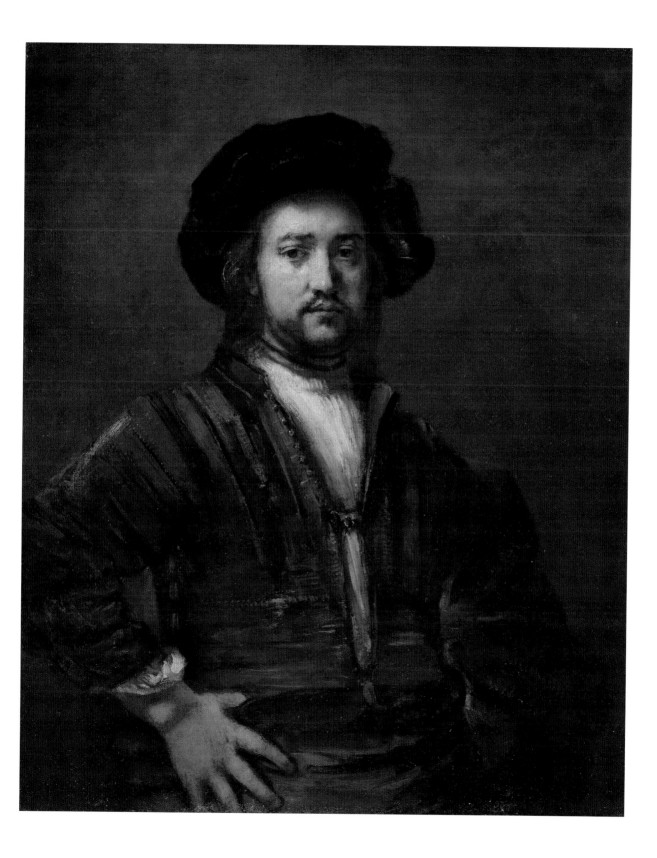

버지널 앞에 앉은 소녀 ZITTENDE VROUW AAN HET VIRGINAAL

요하네스 페르메이르 Johannes Vermeer(1632~1675)

1670년, 캔버스에 유채, 25.1×20.1cm
경매일: 2004년 7월 7일
경매가: 30,140,260달러(한화 약 34,068,000,000원)

네덜란드 화가 페르메이르는 사물과 인물의 신비로운 모습과 침묵을 표현하는 데 탁월한 화가였다. 페르메이르의 그림을 매우 좋아했다는 소설가 마르셀 프루스트Marcel Proust는 〈델프트 풍경Gezicht op Delft〉이 세상에서 가장 아름다운 그림이라면서, 그 그림 속의 노란 벽이 그림 전체를 요약해 준다고 말한 적이 있다. 〈델프트 풍경〉과 실내 풍속화들은 페르메이르가 우리의 마음을 사로잡는 매혹적인 화가들의 반열에 들어갈 수 있게 해 주었다. 그의 그림에는 과장도, 지나친 장식도, 학문적인 박학함도 없다. 다만 존재하는 모든 것에 대한 깊은 애정이 있을 뿐이다. 그는 공간을 차갑지 않은 빛처럼 조용한 기쁨과 사랑으로 가득 채운 채, 삶의 한순간을 우리 앞에 고정시켜 준다.

실내 풍속화 장르의 대가인 페르메이르의 〈버지널 앞에 앉은 소녀〉는 오랫동안 다른 이의 작품으로 알려져 오다가, 1993년에 전문가인 그레고리 루빈스타인Gregory Rubinstein에 의해 페르메이르의 그림으로 인정되었다. 당시에 프레데리크 롤랭Frédéric Rolin 남작의 소유였던 이 작은 그림은 페르메이르 작품 중에서 1921년 이후에 마지막으로 개인 소장품이 된 것이었다. 이는 이 화가의 작품 수가 극히 적은 데다(50점이 채 못 된다), 화가 경력도 짧기 때문이다.

필치는 세련되었고, 짙푸른 청색과 노란색의 조화가 감미로우며, 빛의 사용도 완벽하다. 이 실내 풍속화는 희소성이 높은 페르메이르의 작품이라는 점 외에도 섬세한 걸작이라는 가치를 지닌다.

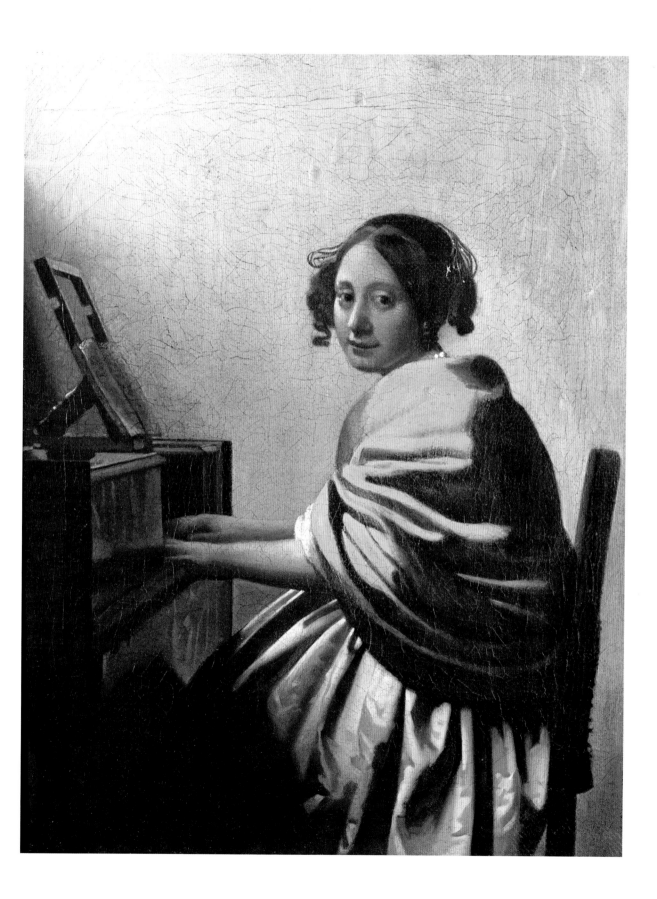

놀라움 LA SURPRISE

장앙투안 와토 Jean Antoine Watteau(1684~1721)

1718년경, 패널에 유채, 36.3×28.2cm
경매일: 2008년 7월 8일
경매가: 24,678,079달러(한화 약 27,985,000,000원)

와토가 1718년경에 A4 용지보다 조금 큰 크기의 패널에 그린 이 작품은 입맞춤을 하고 있는 한 쌍의 연인과 옆에서 기타를 연주하고 있는 음악가를 표현하고 있다.

와토는 예술과 사랑과 자연을 상징적으로 연결시키면서, 여인과 아름다움과 관능으로 인해 늙음과 시간의 흐름을 잊어버리게 되는 신비하고도 사랑스러운 정원을 만들어 냈다.

〈놀라움〉의 운명은 아주 놀랍다. 160년 동안 사라졌다가 2007년에 영국의 어느 시골 화실에서 우연히 발견되었기 때문이다. 그림을 소유하고 있던 사람들은 이 작품의 역사적 가치와 상품적 가치에 대해 전혀 모르고 있었다.

본래 이 그림은 짝을 이루는 그림인 〈완벽한 조화 L'Accord parfait〉와 함께 니콜라 에냉 Nicolas Henin의 소유였다.

루이 15세의 자문관이자 화가의 절친한 친구였던 에냉은 1756년경에 이 두 작품을 각각 따로 팔았던 것으로 보인다. 그리고 팔기 전에 두 작품을 판화로 제작해 두었다. 그 후에 〈완벽한 조화〉는 로스앤젤레스에 있는 장 폴 게티 미술관 J. Paul Getty Museum에 소장되었으나, 〈놀라움〉은 여러 번 주인이 바뀐 후에 1770년부터 1848년 사이, 곧 혁명의 고통을 겪던 시기에 행방이 묘연해지고 말았다. 하지만 이 작품은 경매장에 나타나기 전에 이미 버킹엄 궁전의 왕실 컬렉션에 있는 복사본과 판화를 통해 알려져 있는 상태였다.

〈놀라움〉을 구매한 사람은 얼마나 좋을까! 여왕조차 복사본밖에 가질 수 없는 작품의 원본을 갖게 되었으니 말이다……

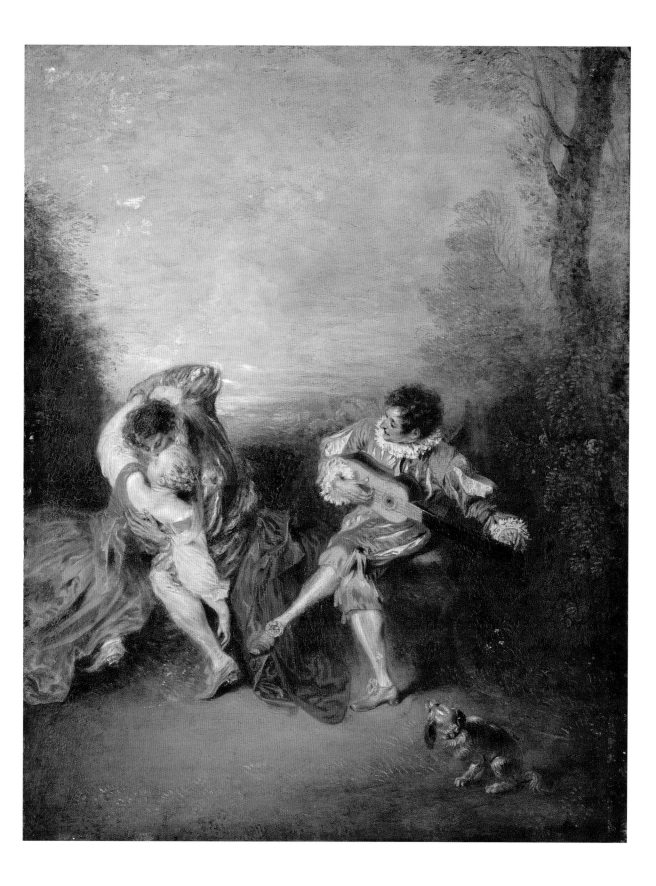

베네치아, 발비 궁전에서 리알토 다리까지
동북쪽에서 바라본 대운하

VENISE, LE GRAND CANAL VERS LE NORD-EST, DU PALAIS BALBI JUSQU'AU PONT DU RIALTO

카날레토 Canaletto(1697~1768)

1733년경, 캔버스에 유채, 86.6×138.4cm
경매일: 2005년 7월 7일
경매가: 32,746,478달러(한화 약 37,135,000,000원)

이탈리아 화가 카날레토(본명은 안토니오 카날Antonio Canal)는 프란체스코 과르디Francesco Guardi와 함께 18세기 베네치아를 대표하는 초상 화가다. 극장 배경을 그리는 화가의 집안에서 태어난 그는 바로크 전통 속에서 무대 배경을 그리면서 화가 수업을 쌓았다. 1720년에 이미 정밀한 도시 풍경화의 대가였던 카날레토는 카메라 옵스큐라camera obscura('어두운 방'이라는 뜻의 라틴어로, 어두운 방의 한쪽 벽에 구멍을 뚫으면 바깥 경치가 다른 쪽 벽 위에 거꾸로 비치는데 이 원리를 이용해서 만든 상자를 말한다-옮긴이 주)를 사용하여 밑그림을 그리고, 물체의 배치와 원근법을 자유자재로 사용했다. 그는 일단 공간을 구성하고 나면, 배경을 여러 단계로 설정한 뒤에 엄격한 원근

법을 적용하여 세부를 풍성하게 채웠다.

〈베네치아, 발비 궁전에서 리알토 다리까지 동북쪽에서 바라본 대운하〉는 가로가 1미터를 훨씬 넘는 대형 작품인데, 1730년경에 당시 영국 총리였던 로버트 월폴 경이 총리 관저인 런던 다우닝 가 10번지를 위해 구매했다.

이 그림은 카날레토의 또 다른 그림인 〈성모승천일에 몰로로 돌아오는 부친토로 호Il Bucintoro al Molo nel giorno dell'Ascensione〉(이하 〈부친토로 호〉)가 보유하고 있던 기록을 가볍게 깨뜨렸다. 〈부친토로 호〉는 포르투갈의 억만장자 캄팔리마우드Champalimaud의 컬렉션으로 경매에 나와서 1천570만 달러(한화 약 178억 원)에 팔렸던 작품이다.

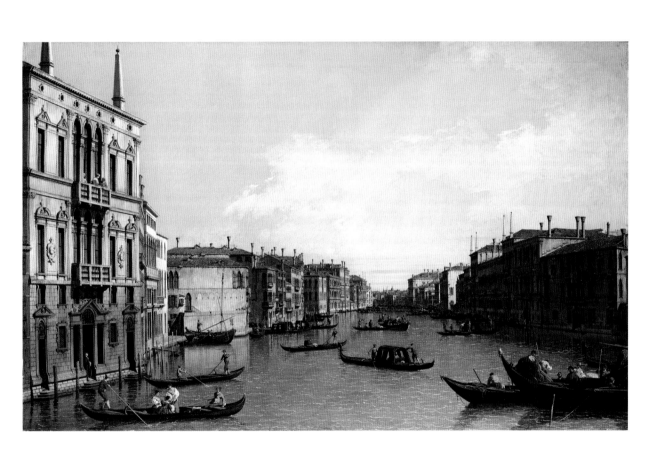

[위] 로마 포룸: 카스토르와 폴룩스의 신전
ROME, LE FORUM: LE TEMPLE DE CASTOR ET POLLUX

[아래] 로마 포룸: 안토니누스와 파우스티나의 신전
ROME, LE FORUM: LE TEMPLE D'ANTOINE ET FAUSTINE

베르나르도 벨로토 Bernardo Bellotto(1721~1780)

1742~1743년경, 캔버스에 유채, 각각 62×96.8cm
경매일: 2006년 12월 7일
경매가: 12,803,149달러(한화 약 14,500,000,000원)

18세기에 이르면 베네치아는 바다에 대한 통치권을 잃고 나서 징치직으로나 경세적으로나 너 이상 영향력을 갖지 못했다. 유럽 귀족들의 휴양지와 쾌락의 장소로 변한 베네치아는 겉보기에는 문화 중심지의 근거가 되는 활력을 빼앗긴 것 같았다. 그러나 이 도시는 1720년부터는 유럽의 회화를 지배하기 시작했다.

카날레토의 문하생과 후배들 중에서 가장 개성적인 양식을 발전시킨 화가는 아마도 그의 조카인 베르나르도 벨로토일 것이다. 그는 건축학적으로 엄격했던 삼촌의 방식을 따르면서, 드레스덴에서 빈까지, 또 뮌헨에서 바르샤바까지 유럽의 대도시들을 그렸다. 그는 이상적인 도시, 빛으로 가득한 풍경, 베두타Veduta(정밀한 도시 풍경화), 독창적인 건축에 대한 취향을 온 유럽에 퍼뜨렸고, 그림 속에 북유럽의 빛과 차가운 색감을 도입했다. 그의 그림이 얼마나 세밀하고 정확했던지, 바르샤바에서는 제2차 세계대전 후에 그의 그림을 참고하여 도시의 일부를 재건했을 정도다.

로마 포룸Roman Forum(고대 로마 도시의 공공 광장)을 그린 이 한 쌍의 풍경화는 영국 영사인 조지프 스미스 Joseph Smith부터 웨더번Wedderburn에 이르기까지 여러 수집가의 손을 거치다가, 1925년에 마침내 노들러 갤러리 Knoedler & Co.에 안착했다. 이 두 그림은 카날레토의 수제자의 작품이라는 사실 외에도, 18세기의 로마를 사진처럼 정확하게 보여 주는 훌륭한 자료이기도 하다.

카스토르와 폴룩스의 신전과, 안토니누스와 파우스티나의 신전이 있는 로마 광장……. 꿈의 풍경이 아닐 수 없다. 이에 견줄 수 있는 그림들을 미술 시장에서 다시 찾기란 불가능할 것이다!

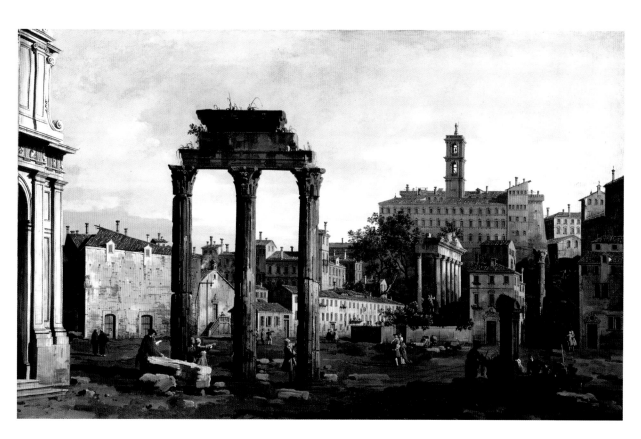

오마이의 초상화 PORTRAIT OF OMAÏ

조슈아 레이놀즈 Joshua Reynolds(1723~1792)

1775년경, 캔버스에 유채, 47×36.6cm
경매일: 2001년 11월 29일
경매가: 14,671,632달러(한화 약 16,616,000,000원)

"어떻게 페르시아인일 수 있지?"
— 몽테스키외, 『페르시아인의 편지』(1721)

그림에 있는 오마이는 그 자체로 한 시대, 곧 모험과 탐험의 시대였던 18세기의 영국을 상징한다. 이 타히티 청년은 제임스 쿡James Cook이 폴리네시아 섬들을 여행하고 돌아올 때 데리고 온 자였다. 그가 영국에 도착했을 때, 사람들은 그가 실제로는 왕자가 아닌데도 왕자인 것처럼 소개했다. 그는 결국 국왕까지 알현하게 되었고, 이어서 이국적인 전리품처럼 영국 귀족들의 사교계까지 진출했다.

그가 영광의 절정을 누리고 있을 때, 초상화의 거장인 영국인 조슈아 레이놀즈 경이 1775년경에 아름다운 흰 의상을 입고 빛을 발하고 있는 오마이를 그려서 청년의 비극적인 운명을 그림 속에 가두어 버렸다. 오마이는 몇 년 후에 변덕스러운 사회의 총애를 잃고, 자기 섬으로 되돌려 보내졌다. 그리고 그곳에서 가족들의 사랑을 잃은 채 29세에 외롭게 죽었다.

이 그림은 1796년에 레이놀즈의 화실에서 판매되었을 때, '100기니'라는 보잘것없는 액수로 마이클 브라이언Michael Bryan이라는 상인에게 돌아갔다. 얼마 후에 다시 프레더릭 하워드Frederick Howard에게 팔린 뒤에는 계속 그 집안에 남아 있었다. 2001년에 테이트 브리튼Tate Britain과의 치열한 경쟁 끝에 이 작품을 손에 넣은 사람은 런던의 화상 가이 모리슨Guy Morrison이다. 그는 이 그림에 대해 "최근 25년 사이에 런던에서 가장 흥분된 열기 속에서 팔린 그림"이라고 설명했다.

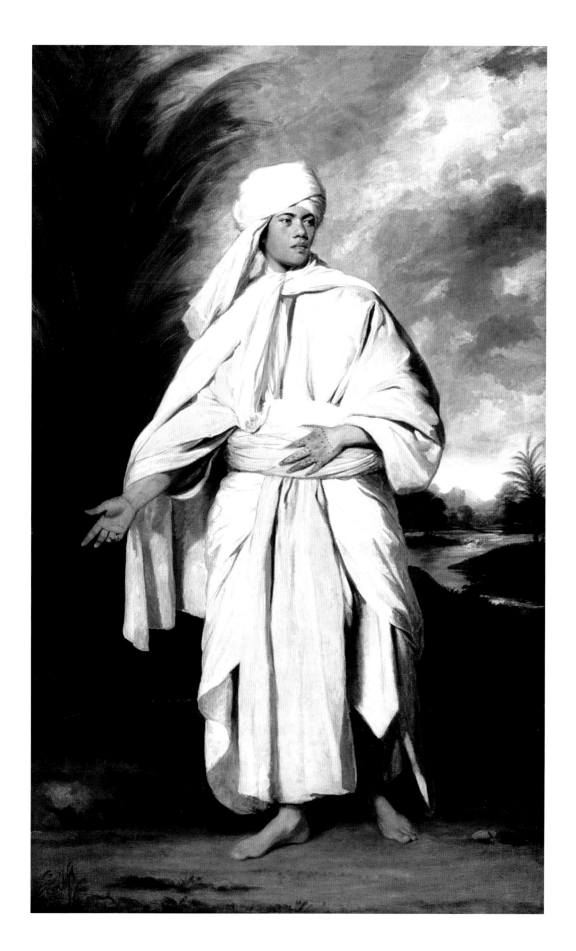

프린스턴 전쟁 직후의 조지 워싱턴 GEORGE WASHINGTON AT PRINCETON

찰스 윌슨 필 Charles Willson Peale(1741~1827)

1779년, 캔버스에 유채, 243.8×156.2cm
경매일: 2006년 1월 21일
경매가: 21,296,000달러(한화 약 24,118,000,000원)

이 초상화는 미술사의 한 전환점을 넘어서서 역사의 한 순간을 보여 준다.

독립을 선포한 신생국 미국과 본국인 영국 사이에 전쟁이 일어난 직후인 1777년 1월, 혁명가 혹은 반역자들이 세계에서 가장 강력한 국가 중 하나인 영국에 맞서 승리할 수 있는 확률은 극히 낮았다. 조지 워싱턴이 비범한 용기와 열정으로 군대를 통솔하여 마침내 승리를 일궈 낸 프린스턴 전쟁은 이 분쟁의 결정적인 전환점이 되었다. 모욕적인 패배들이 계속 이어진 끝에 맞이한 이 '결정적인 열흘'이 전쟁의 판도를 바꿀 수 있다는 소망을 안겨 준 것이다.

1779년 1월 18일, 펜실베이니아 평의회는 승리의 주역인 조지 워싱턴의 초상화를 그리기로 결정하고, 이 일을 찰스 윌슨 필에게 맡겼다. 당시에 필은 가장 인기 있는 초상 화가이자, 워싱턴의 전우이기도 했다. 이 초상화는 완성되기도 전에 큰 인기를 끄는 바람에 화가는 많은 복사본을 주문받았다. 복사본들의 대부분이 유럽 궁정들로 보내지면서 영국의 적국들에서 식민지 미국에 유리한 여론을 일으키는 데 일조했다. 에스파냐도 1779년부터 식민지 편을 드는 프랑스 진영에 합류했다. 따라서 이 그림은 미국이 독립하기도 전에 발휘한 뛰어난 외교술을 증명해 주는 최초의 증거이기도 하다.

이 초상화는 미국에서는 집단 상상력에 견고하게 뿌리를 내린 신화적인 작품이 되었고, 필은 동일한 초상화를 7점이나 더 그렸다. 그중에서 이 그림은 유일한 개인 소장품이었다. 역사를 소중히 생각하는 미국인들 때문에 이 그림을 손에 넣기 위한 경쟁이 얼마나 치열했을지는 굳이 말할 필요가 없다.

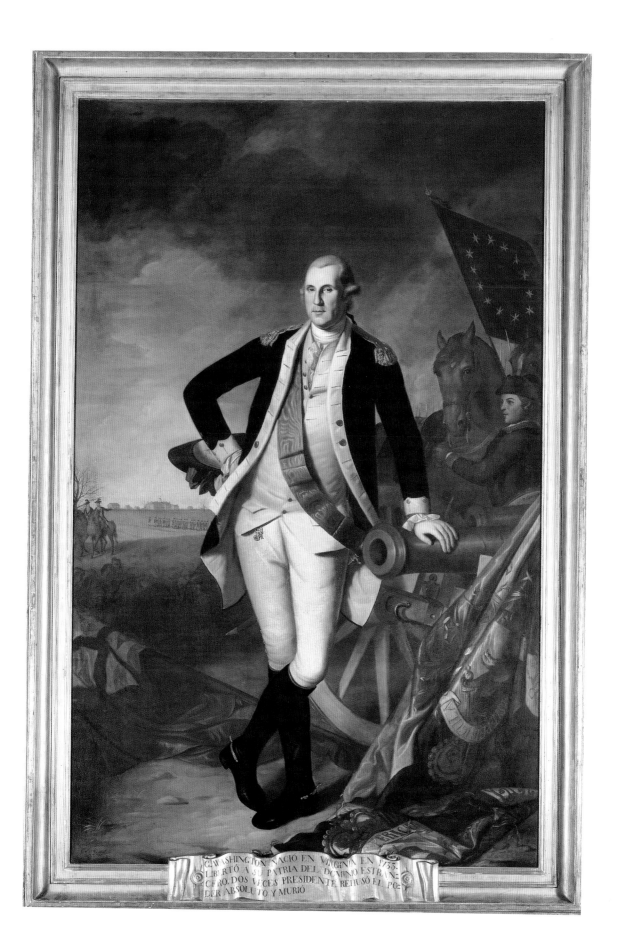

G. WASHINGTON NACIÓ EN VIRGINIA EN 1733.
LIBERTÓ A SU PATRIA DEL DOMINIO ESTRAN=
GERO, DOS VECES PRESIDENTE REHUSÓ EL PO=
DER ABSOLUTO Y MURIÓ

알프레드와 엘리자베스 드드뢰 PORTRAIT D'ALFRED ET ÉLISABETH DEDREUX

테오도르 제리코 Théodore Géricault(1791~1824)

1818년경, 캔버스에 유채, 99.3×79.5cm
경매일: 2009년 2월 23일
경매가: 11,377,962달러(한화 약 **12,886,000,000원**)

승마술에 대한 남다른 열정, 인간의 고통과 절망에 대한 깊은 관심으로 유명한 테오도르 제리코. 그는 낭만주의의 선두 주자로서 〈알프레드와 엘리자베스 드드뢰〉라는 묘하게 매력적인 그림을 그렸다. 그림 속 아이들의 포즈에서는 아이들답지 않게 우울하면서도 몽상가적인 면이 느껴진다. 감상자의 시선을 대담하게 마주하고 있는 아이들의 눈빛에는 상대를 혼란시키는 신비하고 내면적인 힘이 깃들어 있는 듯하다. 엘리자베스가 오른손에 쥐고 있는 몇 송이 꽃만이 아이들 세계의 시정詩情과 단순함, 연약함을 상기시켜 줄 뿐이다.

　바로 이 점에서 모델들의 영혼을 통찰력 있게 탐색하는 제리코의 천재성이 나타난다. 그림 속의 알프레드 드드뢰는 이 초상화를 그린 화가처럼 말들을 주로 그리는 유명한 화가가 된다. 제리코가 그림과 말을 향한 열정의 불씨를 이 어린 모델에게 어떻게 주입시켰는지를 과연 누가 알 수 있을까?

　이 작품은 이브 생 로랑과 피에르 베르제Pierre Bergé의 컬렉션에 속해 있던 것이다. 두 사람은 1984년에 화상인 알랭 타리카Alain Tarica에게서 이 그림을 샀다. 아이러니하게도 이브 생 로랑의 컬렉션이 경매에 나왔을 때, 이 그림을 다시 구매한 사람 역시 알랭 타리카였다.

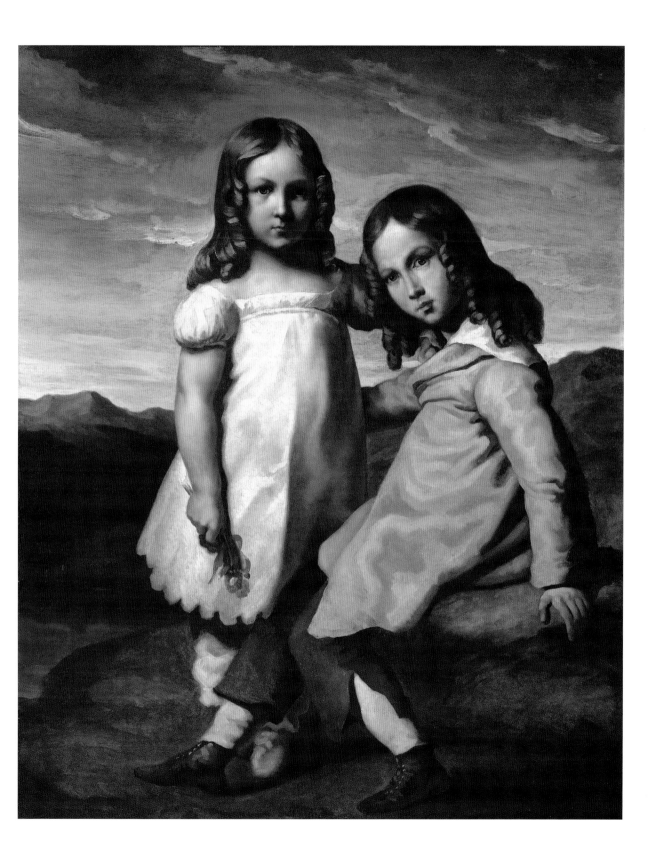

수문 THE LOCK

존 컨스터블 John Constable(1776~1837)

1824년, 캔버스에 유채, 142.2×120.6cm
경매일: 1990년 11월 14일
경매가: 21,153,800달러(한화 약 23,957,000,000원)

"수문으로 빠져나오는 물소리, 버드나무, 썩고 낡은 나무판자,
진흙투성이의 말뚝, 벽돌담, 이런 것들이 내가 좋아하는 것들이다."

— 존 컨스터블

존 컨스터블은 윌리엄 터너와 함께 가장 뛰어난 영국의 풍경 화가다. 터너가 증기, 빛, 물, 대기 등 대자연의 신비와 '폭풍우'를 그리는 데 열중하면서 인상주의의 길을 여는 낭만주의를 보여 주었다면, 영국의 목가적이고 소박한 자연에 이끌렸던 컨스터블은 19세기 프랑스 사실주의에 영향을 끼친다. 그는 아카데믹한 교육에 실망하여 바르비종Barbizon파의 화가들보다 먼저 자연 속에서 그림을 그리기로 결심한 화가다. 그는 다음과 같은 글을 썼다. "나는 2년 동안 줄곧 그림을 그리려고 애썼고, 마침내 모방의 진실을 찾아냈다. 이제 나는 고향인 이스트 버골트East Bergholt로 돌아가서 그곳의 자연 속에서 작업할 생각이다. (중략) 그곳이 자연을 그리는 화가가 있어야 할 장소다."

컨스터블의 주요 작품인 〈수문〉에는 그가 풍경화에서 추구했던 모든 것이 종합적으로 나타난다. 이 그림은 1820년에 화상인 제임스 카펜터James Carpenter가 주문해서 그린 것인데, 1829년에 왕립 아카데미의 정회원으로 뽑혔을 때 컨스터블이 자신의 걸작으로 꼽았던 작품이다.

컨스터블은 자연 앞에서 자연을 그린 최초의 화가였고, 면밀한 관찰자였다. 그는 빛나는 식물, 언제라도 표정을 바꾸는 하늘, 끊임없이 움직이는 강물이 어우러진 풍경을 캔버스 위에 거칠고도 감동적인 필치로 생기 있게 묘사했다. 너그러우면서도 섬세한 그의 감수성은 그림을 통해 생명에 대한 깊은 경외감을 우리에게 전해 준다.

컨스터블은 〈수문〉으로 1990년부터 2006년 3월까지 16년 동안 영국인으로서 가장 비싼 그림을 그린 화가라는 타이틀을 보유하고 있다가, 그 자리를 동료인 터너에게 넘겨주었다.

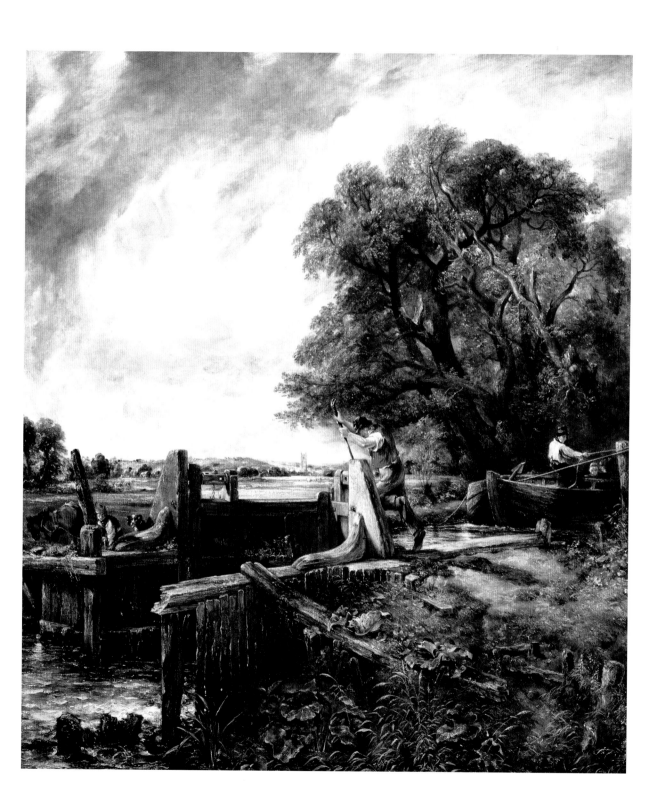

와이오밍의 그린 강 GREEN RIVER OF WYOMING

토머스 모런 Thomas Moran(1837~1926)

1878년, 캔버스에 유채, 63.5×121.9cm
경매일: 2008년 5월 21일
경매가: 17,737,000달러(한화 약 20,087,000,000원)

아니 코앙솔랄Annie Cohen-Solal의 훌륭한 저서 『언젠가 그들은 화가들을 갖게 될 것이다Un jour, ils auront des peintres』를 보면, 파리가 미술계의 중심이던 19세기와 20세기 초만 해도 미국 화가들은 그저 변방의 화가들로만 여겨졌다. 그때는 모든 예술가들이 몰려들어 파리를 칭송했으나……, 이제 상황은 변했다.

허드슨 리버 화파Hudson River School에 속해 있던 토머스 모런은 미국 서부의 화가다. 터너에게 많은 영향을 받은 그는 장엄한 풍경들을 아름답게 표현했다. 그의 그림은 확실히 진지하기는 하지만, 때늦은 감이 있는 낭만주의라는 생각이 들게 한다. 토머스 모런이 〈와이오밍의 그린 강〉을 그렸을 무렵, 이 지역은 이미 많은 사람들로 들끓고 있었다. 철도 덕분에 비로소 많은 사람들이 접근할 수 있었던 탓이다. 한창 건설 중이던 도시에는 새로운 땅을 정복하겠다는 열기에 사로잡힌 사람들이 끊임없이 몰려들어 북적거렸다. 그러나 이 그림 속에는 한 명의 인디언밖에 보이지 않는다. 화가가 의도적으로 인간의 존재를 없앤 것은 때 묻지 않은 서부에 대한 향수, 곧 순수하고 순결한 '잃어버린 낙원'에 대한 낭만적인 환상 때문인 것으로 해석된다.

펜실베이니아의 브린 모어Bryn Mawr에 있는 에이버리 갤러리Avery Galleries에서 이 그림에 대해 제시한 가격은 이 화가의 그림이 이전에 가지고 있던 기록의 4배에 해당하는 금액이었다. 19세기 미국 회화가 세운 새로운 기록이었다. 미국인들은 자신들이 살고 있는 땅과 그곳의 역사를 사랑한다. 이 위대한 그림이 달성한 기록적인 가격은 물론 미국 내 시장에 한정되어 있지만, 그럼에도 미술시장의 힘과 활력을 증명해 준다.

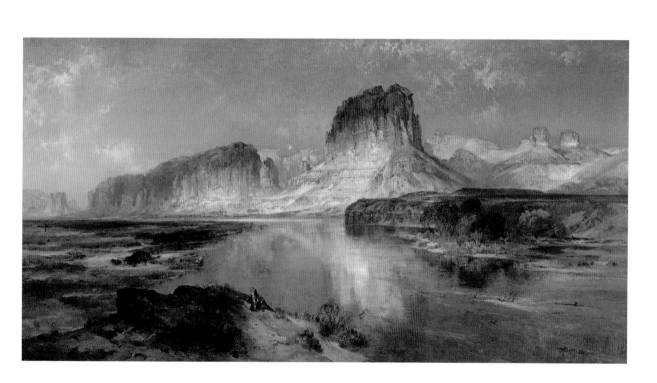

모세의 발견 THE FINDING OF MOSES

로렌스 앨머태디마 경 Sir Lawrence Alma-Tadema(1836~1912)

1904년, 캔버스에 유채, 136.7×213.4cm
경매일: 2010년 11월 4일
경매가: 35,922,500달러(한화 약 40,736,000,000원)

로렌스 앨머태디마 경은 흔히 '낡은 기법'이라고 말하는 아카데믹한 미술에 정통한 화가다. 1905년에 유럽이 회화의 자연주의적인 틀을 깨 버리고 '타불라 라사tabula rasa'(아무것도 씌어 있지 않은 흰 종이 상태를 가리키는 말로 흔히 '백지 상태'라 한다)에 대한 열광 속에서 완전히 새로운 영역을 탐험하던 시기에, 이 화가는 입이 딱 벌어질 정도로 완벽한 기법의 이 작품을 완성한다. 모든 세부 묘사, 소품, 의상 하나하나가 엄격한 탐구 작업의 결과다. 어쩌면 이 모든 것이 앨머태디마가 이집트를 여행했을 때 직접 관찰한 것일 수도 있다. 이 그림이 어느 정도 진척되었는지 보기 위해서 국왕인 에드워드 7세가 직접 그의 화실에 방문한 적도 있었다고 한다. 2년에 걸친 작업의 열매였던 이 그림이 왕립 아카데미에서 전시된 것은 굉장한 사건이었다.

하지만 얼마 지나지 않아서 수집가들은 이 아카데믹한 그림을 저버렸다. 때는 근대로 접어들어 입체주의가 이름을 떨치고, 아방가르드 미술이 미술계에서 주도권을 잡기 시작한 때였다.

앨머태디마 같은 화가들의 중요성을 재발견하게 되는 것은 1960년대부터였다. 박식하고 호기심이 많고 고대 문명을 열정적으로 추구하던 시대의 증거품인 이런 작품들은 기술적인 완성 이상의 것을 보여 준다. 이런 그림들 속에는 근대성의 요소들이 내포되어 있고, 오늘날에는 그것들을 더 잘 읽을 수 있게 되었다. 특히 여러 부분에서 영화를 예고하고 있는 원근법과 구도의 기술이 그렇다. 할리우드의 위대한 연출가들은 소품과 장식에서 앨머태디마 경의 작품들에서 영향을 받은 경우가 많다. 영화 〈벤허〉와 〈클레오파트라〉에서는 바로 이 그림에서 따온 부분을 여러 군데에서 발견할 수 있다.

1995년에 280만 달러(한화 약 32억 원)에 팔렸던 이 유화는 그 후에 300만 달러로 예상되었지만 그 금액의 10배에 해당하는 액수로 팔리면서, 이 고전적 화가의 인기를 피카소와 로스코의 수준까지 올려놓았다. 뒤늦게나마 미술 시장이 이 작품의 진가를 올바르게 인식하게 된 것은 아마도 신흥 국가 출신의 새로운 수집가들이 출현하면서 가능해진 것이 아닐까 싶다.

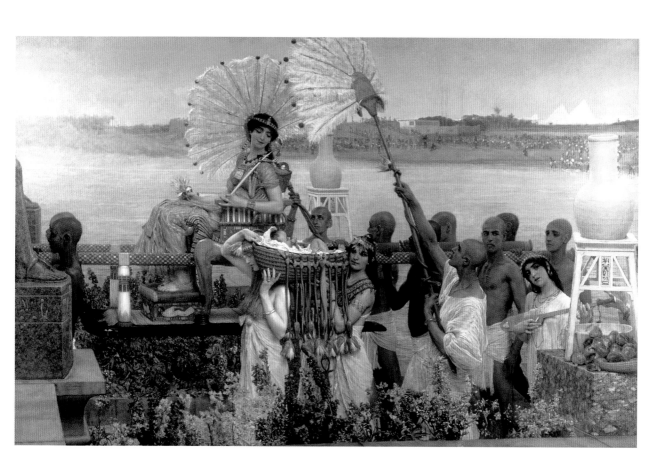

인상
주의
미술

모던 로마: 캄포 바치노 MODERN ROME: CAMPO VACCINO

조지프 말로드 윌리엄 터너 Joseph Mallord William Turner (1775~1851)

1839년, 파스텔과 구아슈, 90.2×64cm, 로스앤젤레스, 장 폴 게티 미술관
경매일: 2010년 7월 7일
경매가: 45,099,162달러(한화 약 51,143,000,000원)

"이탈리아 공기처럼 맑고 고요하고 아름답고 차분한 작품이 떠올랐다,
클로드 로랭이라는 작가의 이름과 함께."

—조지프 말로드 윌리엄 터너

이 인용구의 문장 하나만으로도 터너가 자신의 선배이자 클로드 로랭Claude Lorrain이라고도 불리는 클로드 줄레 Claude Gellée가 보여 준 작업에 얼마나 깊은 존경과 찬탄의 마음을 가지고 있었는지 알 수 있다. 클로드 로랭은 빛이 색채에 미치는 변화, 점점 퍼져 가는 모습, 형태의 묘사에 주는 효과를 누구보다 깊이 연구하고, 또 완벽하게 사용했던 화가다.

1819년에 터너는 클로드에게 영감을 주었던 이상적인 풍경을 찾아 로마로 떠난다. 프랑스인 거장의 발자취를 따라가기 위한 통과의례와도 같은 여행이었다. 이 여행을 통해 터너의 팔레트에는 경쾌함과 밝음이 더해졌고, 이탈리아 반도가 가진 따뜻하고 빛나는 색인 시에나색의 흙빛과 황금빛이 나타나게 된다.

이 로마의 전경은 1839년에 그린 것이다. 터너는 클로드가 모델로 삼은 풍경에 충실하되 아주 기초적인 형태로 간소화시켰다. 예전보다 감성이 풍부해진 그의 그림

은 경사면들에 흰색 염료를 칠하여 빛의 후광에 둘러싸인 효과를 완벽하게 내고 있다.

신성한 느낌마저 주는 이 빛을 통해, 인간의 이해를 넘어서는, 곧 자신을 망각하고 초월하는 상태의 '숭고'한 감정이 깨어나게 된다. 낭만주의를 선언하는 이 작품은 우리 내면의 폭풍을 반영하는 불안정하고 격정적인 자연의 매력을 완벽하게 표현하고 있다.

1878년에 꼭 한 번 경매장에 나타났을 뿐인 이 그림은 예외적으로 잘 보존된 상태였다. 로즈버리 백작 5세5th Earl of Rosebery의 소유였다가 1978년부터 스코틀랜드 내셔널 갤러리에 맡겨졌던 이 작품은 이 이력 외에도 역사적으로 독특한 점을 가지고 있다. 바로 터너가 로마에서 그린 마지막 작품이라는 점이다.

이 작품은 6명의 입찰자들이 각축을 벌이다가 결국 장 폴 게티 미술관에 낙찰되었다.

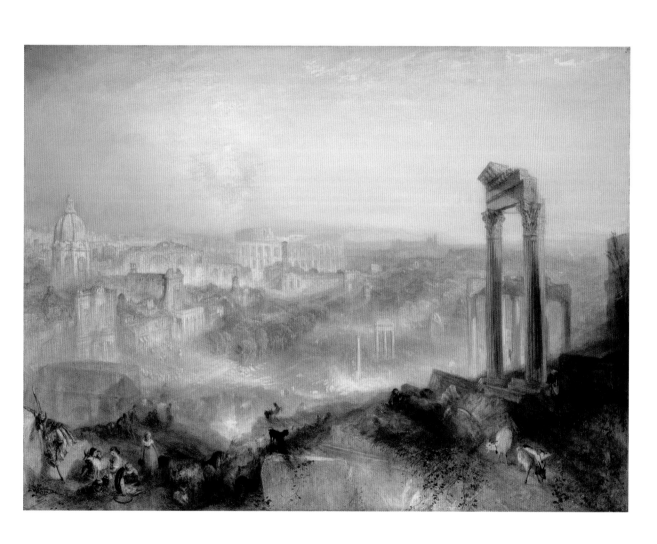

팔레트를 들고 있는 자화상 AUTOPORTRAIT À LA PALETTE

에두아르 마네 Édouard Manet(1832~1883)

1878~1879년, 캔버스에 유채, 85.6×71.1cm
경매일: 2010년 6월 22일
경매가: 33,279,800달러(한화 약 37,739,000,000원)

"그림이 단순히 형태를 묘사한 것이라고 대체 누가 말했나?
미술은 단연코 삶을 묘사한 것이어야 한다는 게 진실이다."

— 에두아르 마네

이 매혹적인 자화상 안에는 '인상주의의 아버지'인 마네가 위대한 고전의 전통에서 빚진 모든 것이 들어 있다. 마네는 혁명적인 화가가 되기를 결코 원치 않았다. 그가 편협한 아카데미즘의 관습에 도전했다면, 그것은 오직 활력과 자발성, 그리고 그림의 떨리는 필치를 뚫고 나오는 생명력을 되찾기 위해서였을 뿐이다. 이를 위해 마네가 스승으로 여겼던 화가는 프란스 할스와 벨라스케스, 고야다.

정확히 말하자면, 마네는 이 자화상에서 〈시녀들 Las Meninas〉을 그리고 있는 벨라스케스를 무의식적으로 떠올렸다고 볼 수 있다. 엄숙하고 우아한 자세와 팔레트를 손에 들고 있는 모습에서 이를 확인할 수 있다. 그림에서 포즈를 잡고 있는 화가는 낭만적인 보헤미안이기는커녕 우아하고 세련된 멋쟁이다. 〈풀밭 위의 점심식사 Déjeuner sur l'herbe〉에서부터 〈올랭피아 Olympia〉에 이르기까지 마네의 모든 작품을 따라가 보면 끊임없이 고전적 전통을 기준으로 삼고 있다. 따라서 그가 다루었던 주제들 중에서 당혹스러운 것들만 문제 삼는다면, 그것이야말로 경직된 시각에서 나온 편협한 비평이 아닐 수 없다. 마네의 천재성은 다음과 같은 말에서 엿볼 수 있다. "통찰력 있는 근대성 modernité을 지닌 그림을 그리려면 고전주의 회화에서 영감을 받되 그것을 뛰어넘어 과감하게 동시대적인 작품을 그려야 한다."

마네는 수없이 많은 동시대인들의 초상화를 그렸으나, 정작 자화상은 2점밖에 그리지 않았다. 벨라스케스와 반 고흐 사이에 다리를 놓아 주는 〈팔레트를 들고 있는 자화상〉은 저물어 가는 19세기를 향해 던진 '근대성'의 선언이다.

이 작품은 오귀스트 펠르랭 Auguste Pellerin에서부터 존 러브 John Loeb에 이르기까지 이름난 수집가들이 소장했다. 1997년에 존 러브의 컬렉션이 뿔뿔이 흩어질 때, 1천 800만 달러(한화 약 204억 원)에 팔렸던 이 그림을 손에 넣은 사람은 라스베이거스 카지노의 왕이자 억만장자인 스티브 윈이었다.

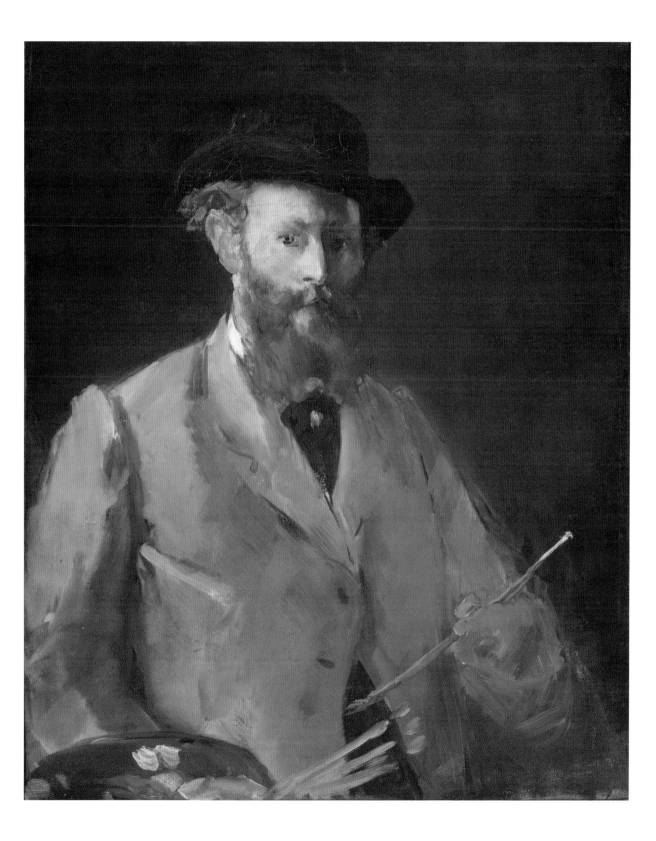

불로뉴 숲의 경마 LES COURSES AU BOIS DE BOULOGNE

에두아르 마네 Édouard Manet(1832~1883)

1872년, 캔버스에 유채, 72.6×94cm
경매일: 2004년 5월 5일
경매가: 26,328,000달러(한화 약 29,856,000,000원)

마네가 추구하던 것들이 종합적으로 나타나 있는 이 그림은 인상주의를 예고한다. 여기서 화가는 '알려진' 실제, 즉 우리가 경마장과 그곳에 참여한 사람들에 대해 알고 있는 것들이나 외양의 세부 사항을 그리는 것에는 관심이 없다. 그보다는 목격자가 포착한 순간의 찰나성, 속도, 움직임 속에서 '인식된' 실제를 묘사한다. 눈은 현장의 일부, 곧 시선이 머문 부분밖에는 보지 못한다. 이 그림에서는 시선이 말들에게 집중되어 있다. 현장의 나머지 부분, 즉 주변에서 손에 땀을 쥐고 있는 군중이나 배경은 그저 우리 뇌가 짐작하여 아는 것들을 재구성한 것에 지나지 않는다.

마네는 이런 느낌을 완벽하게 재현하고 있다. 우선 멀리 있어서 흐릿하게 나타난 인물들은 큰 붓으로 거칠게 터치하듯 아주 뛰어난 솜씨로 표현했다. 그런가 하면 뒤에 있는 풍경은 놀랍도록 '근대적으로' 다루어서 추상화에 가까운 색 구성을 보여 준다.

이 멋진 작품은 찰나성, 감각, 빛과 움직임, 소멸된 원근법 등 모네와 르누아르, 시슬레, 드가 등이 추구하고 제기했던 모든 문제들을 통합시키고 있다. 특히 이 그림에서 오른쪽 하단에 있는 사람이 바로 드가라고 알려져 있다.

휘트니 컬렉션Whitney Collection의 다른 작품들과 함께 경매에 나왔던 〈불로뉴 숲의 경마〉는 마네가 인상주의 화가들에게 얼마나 큰 영향을 미쳤는지를 한눈에 보게 해 준다.

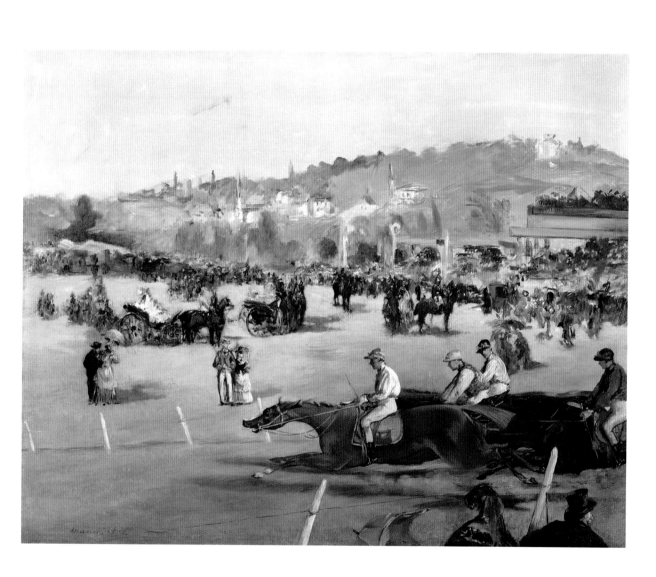

[위] 사계절 연작: 봄 LES QUATRE SAISONS: LE PRINTEMPS
[아래] 사계절 연작: 여름 LES QUATRE SAISONS: L'ÉTÉ

카미유 피사로 Camille Pissarro(1830~1903)

1872년, 캔버스에 유채, 각각 55.6×131.8cm
경매일: 2007년 11월 6일
경매가: 14,601,000달러(한화 약 16,558,000,000원)

파리 근교에 있는 도시 루브시엔Louveciennes과 퐁투아즈 Pontoise 사이를 오가며 그린 4부작 〈사계절〉에서, 피사로는 빛과 색채에 관해 연구한 것들을 진술하게 보여 준다. 놀랍도록 자유로운 그림에는 여러 가지 색깔의 가벼운 터치들이 드러나고, 그 터치 아래로 떨리는 질감이 느껴진다. 화가가 다룬 색조와 빛의 다양한 변조는 우리에게 뚜렷한 계절의 변화를 보여 준다. 검은빛도 아니고 잿빛도 아닌 그림자는 아른거리는 느낌을 주는 새로운 색조를 띠고 있다. 색채의 변조는 피사로가 작품에서 보여 주는 엄격함을 유지하면서 동시에 깊이를 느끼게 한다. 화가는 완벽한 순간을 찾고 응시하고 추적하면서, 그림을 감상하는 우리까지 자신의 연구 안으로 끌어들인다. 화

가는 자신의 눈에 아름답게 비친 바로 그 순간을 포착하고 싶어 한다. 아름다움이 순식간에 사라져 버리기 전에, 밤의 어둠에 파묻히기 전에……. 인상주의 거장의 예리한 시선은 덧없이 사라져 가는 찰나의 광경을 순식간에 포착하여 화폭 안에 가두어 버렸다. 그 순간, 아름다움의 비밀이 우리 앞에 숨김없이 드러나고 만다.

사계절을 표현한 4점의 그림은 화가가 가장 야심 차게 진행한 프로젝트였다. 후원자이자 친구인 은행가 아실 아로자Achille Arosa의 주문에 따라 그렸던 이 네 작품은 1891년에 드루오 호텔l'hôtel Drouot에서 각각 따로 팔렸으나, 1901년에 다시 합쳐질 수 있었다.

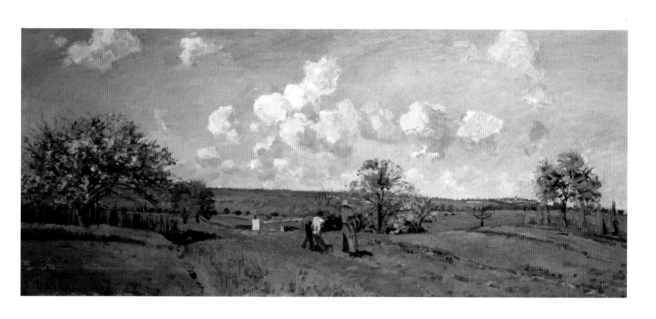

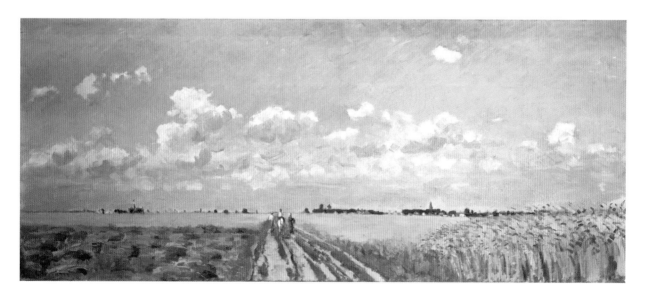

[위] 사계절 연작: 가을 LES QUATRE SAISONS: L'AUTOMNE
[아래] 사계절 연작: 겨울 LES QUATRE SAISONS: L'HIVER

카미유 피사로 Camille Pissarro(1830~1903)

1872년, 캔버스에 유채, 각각 55.6×131.8cm
경매일: 2007년 11월 6일
경매가: 14,601,000달러(한화 약 16,558,000,000원)

"피사로가 캔버스 앞에 서 있다. 그는 풍경 위에 눈부신 하늘을 펼치기 위해 물감을 잘 분류해 놓은 팔레트를 손에 들고 있다. 그리고 자신의 시각이 선택한 광경 외에는 모든 것을 잊어버린 채, 오직 그 광경에만 자신의 내밀한 감정을 연결시킨다. 시골 사람인 그는 시골 마을과 정원, 투박한 시골집, 그 옆에 붙어 있는 밭, 흐르는 개울, 구불거리는 강물이 지나가는 골짜기, 꽃들이 양쪽에서 울타리를 이룬 시골길, 사과나무들이 희고 붉은 꽃을 활짝 피우고 있는 아름다운 과수원, 빨갛고 노란 열매들로 풍성한 수확…… 이런 것들에 마음을 빼앗겼다."

— 귀스타브 제프루아 Gustave Geffroy

피사로의 그림은 난해하지 않고 직관적이다. 형이상학적인 이론도, 특별한 계획도, 이데올로기도, 내세우는 성명서도 없다. 그의 그림은 삶 그 자체다. 우리 눈이 인식하는 그대로의 삶. 진실한 삶. 그는 땅을 경작하는 농부처럼 캔버스 위에 무수한 색깔의 터치를 심으면서 주변의 자연을 묘사했다. 가공하지 않은 천연의 아름다움을 지닌 농촌의 세계. 날카로운 관찰자인 피사로는 환경을 통해 얻은 감각적인 것들을 면밀하게 연구해, 마침내 시각과 감정 사이의 이상적인 균형을 찾아냈다.

비평가 귀스타브 제프루아에게 보낸 1890년 10월 7일자 편지에서 피사로는 이렇게 쓰고 있다. "나는 수없이 곡괭이질을 한다네. …… 요새 나는 이 시기에 볼 수 있는 다양한 인상들을 표현하는 데 몰두하고 있지. 태양이 어찌나 빨리 기우는지, 따라갈 수 없군. 나는 일하는 데 아주 굼벵이가 되어 버렸다네. 그것이 나를 낙담하게 하지. 그러나 시간이 갈수록, 내가 찾는 것을 표현하기 위해서는 더 열심히 일해야 한다는 것을 알게 되었어. 단번에 쉽게 완성되는 것은 그 어느 때보다 역겹게 느껴지니까. 내가 찾는 것은 '찰나성'이라네. 특히 겉모습, 그리고 어디에나 존재하는 똑같은 햇빛, 그것을 찾고 있지."

물랭 드 라 갈레트의 무도회 AU MOULIN DE LA GALETTE

피에르오귀스트 르누아르 Pierre-Auguste Renoir(1841~1919)

1876년, 캔버스에 유채, 78×114cm
경매일: 1990년 5월 17일
경매가: 78,100,000달러(한화 약 88,565,000,000원)

"내가 생각하기에 그림은 사랑스럽고 유쾌하고 예뻐야 한다. 그렇다, 예뻐야 한다!
우리 삶에는 이미 골치 아픈 일들이 충분히 많기 때문에,
그림에서까지 그런 것들을 그릴 필요가 없는 것이다."

—피에르오귀스트 르누아르, 알베르 앙드레Albert André의 『르누아르Renoir』(1919)에 인용된 구절

이 그림은 반 고흐의 〈의사 가셰의 초상〉(94~95쪽 참조)과 여러 면에서 공통점을 가지고 있다. 우선 두 그림 모두, 같은 제목의 또 다른 그림이 오르세 미술관Musée d'Orsay에 전시되어 있다. 그리고 두 작품 모두 1990년 5월에 일본 제지업자이자 대부호인 료에이 사이토Ryoei Saito, 齊藤了英가 구매했다. 당시에 두 그림은 경매에서 팔린 미술품으로서는 가장 높은 가격에 팔렸다. 그런데 이 억만장자가 내뱉은 기막힌 발언이 세계의 이목을 집중시켰다. 자신이 죽으면 두 작품도 불태워서 그 재를 자기 시신과 함께 매장시킬 계획이라는 것이었다! 그러나 두 작품은 그의 사업이 고전을 면치 못하게 되자, 이전보다 훨씬 낮은 가격에 다시 팔려 갔다.

옆의 그림은 두 번째 그림인데, 처음 그린 것보다 크기가 조금 작다. 아마도 르누아르의 친구이자 수집가인 빅토르 쇼케Victor Chocquet를 위해 다시 그린 것 같다. 이 그림은 1899년에 쇼케의 컬렉션을 경매할 때 나와서 1만 500프랑에 낙찰되었다. 그리고 1929년에 존 헤이 휘트니John Hay Whitney의 컬렉션에 합류했다가 1990년에 다시 경매에 나타났다.

처음에 그린 〈물랭 드 라 갈레트의 무도회〉는 1877년에 열린 제3회 인상주의전에 나왔다가, 인상주의 운동을 대표하는 걸작들 중 하나가 되었다. 프랑스 화단을 지배하던 아카데미즘과 그 무리들에게 결별을 선언한 르누아르는 이 그림에서 파리 소시민의 현실에 뿌리내린 대중적인 풍경을 보여 준다. 이 그림은 생기 있고 생생한 터치로 표현한 나뭇잎들, 그 사이에서 눈길을 끄는 조명 장치, 그리고 군중의 발랄한 움직임 등으로 모네의 〈인상, 해돋이Impression soleil levant〉와 함께 인상주의를 선언하는 주요 작품이 되었다.

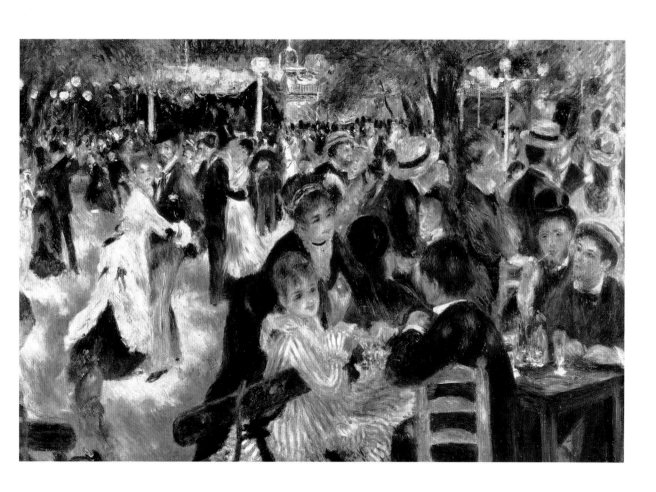

쉬고 있는 무희 DANSEUSE AU REPOS

에드가르 드가 Edgar Degas(1834 · 1917)

1879년, 구아슈와 파스텔, 58.9×64cm
경매일: 2008년 11월 3일
경매가: 37,042,500달러(한화 약 42,006,000,000원)

"그가 무희들에게 집착한다고 하지만,
이는 무희들을 농락하려는 것이 아니다.
그보다는 그녀들을 포착하여 정확하게 표현하기 위해서다."

— 폴 발레리Paul Valéry, 『드가, 춤, 데생Degas Danse Dessin』(파리: 갈리마르, 1936)

인상주의 화가 드가라고? 어떤 점에서는 확실히 그렇다. 물론 그는 단 한 번도 자연 속에 캔버스를 세운 적이 없다. 하지만 찰나의 순간에 본 것이 아니라 '기억 속에서 본 것만' 그려야 한다고 주장하는 그는 아름다운 무희들을 그리면서 이미 사라진 순간, 이미 사라진 진실을 포착해 낸다.

그가 그린 무희들은 실물 그대로 생생하게 그려진 것처럼 보이지만, 그들은 하나의 형태와 소재로 나타난다. 그들의 얼굴은 무표정하며, 그들의 인간적인 면은 부차적인 요소일 뿐이다. 드가는 마치 다른 화가들이 풍경을 그리듯이 무희들을 묘사한다. 그는 앵그르의 영향을 받아 선과 아라베스크에 흠뻑 빠져 버렸다. 그의 또 다른 모범이었던 들라크루아는 드가로 하여금 색채와 동작에 관심을 갖게 해 주었다. 이 파스텔화에서는 그 두 가지 영향이 분명하게 드러난다.

드가는 공간의 구도를 잡을 때 매우 독창적인 차원을 도입했다. 높은 곳에서 내려다보는 시점, 혹은 반대로 아래에서 위로 올려다보는 시점을 사용한 것이다. 그렇게 해서 흔들리는 듯한 동적인 힘을 작품에 부여하는데, 이런 동력으로 인해 감상자는 시간 속으로 달아나는 진실이나 삶에 대한 느낌을 감지하게 된다.

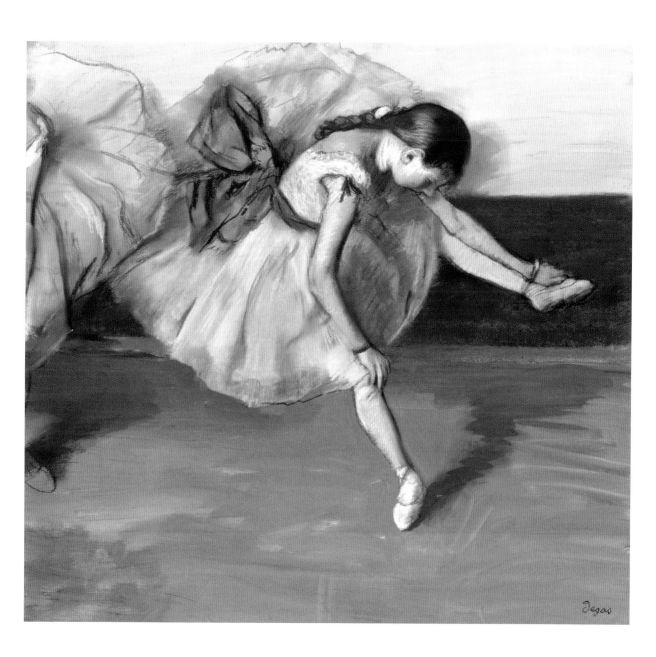

수련이 핀 연못 LE BASSIN AUX NYMPHÉAS

클로드 모네 Claude Monet(1840~1926)

1919년, 캔버스에 유채, 100.3×200.9cm
경매일: 2008년 6월 24일
경매가: 80,379,591달러(한화 약 91,150,000,000원)

"이 정원에는 땅 위의 꽃들뿐 아니라 물 위의 꽃들, 예를 들면 이 거장의 캔버스에 탁월하게 묘사되었던 연약한 수련도 피어난다(그런데 이 정원은 한낱 그림의 소재를 넘어서서, 그 자체로 이미 예술의 대체물이다. 위대한 화가의 눈에 비친 자연으로 다시 태어나 완성된 정원이기 때문이다). 모네의 이 정원은 이미 조화를 이루는 색조들로 준비된 색상을 사용했다는 점에서, 최초의 스케치이자 살아 있는 스케치다."

— 마르셀 프루스트

이 뛰어난 그림은 1919년에 그린 4점의 연작에 속하는 작품으로, 완성된 그 해에 곧바로 베르냉죈Bernheim-Jeune이 구매했다. 두 번째 그림은 뉴욕의 메트로폴리탄 미술관에 있고, 세 번째 그림은 폴 앨런Paul Allen의 소유이며, 마지막 그림은 불행하게도 둘로 찢어져 훼손된 상태다.

〈수련〉 연작은 클로드 모네가 추구하던 것, 즉 "행복한 처녀의 얼굴처럼 살아 움직이는 물, 내 앞에 그 신비를 드러내는 물, 그림자가 덮고 있는 물, 태양이 발가벗긴 물, 인간의 이마에 나타나는 나이처럼 하루의 모든 시간의 흔적이 새겨지는 물……"(뤼시앙 데스카브Lucien Desca-ves, 『모네에게 보낸 편지』, 1909)처럼 순식간에 사라지는 찰나를 화폭 위에 고정시키려는 시도를 보여 준다.

이 그림에서 모네는 건물은 물론이요, 심지어 연못 주변의 자연마저 모두 제거해 버리고, 오직 물 위에 어른거리는 빛과 수련들만 남겨 놓았다. 이는 모든 위대한 예술가들에게서 볼 수 있는 경향인데, 갈수록 부차적인 세부 사항들을 제거하며 단순화를 향해 간다는 점이다. 〈수련〉 연작은 형태가 분명하지 않고 빛과 색채만이 녹아들어 간 티치아노의 말년 작품을 떠올리게 한다. 동시에, 인상주의 그룹의 수장이었던 모네는 여기서 20세기 미술이 제기한 문제 속에 깊이 뿌리를 내려, 조안 미첼Joan Mitchell 같은 추상표현주의를 예고하고 있다.

자동차 산업의 거물인 J. 어윈J. Irwin과 제니아 S. 밀러Xenia S. Miller의 상속자들이 내놓은 이 그림은 화상을 내세운 고객에게 팔렸는데, 그가 누구인지는 아직 알려지지 않았다. 아랍에미리트 연합국의 거물이라는 소문도 있고, 두바이의 수장, 혹은 아부 다비Abu Dhabi의 수장이라는 말도 있다. 그러나 확실한 것은 아무것도 없다. 다만 이런 소문이 떠돈다는 사실 자체가, 페르시아 만의 거부들이 새롭게 등장하여 미술 시장, 특히 현대 유럽 인상주의 회화의 아이콘이자 상징적인 작품들에 지대한 영향력을 미치고 있음을 보여 준다.

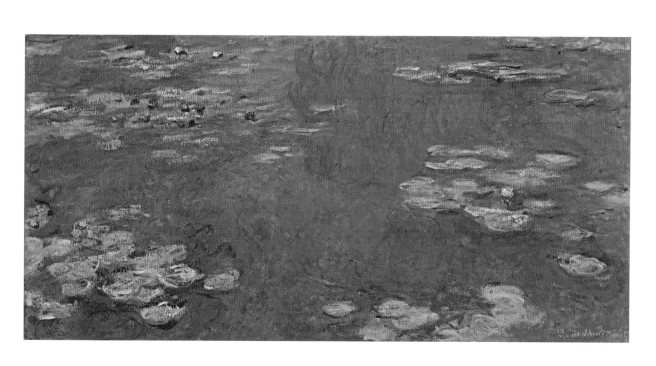

이브 ÈVE

오귀스트 로댕 Auguste Rodin(1840~1917)

1881년, 청동, 높이 173cm
경매일: 2008년 5월 6일
경매가: 18,969,000달러(한화 약 21,482,000,000원)

"자연 중에서 인간의 몸보다 더 특징적인 것은 없다. 신체는 그 힘 혹은 우아함으로 인해 다양한 이미지들을 가장 많이 떠올리게 한다. 때때로 그것은 꽃과 닮아 보인다. 유연한 상반신은 줄기와 흡사하고, 미소 띤 가슴과 머리, 눈부신 머리카락은 활짝 피어난 꽃부리 같다."

— 오귀스트 로댕, '미술'(폴 셀Paul Gsell이 1911년에 개최한 토론회)

파르르 떠는 듯한 〈이브〉의 우아함은 상징주의에서 말하는 '독을 가진 마돈나', '타락한 영혼으로 시들어 버린 꽃', 레미 드 구르몽Remy de Gourmont의 표현에 따르면 "마침내 화려해지기까지 하는 달콤한 부패"의 반대편에 서 있다. 로댕은 상징주의와 연관되어 있기는 하지만, 상징주의를 넘어선다. 그가 목표한 것은 더 이상 욕망과 죽음의 혼란스러운 양가감정이 아니라, 자신의 손가락 밑에서 떨고 있는 생명이다. 모든 유디트들과 모든 살로메들의 조상인 최고의 유혹자, '낙원에서 쫓겨난 이브'라는 테마는 사실 위험한 유혹자들, 열렬한 사랑의 대상인 사악한 여인들을 본뜬 것이다. 그럼에도 불구하고 로댕은 그 테마를 사용하되 천재성으로 근대 조각을 선언하는 작품을 만들어 낸다.

아카데믹한 미를 거부했던 그는 주조한 재료가 그대로 드러나도록 〈이브〉를 만들었다. 점토로 빚은 그의 이브는 "진실의 사냥꾼이며 생명을 감시하는 자"인 창조자 로댕의 숨결을 통해 생기를 얻는다. 로댕의 조각칼과 손가락 밑에서 깨어나는 그녀. '정숙한 비너스Venus Pudica'의 자세를 하고 있는 꽃 같은 여인의 근육과 혈관이 점토 밑에서 팔딱거린다. "모든 것을 뒤로 밀어내려는 듯, 팔을 완전히 구부린 채 손을 바깥쪽으로 향하고 있어서 그녀의 몸 자체가 변형되었다."(라이너 마리아 릴케Rainer Maria Rilke, 『오귀스트 로댕』, 1921)

이 조각은 처음에는 〈아담Adam〉과 짝을 이루어 〈지옥의 문Porte de l'Enfer〉의 테두리에 세울 계획이었다. 1897년에 주조공인 프랑수아 뤼디에François Rudier에 의해 완성된 뒤, 유명 수집가이자 후원자인 오귀스트 펠르랭에게 팔렸다. 작품의 중요성과 이력, 그리고 제작 시기로 볼 때, 〈이브〉는 근대 조각의 기준이 되기에 충분하다. 이 작품은 1999년 경매에 나와서 480만 달러(한화 약 54억 원)에 낙찰되었는데, 당시로서는 로댕의 작품 중에서 최고 가격이었다.

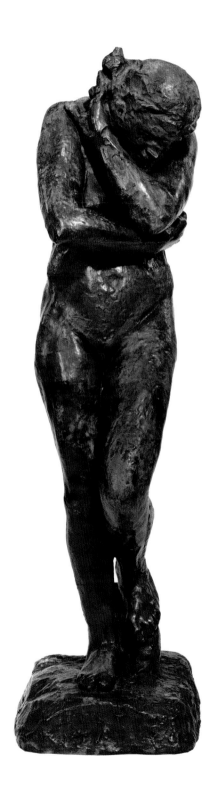

발코니에서 오스만 대로를 바라보는 남자

L'HOMME AU BALCON, BOULEVARD HAUSSMANN

귀스타브 카유보트 Gustave Caillebotte(1848~1894)

1880년, 캔버스에 유채, 116.6×89.4cm
경매일: 2000년 5월 8일
경매가: 14,306,000달러(한화 약 16,202,000,000원)

인상주의 운동에 합류했던 화가 귀스타브 카유보트는 렌즈를 통해 이상적인 각도를 포착하는 사진사처럼, 독창적인 구도와 캔버스에 담는 소재들의 배치에 특히 관심을 가졌다. 〈발코니에서 오스만 대로를 바라보는 남자〉라는 제목이 지적하고 있듯이, 등을 돌리고 있는 그림 속의 남자는 오스만 대로에 있는 건물 7층의 발코니에서 거리를 내려다보고 있다. 층수가 높은 탓에, 감상자는 거리 밑을 내려다보는 시점을 갖게 된다. 발코니는 전면에 홀로 서 있는 주인공과 후면에 있는 강렬한 느낌의 근대 도시 사이의 거리를 강조해 주는 관측소가 되었다. 붓의 터치는 가볍고, 색채는 빛난다. 화가는 빛과 질감의 효과를 이용해 윤곽선을 제거했다. 이 그림에는 완숙기에 이른 카유보트의 재능이 집중되어 있다. 그래서 그는 1882년에 참가한 제7회 인상주의전 때 자신의 작업을 소개하기 위해 이 작품을 선택했다.

카유보트는 넉넉한 집안의 유산 덕분에 화가인 동시에 후원자였으며, 수집가이기도 했다. 그는 부당하게도 오랫동안 인상주의 운동과 무관하다고 여겨져 왔지만, 이 그림의 기록적인 가격 덕분에 비로소 인상주의 그룹 안에 확고히 자리 잡게 되었다.

카유보트가 자신의 가문의 공증인인 알베르 쿠르티에 Albert Courtier(아마도 이 그림의 모델일 것이다)에게 선물로 주었던 이 작품은 파리의 수집가인 장 메테 Jean Metthey의 손으로 넘어갔다가, 1946년에 다시 드루오에게 팔렸다. 그러다 최근의 경매에서 새로운 주인 조르주 쿠튀라 Georges Couturat를 만나게 되었다.

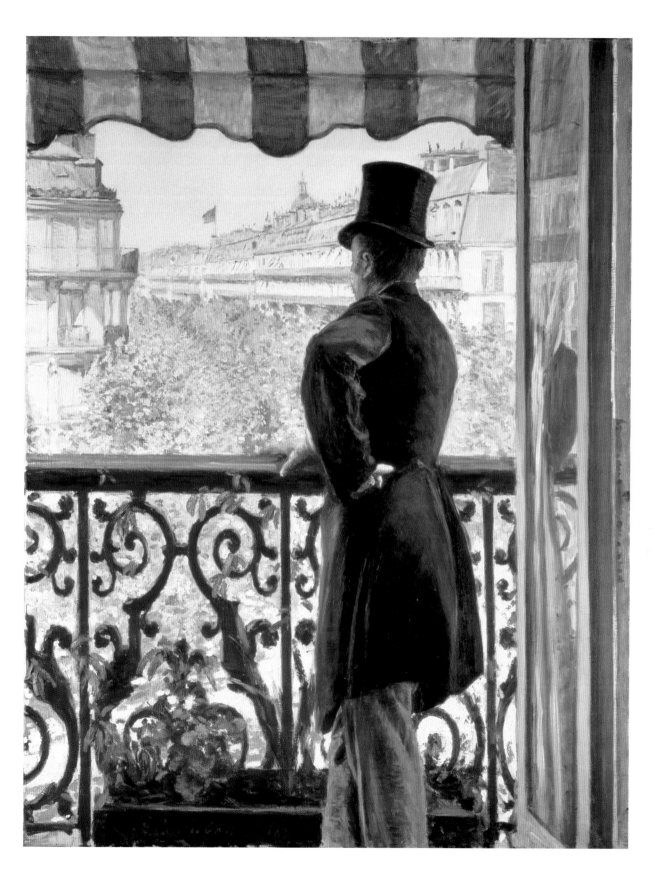

파라솔을 쓴 사람들(시에스타) GROUP WITH PARASOLS(A SIESTA)

존 싱어 사전트 John Singer Sargent(1856~1925)

1905년, 캔버스에 유채, 55.1×70.9cm
경매일: 2004년 12월 1일
경매가: 23,528,000달러(한화 약 26,605,000,000원)

미국의 거장 존 싱어 사전트는 메리 카샛Mary Cassatt, 제임스 휘슬러James Whistler처럼 유럽에서 활동한 미국인 화가뿐 아니라, 프랑스의 인상주의 화가 그룹과도 아주 일찍부터 교류했다. 〈파라솔을 쓴 사람들〉은 모네와의 만남에서 영향을 받은 작품이다. 이 그림에서 사전트는 윤곽을 흐릿하게 처리하는 기법을 교묘하게 사용하고, 빛을 유동적이면서도 주요한 요소로 삼고 있다.

화가는 주제를 직접적으로 표현하는 동시에, 나무 그늘 밑 풀밭에 드러누운 네 명의 인물을 개성적으로 묘사했다. 두 남자는 사전트의 친구인 피터와 진크스 해리슨 형제이고, 두 여자는 아마도 도스 팔머와 릴리언 멜러일 것으로 추측된다.

사전트는 시골 오후의 달콤한 낮잠이 주는 순간적인 느낌을 섬세하면서도 능숙하게 표현했다. 게다가 인물들의 신체를 서로 밀착되게 배치함으로써 캔버스와 감상자 사이에 친밀감을 형성했다. 그의 거칠고 역동적인 터치는 신체들을 해체하고 윤곽선을 제거하며, 인물들과 주변의 목가적인 자연을 하나로 만든다. 행복한 삶 속에서 체험된 달콤한 순간……. 사전트는 주의 깊은 시선으로 현재라는 순간의 독특함을 포착했다.

뛰어난 재능을 가지고 있었지만 유명 화가의 반열에 들지 못했던 인상주의 화가 사전트의 이 작품이 이처럼 높은 가격을 기록한 것은, 조국의 예술가들을 사랑하고 지지하고 옹호하고 갈망하는 미국 내 미술 시장의 중요성을 입증한다.

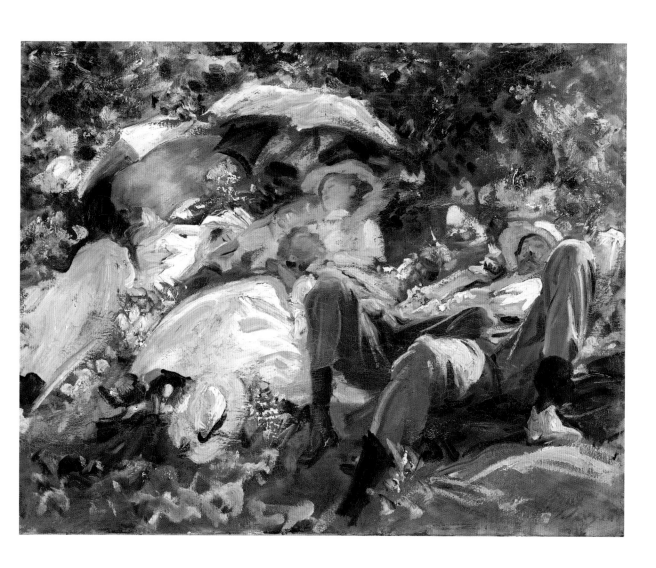

풍경, 그랑드 자트 섬 PAYSAGE, L'ÎLE DE LA GRANDE-JATTE

조르주 쇠라 Georges Seurat(1859·1891)

1884년, 캔버스에 유채, 65×79cm
경매일: 1999년 5월 10일
경매가: 35,202,500달러(한화 약 39,807,000,000원)

31세에 요절하고 만 조르주 쇠라가 우리에게 남긴 작품은 극히 적은데, 그중 7점의 그림이 특히 중요하다. 교양 있고 지적인 이 화가는 신인상주의 혹은 점묘주의의 수장으로 불리며, 이 그룹에 속한 화가로는 폴 시냐크Paul Signac, 앙리에드몽 크로스Henri-Edmond Cross, 샤를 앙그랑 Charles Angrand, 막시밀리앙 뤼스Maximilien Luce, 카미유 피사로가 있다.

쇠라는 인상주의의 감각적이고 직접적인 경험을 넘어서, 과학적 이론에 근거한 미술을 발전시켰다. 그 이론은 화학자 외젠 슈브뢸Eugène Chevreul이 1839년에 출판한 논문 「색채 동시대비의 법칙De la loi du contraste simultané des couleurs」에 따른 것이다. 쇠라는 가는 붓으로 각기 다른 색의 세밀한 점들을 나란히 배치하여 원하는 색조를 얻는 병치 혼합을 이용했다(병치 혼합이란 예를 들면 보라색을 칠해야 하는 부분에 빨간색 점과 파란색 점을 나란히 찍어 감상자의 망막에서 두 색이 합쳐져 보라색처럼 보이도록 하는 방식을 말한다 - 옮긴이 주).

끊임없는 탐구를 통해 20세기 초의 미술에 중요하고도 새로운 차원을 도입한 쇠라는 과학적 법칙에 근거한 방법을 제안하면서, 이를 통한 미술적인 성찰이 필요하다고 보았다. 이러한 생각은 1960~1970년대의 미니멀 아트 Minimal Art와 개념 미술Conceptual Art까지 이어지게 된다.

통찰력 있는 이 화가의 작품들은 미술 시장에서 매우 희귀한 작품들에 속한다. 휘트니 컬렉션에 속했던 작품이라는 후광을 지닌 이 그림은 라스베이거스의 카지노 재벌 스티브 윈의 품에 안겼다.

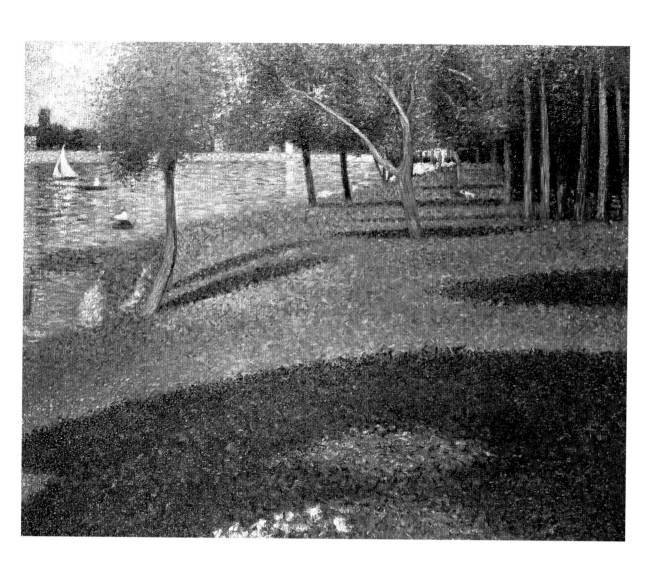

카시의 카나유 곶 CAP CANAILLE, CASSIS

폴 시냐크 Paul Signac(1863~1935)

1889년, 캔버스에 유채, 65.8×82.3cm
경매일: 2007년 11월 6일
경매가: 10,041,000달러(한화 약 11,354,000,000원)

"나는 카시에서 그린 그림들만큼 '객관적으로 정확한' 그림을 그려 본 적이 없다고 생각한다. 이 고장에는 온통 하얀색뿐이다. 도처에서 반사되는 햇빛이 이 지방의 모든 색들을 먹어 치우고, 모든 그늘을 회색빛으로 만든다. 반 고흐가 아를에서 그린 그림들은 열정과 강렬함을 지닌 놀라운 작품들이지만, '남프랑스의 찬란함'을 드러내지는 못한다."

— 폴 시냐크, 일기

폴 시냐크는 쇠라와 그의 '과학적 인상주의' 혹은 점묘주의에 충실한 제자였다. 그는 자유롭고 자연스러운 붓 터치에 쇠라의 가르침을 적용하여 분할주의Divisionnisme를 탄생시켰다. 이는 작고 균일한 원색의 점들을 캔버스에 찍어서 사람의 망막에서 혼색이 되게 하는 기법인데, 색채를 더욱 빛나게 표현할 수 있었다.

1889년 4월에 시냐크는 아를에 있는 반 고흐를 방문하고, 그의 새로운 작품에서 강한 인상을 받았다. 그러나 서로의 길은 달랐다. 시냐크가 표현하고 싶었던 것은 반 고흐처럼 내적인 긴장 상태가 아니라, 주변의 자연을 과학적으로 표현할 수 있는 객관적 시각이었기 때문이다. 그는 1889년 4월에서 6월 사이에 카시에 머물면서 5점의 중요한 작품들을 그렸다. 그 작품들은 극한까지 나아간

신인상주의 작품에 속하며, 1890년 살롱에서 매우 호의적인 반응을 불러왔다.

미술사에서 폴 시냐크는 20세기로 가는 전환점에서 주요한 고리 역할을 한다. 그는 색의 터치를 과학적 점묘법의 좁은 속박에서 해방시켰다. 1904년에 생트로페 Saint-Tropez에서 마티스를 만났을 때, 두 사람은 함께 야수주의의 이정표를 세웠고, 야수주의는 이듬해에 콜리우르Collioure에서 폭발하게 된다.

이 그림의 가격은 시냐크에게 새로운 기록을 세워 주었다. 구매자인 폴 조제포위츠Paul Josefowitz는 언론계 재벌이자 이름난 수집가로서, 이 작품을 지난 4년간 런던 내셔널 갤러리에 위탁했다.

세탁부 LA BLANCHISSEUSE

앙리 드 툴루즈로트레크 Henri de Toulouse-Lautrec(1864~1901)

1886~1887년, 캔버스에 유채, 93×74.9cm
경매일: 2005년 11월 1일
경매가: 22,416,000달러(한화 약 25,348,000,000원)

"내 다리가 조금만 더 길었더라면 나는 결코 그림을 그리지 않았을 것이다."
— 앙리 드 툴루즈로트레크

툴루즈로트레크가 22세 혹은 23세 때 그린 〈세탁부〉는 확실히 그의 최고 걸작이다. 그는 붉게 빛나는 머리털을 가진 젊은 세탁부 카르망 고댕Carmen Gaudin을 처음 만나자마자 반해 버렸다. 아마도 그녀의 많은 동료들처럼 카르망 역시 세탁부라는 직업 외에도 여성적인 매력을 이용하여 생계를 이어 갔을 것이다. 불꽃같은 화관에 둘러싸인 듯한 그녀의 얼굴은 가혹한 사회 현실 속에서 허우적대고 있다는 인상을 주어 젊은 툴루즈로트레크를 열광시켰다. 그는 곧 그녀에게 모델이 되어 달라고 설득했다.

그녀의 포즈는 지친 노동자의 자세가 분명하다. 동시에 주방 테이블 위에서 고용주와 급히 성관계를 맺은 탓에 아무런 기쁨도 없이 자포자기적인 쾌락의 흔적을 가진 여인의 자세이기도 하다. 체념한 듯이 무덤덤한 표정에 희미한 불안이 묻어 나온다. 그녀의 육체는 슬프다.

이 작품에는 화가의 세계가 고스란히 나타나 있다. 눈부시게 완숙한 데생 솜씨 외에도, 그가 인간에 대해 공감할 뿐 아니라, 화류계의 매력에 빠져 있었다는 사실이 한눈에 드러나는 것이다. 이 세계를 통해 그는 세기말 몽마르트르의 서민 계층이 체념으로 받아들인 고된 삶을 발견한다. 중산층 건물의 외관과 빳빳하게 풀 먹인 세탁물

뒤에서, 툴루즈로트레크는 겉으로 화려해 보이는 이 세상의 악한 얼굴을 흘긋 보고 있다. 그가 보기에, 지치고 피곤한 삶 속에서 매춘을 하는 젊은 여인들은 물랭루주Moulin-Rouge에 드나드는 사강 공작이나 라 로슈푸코 백작 같은 이들의 가면보다 훨씬 더 인간적이다. 툴루즈로트레크는 프루스트 이전에 이미 자기 모델들의 굴곡진 삶을 아무런 편견도, 왜곡도, 풍자도 없이, 마치 영혼을 탐구하는 곤충학자처럼 정확하게 껍질을 벗겨 내는 작업을 해 나갔다. 그런 그가 그녀들에 대해 가지고 있는 깊은 연민은 기형적인 신체를 가진 귀족 출신의 화가 툴루즈로트레크와 창녀를 이어 주는 끈이 되었다.

이 그림은 시카고의 유명 수집가인 네이슨 해리스Neison Harris의 주요 컬렉션에 속한 다른 작품들과 함께 경매에 나왔다. 확실한 보증을 할 수 없는 그림으로 분류되었던 〈세탁부〉는 단지 2건의 전화 입찰만 있었을 뿐이어서, 구매자의 존재나 신분에 대해 무성한 소문이 나돌기도 했다. 그러나 절망적인 인간들에게 깊은 애정을 가지고 있던 천재 화가의 중요한 그림들은 미술 시장에서 매우 큰 희소가치를 지닌다.

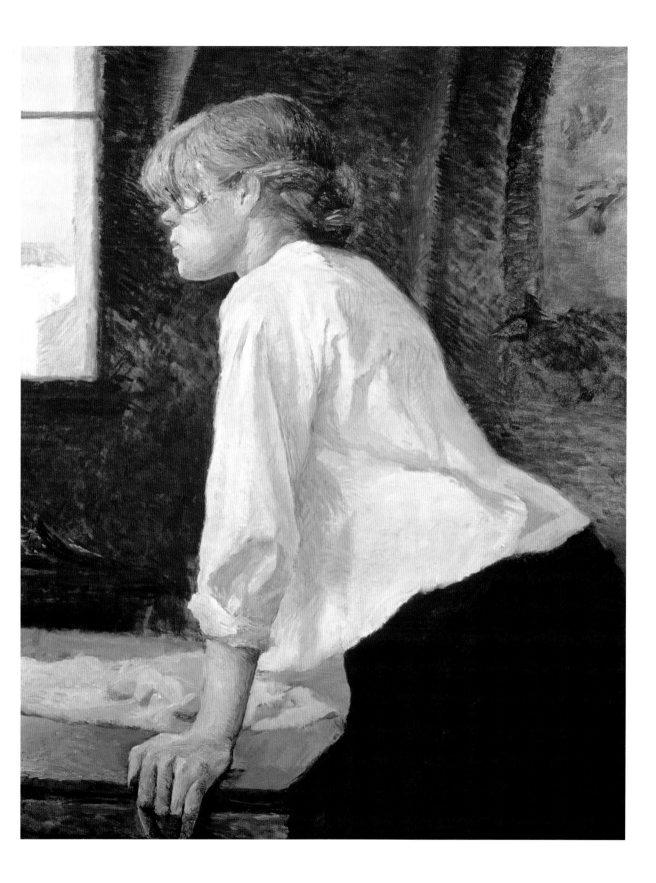

아이리스 IRIS

빈센트 반 고흐 Vincent van Gogh(1853~1890)

1889년, 캔버스에 유채, 71.1×93cm, 로스앤젤레스, 장 폴 게티 미술관
경매일: 1987년 11월 11일
경매가: 53,900,000달러(한화 약 60,950,000,000원)

일본 판화의 영향을 많이 받은 빈센트 반 고흐가 이 그림을 그린 것은 1889년이다. 이때는 그가 최초의 발작을 일으키기 전에 생레미드프로방스Saint-Rémy-de-Provence에 있는 생폴드모졸Saint-Paul-de-Mausole 정신병원에 막 도착했을 무렵이다. 구불구불한 선과 수직적인 관점은 일본 미술이 반 고흐와 동시대 화가들에게 끼친 영향을 보여 준다. 장식적인 꽃을 모티프로 한 이 그림에서는 이후의 작품들에 등장하는 극단적인 긴장감이 아직 나타나지 않는다. 반 고흐는 그림이야말로 "자신을 질병으로부터 보호해 주는 피뢰침"이며, 그 창조 활동은 자신이 미치는 것을 막아 준다고 말했다.

그는 정신병원에 오고 나서 몇 달 후인 1890년 2월에서 4월 사이에 심각한 발작을 일으킨다. 그리고 정물화 연작을 그리면서 발작에서 차츰 회복되는데, 그중 2점이 역시 아이리스를 그린 것이었다. 마지막으로 집중한 시선 속에 유언이나 허무함이 담겨 있었던지, 이때의 그림은 단조로운 바탕색에 훨씬 순수하고 정화된 모습이었다. 반 고흐는 생애 마지막 시점에서 세잔과는 정반대의 길을 갔다. 세잔은 정물화의 사과를 감상자에게 가까이 가져간 반면, 반 고흐는 사물이 아닌 바탕이 다가가게 한 것이다. 어떤 이는 바탕이 그의 병적인 충동을 전달해 주고, 전경前景이 삶과 현실에 대한 그의 애착을 느끼게 한다고 쓰기도 했다.

이 그림은 1947년에 조안 휘트니 페이슨Joan Whitney Payson이 8만 달러(한화 약 9천만 원)에 샀고, 그녀의 상속인이 1987년에 되팔았다. 그때 구매한 고객은 호주의 억만장자 앨런 본드Alan Bond였는데, 구매가는 경매장에서 팔린 작품으로는 기록적인 금액이었다. 그러나 얼마 후에 그 거래가 뜨거운 논쟁을 불러일으키고 말았다! 경매회사가 가격의 절반을 구매자에게 빌려 주었다는 것과 구매자가 빌린 돈을 상환하지 못했다는 사실이 알려진 것이다.

1980년대 말에 경매회사 측에서 위험한 대부를 해 주어 투기를 부추긴 이 그림은 그 후에 다시 장 폴 게티 미술관에 팔렸다. 이때의 액수는 알려지지 않았다.

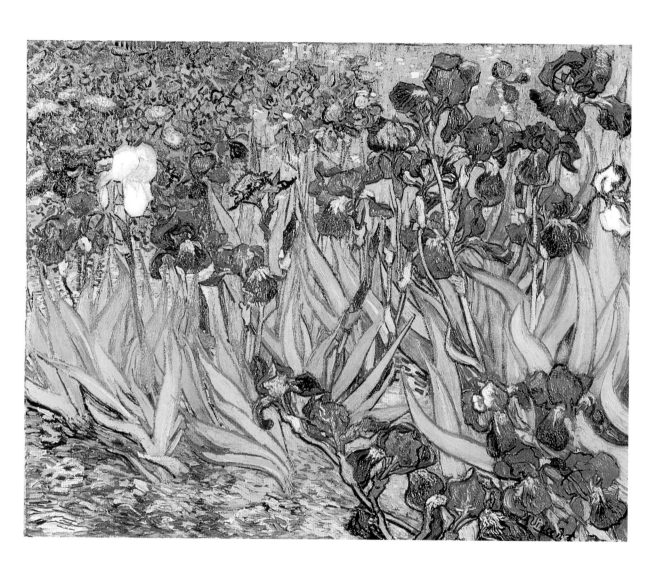

의사 가셰의 초상 PORTRAIT DU DOCTEUR GACHET

빈센트 반 고흐 Vincent van Gogh(1853~1890)

1890년, 캔버스에 유채, 66×56.9cm
경매일: 1990년 5월 15일
경매가: 82,500,000달러(한화 약 93,291,000,000원)

1890년 5월에 빈센트 반 고흐는 생레미드프로방스를 떠나서 오베르쉬르우아즈Auvers-sur-Oise에 정착한다. 그리고 카미유 피사로의 충고와 동생인 테오의 소개로 만난 의사 폴페르디낭 가셰Paul-Ferdinand Gachet와 가까워진다. 6월에 그는 〈의사 가셰의 초상〉을 2점이나 그렸다.

1890년 7월 27일, 반 고흐는 자신의 가슴에 대고 권총을 쏘았고, 이틀 후에 의사 가셰가 지켜보는 가운데 숨을 거두었다. 가셰는 테오와 나란히 반 고흐의 관을 따르며 그의 마지막 길을 배웅했다.

가셰를 그린 첫 초상화의 여정은 그 화가의 영혼만큼이나 험난했다. 1897년에 반 고흐의 누이동생이 300프랑에 판 이래로, 여러 컬렉션(1904년에 카시러Cassirer, 1904년에 케슬러Kessler, 1910년에 드뤼에Druet)을 거치고 나서 프랑크푸르트 시립미술관Städtische Galerie에 걸리게 되었다. 이 작품은 1933년까지 가장 잘 보이는 곳에 걸리는 영예를 누리다가 그 후에 감춰졌나 싶더니, 1937년에 '퇴폐미술'이라는 이유로 나치에게 몰수되었다. 헤르만 괴링이 회수한 이 그림은 네덜란드 화상을 통해 지크프리트 카마르스키Siegfried Kamarsky에게 팔렸고, 그는 이 그림을 뉴욕으로 가져가서 메트로폴리탄 미술관에서 전시했다.

1990년에 경매에 나온 이 그림은 일본인 사업가 료에이 사이토의 손에 들어갔으며, 이후 15년 동안 '세계에서 가장 비싼 그림'이라는 타이틀을 보유하고 있었다.

모델의 자세는 반 고흐가 고갱에게 썼듯이 "비탄에 빠진 우리 시대의 표정"을 보여 준다. 그 앞에는 디기탈린이라는 강심제를 추출하는 약초 디기탈리스가 놓여 있다. 이 약초 또한 인생처럼 연약하고 쉽게 시들며, 덧없이 사라진다는 특성을 가지고 있다. 테이블 위에는 공쿠르 형제가 쓴 『제르미니 라세르퇴Germinie Lacerteux』와 『마네트 살로몽Manette Salomon』이 놓여 있는데, 이는 화가가 당대를 비관적으로 바라보고 있음을 말해 준다.

이 그림에는 반 고흐의 인생과 작품이 농축되어 있다. 터치는 생동감이 있으며, 구도는 불안하다. 인상주의와 점묘주의의 영향을 받은 반 고흐는 이 통찰력 있는 유작을 통해 야수주의와 표현주의를 예고했다.

어느 작품보다도 미친 투자를 부추겼던 이 그림의 소재는 현재 알려져 있지 않다. 료에이 사이토가 죽을 때 자신의 그림들과 함께 묻히고 싶다고 선언한 바 있었지만……. 다행히도 그런 일은 일어나지 않았다.

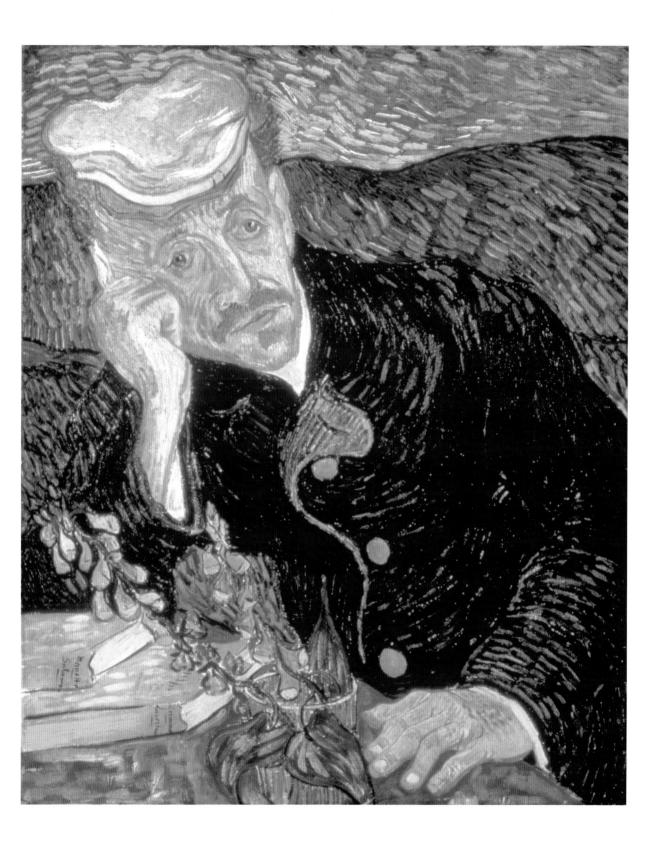

도끼를 든 남자 L'HOMME À LA HACHE

폴 고갱 Paul Gauguin(1848~1903)

1891년, 캔버스에 유채, 92.7×70.1cm
경매일: 2006년 11월 8일
경매가: 40,336,000달러(한화 약 45,612,000,000원)

〈도끼를 든 남자〉는 고갱이 타히티 섬에 정착한 초기에 그린 유화 작품이다. 화가는 이 대형 그림을 앙브루아즈 볼라르Ambroise Vollard에게 팔았다.

고갱은 1893~1894년에 쓴 원고 『노아노아Noa-Noa』에서 이례적으로 이 작품에 대해 아주 긴 묘사를 하고 있다. "거의 벌거벗은 남자는 두 팔로 무거운 도끼를 높이 쳐들어 은빛 하늘에 푸른 멍 자국을 새겨 놓았다. (중략) 자줏빛 땅 위로 금속의 노란빛을 띤 구불구불한 긴 잎사귀들은 마치 동양의 문자 같은, 뜻을 알 수 없는 신비한 언어로 된 글자(내게는 그렇게 보인다)를 떠올리게 한다. (중략) 한 여인이 카누 위에서 그물을 정리하고 있고, 산호 암초에 밀려와 부딪치는 초록빛 물마루가 간간이 푸른 수평선을 끊어 놓는다."

이 작품은 고갱이 타히티 섬에 온 뒤로 그림 양식이 변했음을 확실하게 보여 준다. 원주민들과 교류하려고 애쓰면서, 또한 파라다이스 같은 자연과 조화를 이루어 살면서, 고갱의 그림은 한창 무르익는다. 선은 부드러워지고, 긴장은 풀어졌다. 이 그림 속의 인물이 취한 자세에서 동양 조각상의 영향을 볼 수 있는데, 그래도 체중이 한쪽 다리에만 실린 방식은 여전히 고전주의에 가깝다. 반면 뒤에서 몸을 숙이고 있는 여인은 드가의 습작들을 떠올리게 한다. 또한, 아직 일본 판화의 흔적이 느껴지는 전체적인 구도는 퓌비 드 샤반Puvis de Chavannes의 〈가난한 어부Pauvre pêcheur〉의 변주처럼 보인다.

이 그림은 2006년 11월에 팔렸는데, 이날에 팔린 작품들의 총 가격은 하루 동안 낙찰된 경매로는 사상 최고의 액수(4억 9천100만 달러, 한화로 약 5천552억 원)를 기록했다. 이 그림도 고갱이 자신의 작품 중 가장 중요하고 완성도 높은 작품으로 꼽았던 〈이아 오라나 마리아IA ORANA MARIA〉가 2004년에 기록했던 가격을 훌쩍 넘어섰다.

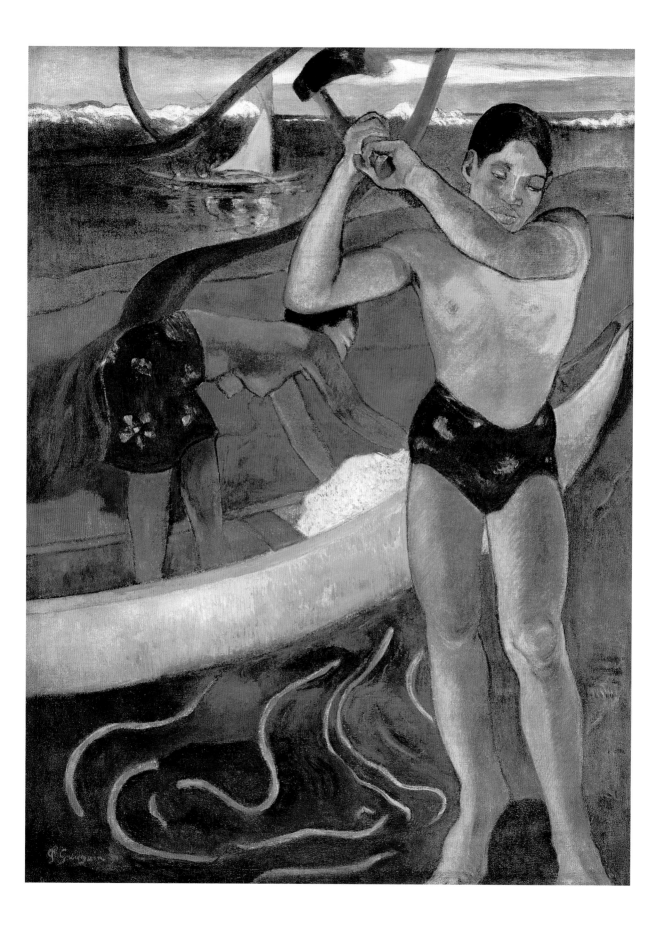

커튼, 물병, 그릇 RIDEAU, CRUCHON ET COMPOTIER

폴 세잔 Paul Cézanne(1839~1906)

1893~1894년, 캔버스에 유채, 59.7×72.9cm
경매일: 1999년 5월 10일
경매가: 60,502,500달러(한화 약 68,416,000,000원)

"나는 사과 한 개로 파리를 정복하고 싶다."

— 폴 세잔

이 작품을 그린 시기는 폴 세잔이 추구하는 '창조적인' 그림이 완숙기에 접어들었을 때다. 그의 야망은 "사물의 형태를 찾아내는 것"과 "자연에 숨어 있는 내적 생명을 묘사하는 것"이었고, 이를 위해서는 정물이 풍경화나 초상화만큼 고귀한 주제처럼 보였다.

이 그림에서는 세잔이 선 원근법, 아니 원근법이라는 개념조차 완전히 깨뜨림으로써 서양 미술사에 가져온 대변혁을 볼 수 있다. 사물은 형태와 색채의 세계를 창조하는 데 기여하는 요소일 뿐이다. 그림이란 단순히 사물을 묘사하는 것이 아니라, 사물을 단순한 형태와 면으로 축소시킴으로써 그것의 신비스러운 내재성을 드러내는 것이다. 세잔은 1904년에 에밀 베르나르 Émile Bernard에게 "자연의 모든 형태를 원통, 구, 원뿔 모양으로 단순화시켜라"라고 쓴 바 있다.

세잔은 사물과 배경을 가깝게 만들고, 공간을 단순한 형태와 년으로 구성함으로써 입체주의를 예고했다. 하지만 아마도 그 자신은 입체주의에 동의하지 않았을 것이다. 표현주의, 청기사파(122쪽 참조), 추상 미술 역시 이런 탐구를 가능하게 하는 지표들을 세워 놓은 세잔에게 빚을 진 셈이다. 말년에 "나는 새로운 미술을 여는 예술가다"라고 했던 세잔의 예언은 적중했다.

앙브루아즈 볼라르의 컬렉션에 오랫동안 속해 있다가 세상에 나온 이 그림은 수많은 컬렉션들을 거친 후, 1999년에 휘트니 가문에 의해 경매에 나왔다. 구매자는 카지노 대부인 스티브 윈으로 추측되지만, 정확한 사실은 아직 밝혀지지 않았다. 정물화로서는 여전히 기록적인 가격을 보유하고 있는 작품이다.

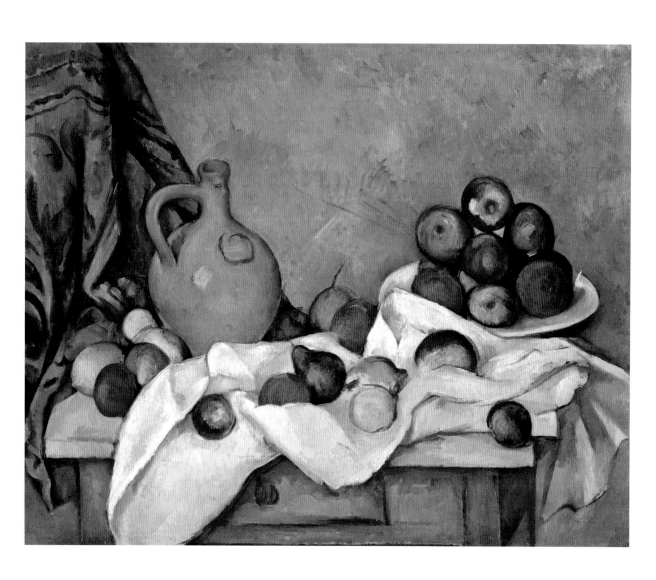

근대
미술

흡혈귀 VAMPYR

에드바르 뭉크 Edvard Munch(1863~1944)

1894년, 캔버스에 유채, 100.1×110cm
경매일: 2008년 11월 3일
경매가: 38,162,500달러(한화 약 43,154,000,000원)

오호라! 독약과 비수가
나를 경멸하며 말했다.
"넌 그 저주받은 노예 상태에서
건져 낼 가치가 없는 놈이야.
어리석기 짝이 없는 놈! 우리가 아무리 애써서
너를 흡혈귀의 제국에서 건져 낸다 한들
넌 다시 입맞춤으로 흡혈귀의 시체를
부활시키고 말겠지!"

— 샤를 보들레르, 〈흡혈귀〉, 『악의 꽃』(1857)

"사랑과 질투, 죽음, 슬픔을 그리는 난해한 화가"라고 아우구스트 스트린드베리August Strindberg가 지적했듯이, 에드바르 뭉크는 작품 중심에 욕망과 죽음의 양면성을 구현하는 '팜 파탈femme fatale'이라는 주제를 놓고 있다. 상징주의자들의 여주인공은 에로스Eros와 타나토스Thanatos 사이를 오가는 여성들, 즉 살로메이거나 유디트인데, 여기서는 흡혈귀다. 거부할 수 없는 매력으로 치명적인 유혹을 하는 그녀들은 연인들의 목을 자르거나 생명을 빨아들이는데 이것은 명백하게 '거세'를 상징한다.

그림 속의 '드라큘라 여인'(브람 스토커Bram Stoker의 1897년 소설 『드라큘라』는 전 유럽에 큰 반향을 일으키는 성공을 거두었다)은 자신의 먹이를 껴안고 있으며, 그녀의 핏빛 머리카락이 체념의 자세를 하고 있는 희생자를 덮고 있다. 희생자의 창백한 피부는 피 냄새와 생명의 냄새를 풍기는 흡혈귀 여인의 핑크빛 살색과 강렬한 대조를 이룬다. 뭉크의 주요 작품이자, 1890~1900년에 걸친 유럽 상징주의의 아이콘이 된 이 그림은 충동의 세계를 폭로한다. 당시에 유럽은 실패와 죽음의 강박관념에 사로잡힌 세계, 곧 무의식의 세계를 막 발견했다. 뭉크가 보여 주는 것은 인상주의와는 전혀 다르게, 내적인 풍경이자 영혼에 대한 것이다. 뭉크는 이렇게 썼다. "천국이나 지옥에서 사용할 수 있다면 또 모를까, 그것이 아니라면 사진기는 결코 붓, 팔레트와 경쟁할 수 없다."

뭉크는 〈절규Skrik〉와 거의 비슷한 명성을 누리고 있는 〈흡혈귀〉를, 〈절규〉처럼 1893~1894년에 4점이나 그렸다. 3점은 예테보리 미술관Göteborgs Konstmuseum과 오슬로 국립미술관Nasjonalmuseet, Oslo에 있다.

〈흡혈귀〉 연작 중에서 개인이 마지막까지 소장하고 있던 작품으로, 4점의 그림 중 완성도가 가장 높다고 평가되는 이 그림은 1934년에 팔렸다가 2008년에 경매장에 나올 때까지 줄곧 한 사람이 소유하고 있었다. 지금은 뉴욕 메트로폴리탄 미술관이 위탁 관리하고 있다.

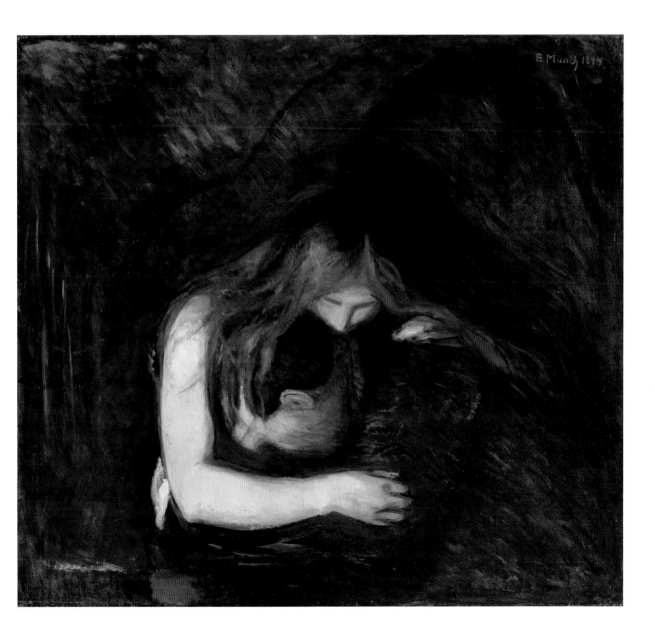

푸가 FUGUE

바실리 칸딘스키 Wassily Kandinsky(1866~1944)

1914년, 캔버스에 유채, 129.5×129.5cm
경매일: 1990년 5월 17일
경매가: 20,900,000달러(한화 약 23,634,000,000원)

"색채는 영혼에 직접적인 영향을 미치는 수단이다. 색채는 건반이고, 눈은 망치이며, 영혼은 수많은 현을 가지고 있는 피아노다. 그리고 화가는 이런저런 건반을 적절하게 두드려서 사람들의 영혼에 진동을 일으키는 사람이다."

— 바실리 칸딘스키

칸딘스키는 말레비치, 몬드리안과 함께, 아니 어쩌면 그들보다 앞서서 그때까지 자연주의에 굴복하고 있던 회화를 건져 낸 화가다.

1910년부터 칸딘스키는 세상의 이미지들과 구체적인 실체를 기준으로 삼는 것에서 벗어난 회화를 예감하기 시작했다. 그가 보기에 색채는 자율성을 가지고 있으며, 화가의 내면을 담아내고, 울림을 전달할 수 있었다. 이 시기에 칸딘스키는 색채를 사용할 때 음악의 조화로운 법칙과 비슷한 '색채의 조화로운 법칙'을 추구하며 추상 수채화를 그리기 시작했다. "미술에서는 오직 감수성을 통해서만 진실에 이르게 되는 법"이라는 게 그의 생각이었다.

오브제는 칸딘스키에 의해 서서히 침몰하기 시작한다. 1910~1914년의 작품들에서는 형태들이 증가하고 움직이고 서로 결합하면서 뒤섞인다. 구체적인 형상의 부분들이 낡은 표피처럼 떨어져 나오면서 충만한 생명력으로 용솟음치며 유기적으로 도약하고, 색채를 가진 그 리듬은 우리를 거울 뒤로 혹은 이미지 뒤로 데리고 간다. 1914년에 그린 작품들 중에서도 〈푸가〉는 높은 완성도를 보여주는데, 칸딘스키는 이런 그림들을 통해 20세기의 대혁명을 이룩한다. 이제 추상으로 건너간 것이다. 미술계의 빅 뱅! 〈모나리자〉가 그랬듯이 〈푸가〉는 미술에서 옛 세계의 죽음을 알리는 부고장이자 새로운 시대의 시작을 알리는 출생 증명서다.

전설적인 화상인 에른스트 바이엘러 Ernst Beyeler의 손에 들어갔던 이 중요한 그림은 20년 동안 칸딘스키 작품 중에서 최고가를 기록했다. 이처럼 귀중한 칸딘스키의 작품이 다시 경매장에 얼굴을 내민다는 것은 거의 있을 수 없는 일일 것이다.

절대주의 구성 COMPOSITION SUPRÉMATISTE

카지미르 말레비치 Kazimir Malevich(1878~1935)

1916년, 캔버스에 유채, 88.4×71.1cm
경매일: 2008년 11월 3일
경매가: 60,002,500달러(한화 약 67,851,000,000원)

"절대주의 이전에는 과거와 현재 그림 모두가 (중략) 자연의 형태에 종속되어 있었다. 그때까지 그림은 스스로 말할 수 있는 자유를 기다려 왔다. 이성과 감각, 논리, 철학, 심리학, 인과관계를 설명하는 다양한 법칙들, 삶의 기술적인 변화들에 의존하지 않고 자신의 언어로 스스로 말할 수 있는 자유를."

—카지미르 말레비치, 『입체주의에서 절대주의로Du cubisme au suprématisme』(1915)

감춰져 있는 뜨거운 진실을 구체적으로 실현하여 우리에게 보여 주는 예언자들이 있다. 그중 한 사람이 말레비치다. 그는 미술계에서 실제로 극한까지 나아갔던 화가다. 입체주의와 야수주의의 계승자인 그는 1915년 여름에 완전한 추상을 선택했다. 그해 12월, 하얀 바탕 위에 단순한 붉은 혹은 검은 정사각형을 그린 일련의 캔버스들을 선보이고, 그것을 새로운 운동이라고 주장하며 '절대주의Suprématisme'라고 이름 붙였다. 그에게 이 그림들은 종착점이 아니라 새로운 것을 생성하는 효모였다. 이런 기반 위에서 말레비치는 이제껏 볼 수 없었던 미학을 구축했는데, 그것은 회화의 엄격한 규칙들 위에 세워진 것이었다. 그가 그린 그림은 미학의 끝, 눈부신 성숙미를 보여 준다. 형태들이 자유로워졌는데, 말레비치는 이 형태들에 "생명과 독자적인 존재"를 가질 권리가 있다고 주장했다. 절대주의자인 그는 새로운 세계에 이르기 위해 '모방'이라는 환영을 직관적 이성으로 꿰뚫어 버렸다.

〈절대주의 구성〉은 1927년에 베를린과 바르샤바에서 열린 전시회에 출품한 작품으로, 이 전시회를 통해 전 세계가 이 예언적인 화가의 작품을 발견하게 되었다. 그러나 그는 스탈린에 의해 러시아로 소환되어 '허식적인 부르주아 화가'라는 이유로 탄압을 받았고, 그의 작품들 또한 나치에 의해 '퇴폐 미술' 목록에 올랐다. 말레비치의 작품들을 맡아서 자신이 죽을 때까지 숨겨 두었던 사람은 바우하우스를 건축했던 후고 헤링Hugo Häring이다. 1958년에 후고 헤링이 사망하자, 암스테르담 시립미술관Stedelijk Museum, Amsterdam에서 이 작품을 구매하겠다고 나섰다. 〈절대주의 구성〉은 그때부터 2008년까지 가장 잘 보이는 곳에 걸리는 영예를 누리다가, 긴 소송 끝에 말레비치의 상속자들에게 돌아갔다. 그리고 그해에 경매장에 나와서, 뉴욕에 있는 헬리 나마드 갤러리Helly Nahmad gallery에서 제시한 보증금 6천만 달러(한화 약 678억 원)의 대상이 되었다. 다른 입찰자가 없어서, 헬리 나마드 갤러리가 익명의 고객을 대신하여 구매자가 되었다.

20세기 주요 운동들의 하나를 대표하는 이 걸작은 파리와 베를린부터 모스크바에 이르기까지 모든 전위 예술가들을 자극했던 예술적, 지적인 열광을 증명해 준다. 동시에 전위 예술가들이 추구했던 비대상 미술non-objective은 로스코와 도널드 저드의 미술을 예고한다.

아델레 블로흐바우어의 초상 II ADELE BLOCH-BAUER II

구스타프 클림트 Gustav Klimt(1862~1918)

1912년, 캔버스에 유채, 190×119.9cm
경매일: 2006년 11월 8일
경매가: 87,936,000달러(한화 약 99,438,000,000원)

구스타프 클림트가 유일하게 2점의 초상화를 그린 여성인 아델레 블로흐바우어는 1899년부터 수년간 화가의 연인이었다. 그녀의 남편 페르디난트 블로흐 Ferdinand Bloch 는 클림트를 포함한 빈 분리파 Wien Secession 화가들의 주요 후원자였다.

클림트는 〈유디트 Judith〉라는 제목의 그림을 2점이나 그렸는데, 둘 다 아델레 블로흐바우어가 모델이었다는 사실은 그저 무심히 여길 일이 아니다. 1900년을 전후로 하여 빈의 학계와 예술계는 여성과의 관계에 깊은 관심을 가지고 있었다. 여성은 헌신과 욕망의 대상인 동시에 뿌리 깊은 본능적 두려움을 불러일으키는 존재라는 것이다. 여성은 그 순수함으로 인해 다가갈 수 없는 아이콘이자, 에로스와 타나토스를 동시에 자극하는 거세 콤플렉스를 일으키는 연인이기도 하다. '사탄의 욕망과 맺는 계약'이라고 불리던 매독이 맹위를 떨치고 있을 당시에, 지그문트 프로이트는 "이빨이 달린 여성의 질"에 대한 상징을 발전시켰다.

이 초상화는 아델레 블로흐바우어를 그린 2점의 초상화 중 나중에 그린 것이다. 1907년에 그린 첫 번째 초상화는 황금빛 바탕에 그려졌고, 로마네스크, 비잔틴, 오리엔탈 문화의 영향을 받은 양식화된 장식으로 가득 차 있다. 클림트는 1909년에 빈 분리파를 떠나면서 자신의 고유한 양식을 순화시켰다. 1912년에 그린 두 번째 초상화에서는 배경이 여전히 장식으로 넘치지만, 자연주의 쪽으로 향하는 경향을 보인다.

당시 빈 사회가 보여 준 문화, 즉 클림트, 실레, 프로이트, 쇤베르크, 그 외의 많은 예술가들이 함께 근대성의 주요한 지표를 세웠던 이 특별한 문화의 순간을 삼켜 버린 것은 제1차 세계대전이다. 이 재앙이 시작되기 직전의 아델레의 모습은 마치 곧 사라질 세계를 알려 주는 마지막 증인이요, 희미한 유령처럼 보인다. 첫 번째 초상화가 보여 주는 승리에 찬 아이콘과는 사뭇 다르게, 두 번째 초상화 속의 여인은 자신이 속한 사회를 상징하면서 우리 눈앞에서 서서히 사라져 가고 있는 듯하다. "나는 나 자신을 표현의 대상으로 삼는 데에는 별 흥미가 없다. 그보다는 다른 사람들, 특히 여성, 더 나아가 망령들에게 흥미를 느낀다"고 클림트가 쓴 적이 있다. 애원하는 듯한 아델레의 시선은 마치 우리를 향해 마지막 작별 인사를 하고 있는 것 같다. 실제로 그녀는 1925년에 뇌막염으로 죽는다.

2점의 초상화는 나치 독일이 오스트리아를 침략한 후, 1938년에 몰수되었다. 그리고 마침내 2006년에 반세기에 걸친 길고 긴 소송 끝에 페르디난트 블로흐의 조카인 마리아 알트만 Maria Altmann에게 반환되었다. 그녀는 두 작품을 떠나보내기로 결정했다.

첫 번째 초상화인 〈아델레 블로흐바우어의 초상 I〉은 2006년에 로널드 로더 Ronald Lauder가 개인적인 거래를 통해 1억 3천500만 달러(한화 약 1천500억 원)라는 기록적인 가격으로 손에 넣었다.

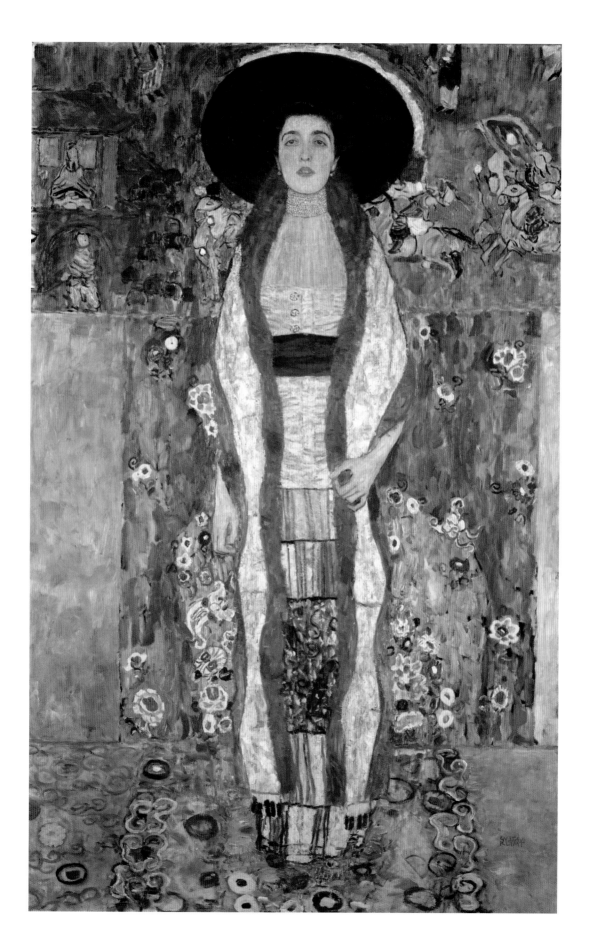

외딴집들(산이 보이는 집들): 수도승 I

MAISONS ISOLÉES(MAISONS AVEC MONTAGNES): MOINE I

에곤 실레 Egon Schiele(1890~1918)

1915년, 캔버스에 유채, 109.7×139.7cm
경매일: 2006년 11월 8일
경매가: 22,416,000달러(한화 약 25,348,000,000원)

에곤 실레는 힘찬 터치로 그렸지만 어둡고 음울한 풍경을 통해 어머니의 고향인 크루마우Krumau(체코어로 체스키 크룸로프Český Krumlov)의 유령 같은 이미지를 보여 준다. 우리 앞에 있는 집들은 어딘가 절망적인 느낌을 준다. 앙상한 뼈대 같은 골조들이 뒤틀려 있으며, 양감도 사라진 데다 색조마저 단조로워 스산한 마을 분위기가 전해진다. 폐쇄된 사막 같은 세계에서는 생명이 느껴지지 않는다. 집들과 지붕들이 서로 얽혀 있어 질식할 것 같은 느낌을 주는 이 적막하고 불안한 장소는 죽은 도시의 고통스러운 감정을 표현하고 있다.

서술적 이야기를 모두 배제한 실레는 반 고흐의 작품에서 볼 수 있는 절망적인 긴장감을 가지고, 집, 밭, 나무로 한정된 색의 조화와 구도를 추구하고 있다. 그는 누드화와 초상화를 그릴 때는 주로 종이를 사용했으나, 쓸쓸한 풍경화를 그릴 때는 유화 도구를 택했다. 그리고 풍경화에서는 삶에 떠도는 위협을 표현하기 위해서인 듯 모든 기교를 제거했다. 실레는 28세로 요절할 자신의 삶을 비극적으로 예언했던지 "나는 인간이다. 나는 죽음을 사랑하고, 삶을 사랑한다"라는 메모를 남겼다.

뉴욕의 유명한 노이에 갤러리Neue Gallery에서 경매에 내놓은 이 명화는 익명의 구매자에게 돌아갔다.

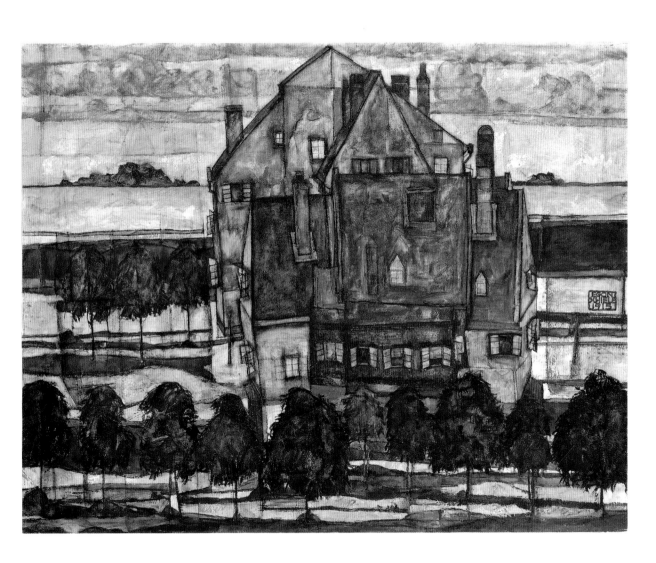

파이프를 든 소년 LE GARÇON À LA PIPE

파블로 피카소 Pablo Picasso(1881~1973)

1905년, 캔버스에 유채, 99.8×81.3cm
경매일: 2004년 5월 5일
경매가: 104,168,000달러(한화 약 117,793,000,000원)

피카소에게는 '경이로운 해'라는 것이 없다. 더 정확히 말하면, 경이로운 해가 너무 많아서 그것들을 일일이 상기시키는 것이 무의미할 정도다. 그러나 끊임없이 샘솟는 재능이 이 절대적인 천재의 삶과 작품을 좌우하는 동안에도, 특히 1905년은 전환점이 되는 해로 보인다. 피카소는 페르낭드 올리비에와의 만남을 통해 안정기에 접어들면서, 사회의 비참한 면을 묘사하는 상징주의적 특징을 지닌 청색 시대에서 그보다 행복한 장밋빛 시대로 넘어간다.

〈파이프를 든 소년〉은 두 시대를 연결하는 주요한 고리다. 초상화의 주인공은 소년티를 갓 벗은 서커스 단원이다. 그는 『레 미제라블』에 나오는 가브로슈 같은 타입의 청년으로, 몽마르트르에 거주하며 약간 부랑아 기질을 지닌 곡예사였는데, 피카소는 그를 '작은 루이'라고 불렀다. 피카소는 서커스의 곡예사나 어릿광대와 같이 소외되고 무시당하는 자들에 대해 애정을 가지고 있었다. 이 그림을 그릴 즈음 그의 색채는 이미 조금씩 밝아지고 있었으며, 인물들의 신체도 바짝 야윈 모습에서 벗어났을 뿐 아니라, 비참한 상황도 차츰 유쾌하게 표현되기 시작했다. 작은 루이는 피카소의 작업실을 자주 찾아왔다. 이 그림을 위해 그렸던 수많은 습작이 그것을 증명한다. 노동자 계급을 상징하는 단순한 푸른빛 옷을 입고 있

는 어린 청년은 별다른 기교 없이 담백하게 그려졌다.

이 시기의 피카소는 고립된 삶에서 벗어나, 페르낭드 뿐 아니라 기욤 아폴리네르라든지 앙드레 살몽André Salmon, 막스 자코브Max Jacob, 거트루드 스타인Gertrude Stein 같은 시인, 작가들과도 교류하기 시작했다. 피카소는 『시학』에 대해 열띤 논쟁을 벌인 저녁 시간 후에, 이 청년의 초상화를 그렸다. 청년의 머리 위에는 화관을, 벽 바탕에는 꽃다발을 그려 넣어서 오딜롱 르동Odilon Redon의 작품들을 떠올리게 한다. 여기서도 상징주의 영향이 분명하게 나타난다.

이 그림은 1950년에 『뉴욕 헤럴드 트리뷴New York Herald Tribune』의 발행인이자 억만장자인 존 헤이 휘트니가 3만 달러(한화 약 3천400만 원)에 구매했다. 2004년, 그의 미망인 벳시 휘트니Betsey Whitney가 남편의 재단을 위해 이 그림을 경매에 내놓았을 때, 이 그림은 세상에서 가장 비싼 미술품이 되었다. 1990년 이후로 반 고흐의 〈의사 가셰의 초상〉이 보유하고 있던 기록을 깨고, 처음으로 1억 달러의 문턱을 사뿐히 넘어선 것이다. 예전에는 개인 상거래를 통해 겨우 2천500만 달러에 팔려고 했어도 구매자를 찾지 못했는데! 뉴욕의 이름난 화상인 래리 가고시언Larry Gagosian을 이기고 이 그림을 차지한 구매자는 누구인지 아직 알려지지 않았다.

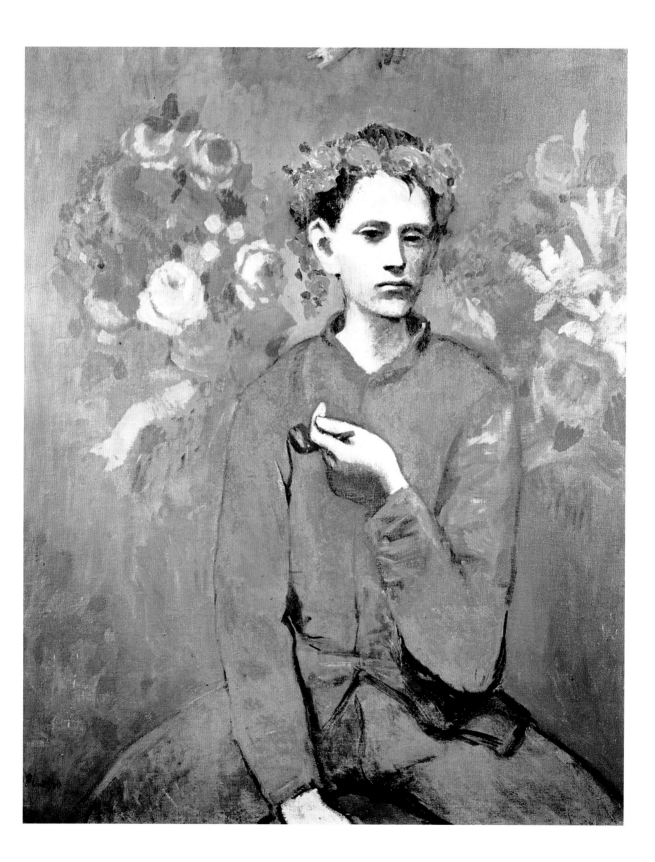

피에레트의 결혼 LES NOCES DE PIERRETTE

파블로 피카소 Pablo Picasso(1881~1973)

1905년, 캔버스에 유채, 115×195cm
경매일: 1989년 11월 30일
경매가: 51,000,000달러(한화 약 57,681,000,000원)

1901년에 피카소는 친구인 카사헤마스Casagemas가 자살한 뒤로 깊은 절망에 빠졌고, 이로 인해 그의 청색 시대가 시작되었다. 걸인들, 가난에 찌든 이들과 같이 비참한 사람들이 차갑고 어두운 색을 통해 그려졌다. 오래전에 고야가 보여 주었던 극히 에스파냐적인 비극이다.

이 기간이 지난 뒤, 행복한 삶이 발돋움을 시작한다. 〈피에레트의 결혼〉을 그린 것이 바로 이 무렵이다. 청색 시대 말기에 그려진 이 걸작은 곧 다가올 장밋빛 시대의 특징들을 모조리 갖추고 있다. 주된 색조는 여전히 청색이지만, 전체적인 분위기는 확실히 달라졌다. 파란색이 더 미묘해진 가운데 장밋빛 색조가 살짝 드러나기 시작한 것이다. 이 무렵부터 나타나기 시작한 서커스 단원들은 이후로 계속 반복되는 소재가 된다. 그림의 주제도 훨씬 가벼워졌다. '피에레트pierrette'는 '피에로'의 여성형으로 여성 어릿광대를 뜻하는 프랑스어다. 피카소는 피에레트를 사랑하는 남자 어릿광대인 피에로가 서커스 단장과 결혼하는 그녀에게 축하 키스를 하는 장면을 화폭에 담았다. 이때부터 피카소의 그림에서는 1901~1904년에 그의 그림들을 짓누르던 차가운 비극, 끔찍한 운명 같은 것이 사라졌다. 여기서 인간은 자신의 운명을 손에 쥐고 있다. 시처럼 아름답지만 가난한 어릿광대의 사랑보다 안전한 삶을 택한 피에레트, 그리고 이성을 따르기로 한 그녀의 마음을 들여다보면서 여전히 그녀를 사랑하고 있는 피에로. 이 지극히 인간적인 드라마는 익살극이 지닌 서글픈 유쾌함을 지니고 있다.

이 그림을 놓고 구매자인 스웨덴 재력가 프레데리크 루스Frederick Roos와 프랑스 정부 사이에 이루어졌던 거래가 자못 흥미롭다. 프랑스 정부가 〈피에레트의 결혼〉의 반출을 허가하지 않자, 구매자는 허가를 받기 위해 청색 시대의 또 다른 걸작 〈셀레스틴La Célestine〉을 1억 프랑(한화 약 190억 원)에 사서 프랑스에 기증했던 것이다. 그 대가로 그는 2천500만 프랑(한화 약 47억 원)에 산 〈피에레트의 결혼〉을 3억 프랑(한화 약 570억 원)에 되팔 수 있었고, 결과적으로 이 그림은 세상에서 가장 비싼 그림들에 속하게 되었다.

새로운 구매자인 일본인 사업가 도모노리 츠루마키Tomonori Tsurumaki, 鶴卷智德가 파산한 뒤에, 이 그림은 급변하는 재운을 따라 여러 사람의 손을 거치다가 마침내 GE 캐피탈의 소유물이 되었다. 지금은 어느 은행의 금고 안에 잠들어 있다.

콜리우르의 나무들 ARBRES À COLLIOURE

앙드레 드랭 André Dcrain(1880~1954)

1905년, 캔버스에 유채, 65×81cm
경매일: 2010년 6월 22일
경매가: 24,144,693달러(한화 약 27,308,000,000원)

"야수주의는 우리에게 불의 시련이었다.
색채는 다이너마이트가 되어
빛을 분출해야 했다."

— 앙드레 드랭

화상 중에서도 가장 신비한 인물로 꼽히는 앙브루아즈 볼라르. 그의 컬렉션 중에 기구한 운명을 가진 걸작 1점이 있었으니…… 1939년에 볼라르가 죽었을 때, 그의 비서가 은행 금고에 몇 작품을 위탁했다. 그러고 나서 1940년에 독일군에게 점령당한 프랑스에서 도피했는데, 1942년에 그만 강제수용소에서 죽고 말았다. 은행 금고 안에 있던 걸작은 망각 속으로 들어갔고, 반세기가 넘도록 깊은 잠에 빠지고 말았다. 그러다 아주 우연히 이 그림이 발견되었다. 그 후로 그림의 소유주를 가리기 위한 법정 투쟁이 30년에 걸쳐 계속되다가, 드디어 볼라르의 상속인에 의해 경매에 나온 이 그림은 세계적인 기록의 가격에 팔렸다.

스릴러 영화 같은 이 이야기가 바로 앙드레 드랭의 〈콜리우르의 나무들〉에 얽힌 이야기다. 멋진 스토리다. 하지만 그림은 그보다 더 뛰어나다.

드랭과 마티스가 모든 구속에서 벗어나 순수한 색채를 폭발시킨 것은 1905년 여름, 콜리우르에서였다. 가벼운 터치로 영롱하게 빛나는 그들의 작품에서는 색깔들이 각각 거친 부조화를 일으키면서 새로운 자유를 자연스럽게 발산한다. 이는 음악에서 아르놀트 쇤베르크Arnold Schönberg나 알반 베르크Alban Berg가 추구했던 미학에 상응하는 것이었다. 그해《살롱 도톤Salon d'automne》전이 열렸을 때, 비평가 루이 보셀Louis Vauxcelles은 이들 무리의 작품이 전시된 방에 들어서는 순간, "야수들 속에 있는 도나텔로 같군!" 하고 외쳤다. 그 외침과 함께 야수주의가 태어났다. 은행 금고 안에 갇혀 있던 앙드레 드랭의 그림은 믿기 어려울 만큼 보존 상태가 훌륭해서 당장 전시 회장에 내놓아도 손색이 없을 정도였다.

깊은 잠에 빠져 있던 작품, 소설 같은 뒷이야기, 되찾은 보물…… 이 모든 것이 〈콜리우르의 나무들〉을 경매장에서 최고 자리에 올려놓기에 충분했다.

낭테르의 낚시꾼들 LES PÊCHEURS À NANTERRE

모리스 드 블라맹크 Maurice de Vlaminck(1876~1958)

1905~1906년, 캔버스에 유채, 81×100.1cm
경매일: 1990년 3월 25일
경매가: 10,756,400달러(한화 약 12,165,000,000원)

"나는 색조를 높였고, 내가 감지한 모든 감각을 순수한 색채의 조화로 바꾸었다.
나는 부드러우면서도 심히 난폭한 야만인이었다."

— 모리스 드 블라맹크, 『위험한 전환점Un tournant dangereux』(1929)

이브 생 로랑과 피에르 베르제의 전설적인 컬렉션이 뿔뿔이 흩어지기 전에, 파리에서 '세기의 경매'가 이루어진 적이 있다. 재능 있는 자들을 발견하는 데 뛰어났던 뤼시앙Lucien과 마르셀 부르동Marcelle Bourdon 부부는 1934년에 연 화랑 문을 닫으면서 그동안 수집해 온 작품들을 아파트에 쌓아 두었다. 그러다 1990년에 그들은 자신들의 컬렉션을 떠나보내기로 결정하고, 경매를 열었다. 피카소, 모딜리아니, 미로, 뒤뷔페, 드랭, 블라맹크 등등. 말이 필요 없는 작가들의 걸작 54점이 당시로서는 엄청난 가격인 5억 프랑(한화 약 950억 원)에 팔렸다.

야수주의의 진정한 선언문이라 할 수 있는 〈낭테르의 낚시꾼들〉도 바로 그 탁월한 컬렉션에 속해 있었다. 블라맹크는 샤투Chatou 근처에 있는 센 강변의 친숙한 세계에 애정을 가지고 야수주의의 실험을 극한까지 밀고 나갔던 화가다. 독학했던 이 천부적 화가의 터치는 자유롭고 생동감이 넘치며, 떨림을 전해 준다. 그는 매너리즘에 빠져 예술 세계가 상투적이 될 수도 있다고 염려하며 1908년 이후로는 야수주의를 떠났다.

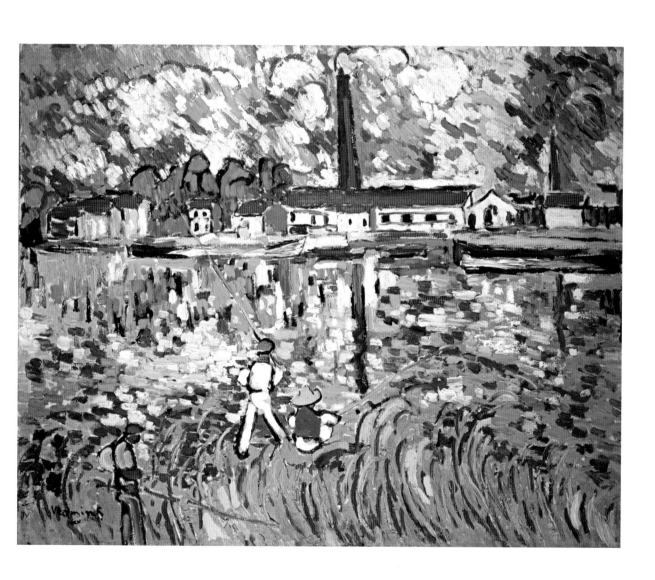

젊은 아랍인 JEUNE ARABE

키스 반 동겐 Kees van Dongen(1877~1968)

1910~1911년, 캔버스에 유채, 102.1×65.5cm
경매일: 2009년 11월 4일
경매가: 13,802,500달러(한화 약 15,611,000,000원)

사교계의 인기 초상 화가였던 키스 반 동겐은 야수주의 (116쪽 참조) 안에서도 독특한 자리를 차지한 작가다. 그의 선명한 색조는 모델들에게 빛을 던져 주는데, 모델들의 얼굴은 마치 기나긴 밤에 눈부신 인공 조명 때문에 피곤에 지친 것처럼 강렬한 색채 밑에서 창백하게 등장한다.

이 아랍 청년의 멋진 초상화는 반 동겐이 모로코에 머물렀던 1910년 즈음에 그린 것인데, 그곳에서 반 동겐은 매혹적이고 관능적인 오리엔트 문명을 발견한다. 그림에서 미소년의 모호한 아름다움은 매우 절제 있게 표현되었다. 체중을 한쪽 다리에 실은 포즈에서 나오는 관능적인 곡선, 은근히 도발적인 자세는 윤곽선으로 강조되어, 마티스의 그림을 상기시킨다. 다갈색으로 처리한 피부는 단일 색조의 바탕과 강한 대조를 이루면서 이 초상화에 매력적인 존재감과 힘을 부여한다. 아폴리네르가 지적한 것처럼 "아편과 용연향의 냄새를 풍기는" 작품이다.

이 놀라운 그림은 반 동겐의 주요 작품은 아니지만 어느 정도는 야수주의 정신을 간직하고 있으며, 화가의 양식이 기교파처럼 보이기도 하는 선적인 경향으로 변하고 있음을 예고한다.

금융 시장에서 거액의 자산을 모았으나 최근의 경제 위기로 파산한 네덜란드 전직 의사 라위스 레이텐바흐 Louis Reijtenbagh가 가지고 있던 〈젊은 아랍인〉은 그의 다른 수집품들과 함께 경매에 나왔다. 2008년 10월 이후로 강제 경매의 대상이 되었던 첫 번째 컬렉션이다.

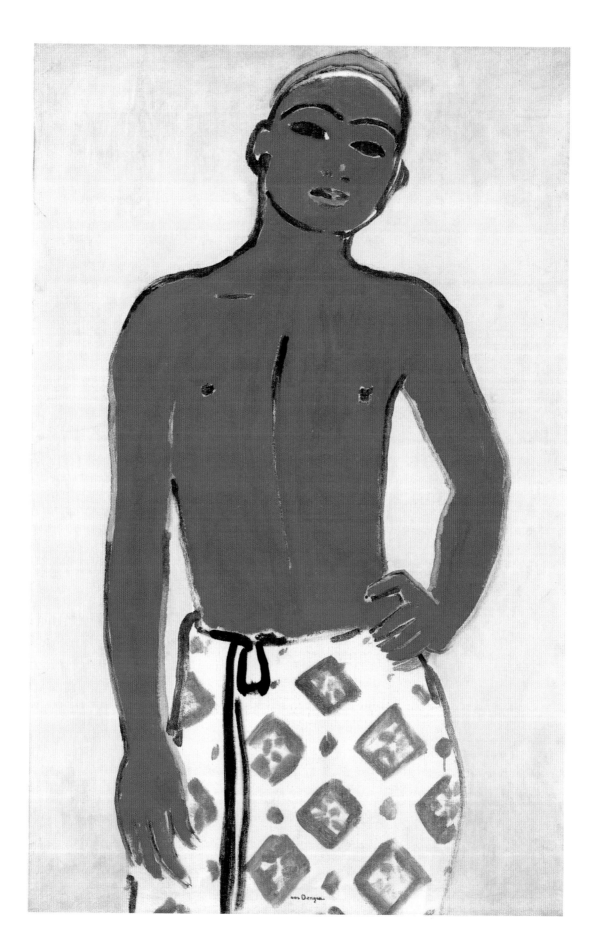

목초지의 말들 Ⅲ Weidende Pferde III

프란츠 마르크 Franz Marc(1880~1916)

1910년, 캔버스에 유채, 61×92.5cm
경매일: 2008년 2월 5일
경매가: 24,543,556달러(한화 약 27,759,000,000원)

"나를 둘러싸고 있는 불경건한 사람들(특히 남자들)은
내 안에 진정한 감정을 불러일으키지 못했다. 반면 동물들의 순수한 삶은
내 안에 있는 모든 좋은 것에 울림을 전해 주었다."

— 프란츠 마르크

신앙심이 깊었던 프란츠 마르크는 동물의 세계를 통해, 우리를 신성한 것에 다가가게 해 주는 우아하고 순결하고 순수한 표현 양식을 추구했다. 그는 고갱이나 '다리파'(126쪽 참조)와 유사한 방식을 통해 초기 원시 사회에서 영감을 얻었고, 동물들(특히 말)에게서 인간의 이상적인 이미지를 찾았다. 그리고 미술을 '동물화'하는 것에서 출발하여, 차츰 자신의 고유한 방식에 따라 형태들을 통합하는 쪽으로 발전해 갔고, 이 통합은 그에게 우주적이고 정화된 추상의 형태를 열어 주었다.

종마는 1911년에 마르크가 칸딘스키와 함께 만들었던 청기사파Der Blaue Reiter를 상징하는 것으로, 종종 푸른색으로 표현되고는 했다. 이 말은 그에게는 현대 세계의 타락으로부터 보호받은 자연의 화신이요, 힘과 영성靈性의 상징이었다. 반면, 주로 노란색으로 표현되는 암말은 관능과 생명력 넘치는 에너지의 화신이다. 마르크의 미술은 '근대성'의 거짓된 가치를 버리고, '정신'과 '자유' 사이, '개인'과 개인을 품고 있는 '우주' 사이, 또 '분석적인 합리성의 원칙'과 '융합적인 충동' 사이의 화해를 찬양한다. 이것은 아폴론과 디오니소스 사이의 대화이기도 하다.

4점의 연작 중 하나인 이 작품은 경매에 나오기 전까지는 개인이 소유하고 있던 유일한 마르크 작품이었다. 다른 3점은 뮌헨과 슈투트가르트, 하버드 대학교 소재의 미술관들에 있다.

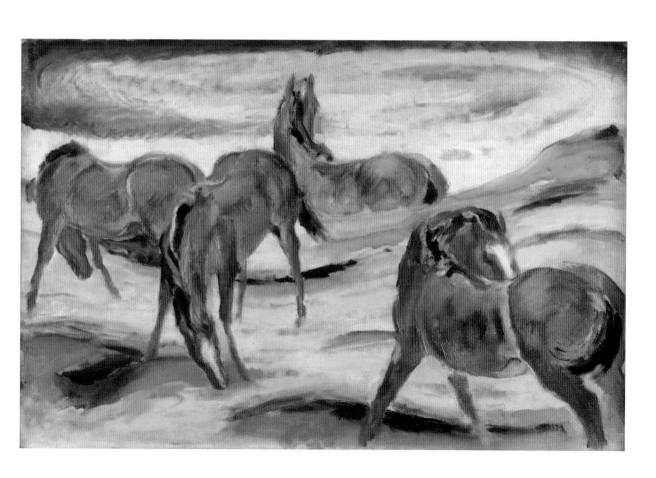

챙 넓은 모자를 쓴 초코 SCHOKKO AVEC UN CHAPEAU À LARGE BORD

알렉세이 폰 야블렌스키 Alexej von Jawlensky(1864~1941)

1910년경, 두꺼운 종이를 접착제로 붙인 캔버스에 유채, 74.9×65cm
경매일: 2008년 2월 5일
경매가: 18,752,000달러(한화 약 21,209,000,000원)

'러시아의 마티스'라 불리는 야블렌스키가 1905년에 야수주의 화가들과 함께 파리에서 전시회를 열었다. 야수주의이자 표현주의 화가, 칸딘스키의 동료이자 청기사파(122쪽 참조)의 일원인 야블렌스키의 작품은 이 모든 영향들을 넘어서서 독창적이고 통합적인 작품으로 발전해 갔다. 성화상聖畵像과 대중 미술의 단순하고 상징적인 형태는 그의 작품에 지속적인 영향을 주었다. 신앙심이 깊었던 야블렌스키는 주로 인간의 모습에 열중하면서, 캔버스를 통해 원초적인 인간의 순수성과 기본 형태들로 채워진 세상을 추구했고, 근대에 와서 꺼져 버린 신성한 불꽃을 다시 피우기를 원했다. 많은 동시대인들처럼 그 역시 진보의 개념을 버리고, 오래전에 중단되었던 우주와의 대화를 다시 이어 가고자 했다.

그림 속의 젊은 시골 여인은 뮌헨 근처에 살았는데, 난방이 잘 안 되는 야블렌스키의 화실에서 포즈를 취하기 전에 핫 초코 한 잔을 마시는 습관이 있었다. 그래서 '초코'라는 별명을 얻게 되었다. 얼굴을 단순하게 처리한 것으로 보아 마티스와 반 동겐의 영향을 짐작할 수 있다. 알록달록한 색감을 사용한 것은 야블렌스키가 작품을 소유하고 있을 만큼 열렬히 좋아했던 반 고흐의 영향일 것이다.

1910년 무렵의 화가들이 추구했던 모든 것이 종합적으로 나타나 있는 이 초상화는 2003년에 처음으로 경매에 나왔다. 그리고 5년이 채 못 되어 다시 2배의 가격에 팔렸다. 독일과 러시아 표현주의 작품 시장이, 최근에 떠오르는 슬라브계 수집가들의 열광에 크게 힘입고 있다는 증거다. 슬라브계 수집가들은 이 시대 작품들의 가격을 아주 크게 올려놓았다.

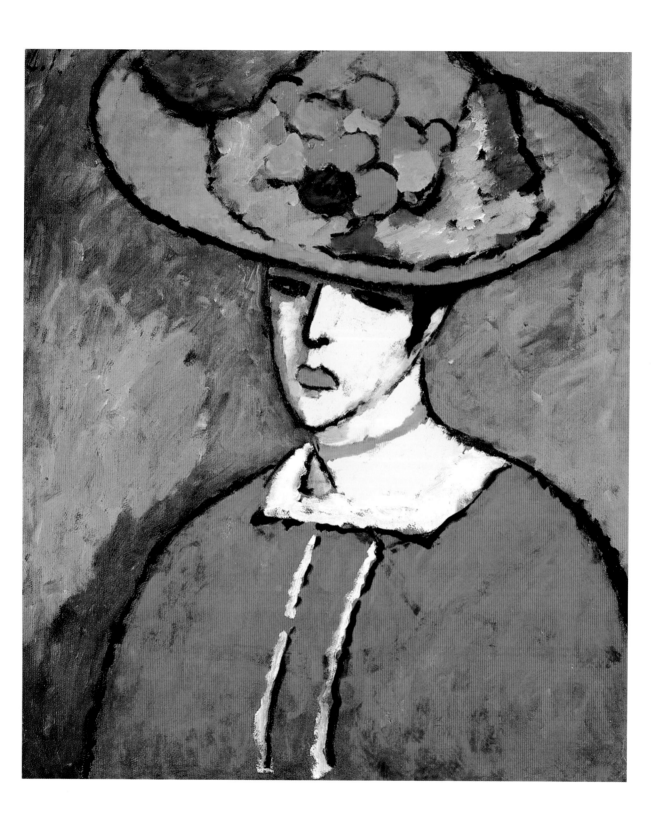

베를린의 거리 풍경 BERLINER STRAßENSZENE

에른스트 루트비히 키르히너 Ernst Ludwig Kirchner(1880~1938)

1913~1914년, 캔버스에 유채, 121.7×91.2cm
경매일: 2006년 11월 8일
경매가: 38,096,000달러(한화 약 43,087,000,000원)

"인간은 짐승과 초인 사이에 놓인 밧줄, 심연 위에 걸쳐진 밧줄이다.
(중략) 인간이 위대한 것은 그가 목표가 아닌 '다리'라는 데 있다."
— 프리드리히 니체, 『차라투스트라는 이렇게 말했다』(1883~1885)

1905년에 에른스트 기르히너가 헤켈, 슈미트로틀루프, 블라일과 함께 결성한 그룹의 이름은 '다리파Die Brücke'였는데, 이에 대해 니체의 『차라투스트라는 이렇게 말했다』의 서문에서 영향을 받았다는 이야기는 매우 있음 직한 추측이다. 다리파 화가들은 단지 망막에 비친 표피적인 것만을 표현하는 표현주의를 버리고, 반 고흐와 고갱이 열어 놓은 길을 따라갔다. 다리파 화가들은 건조하고 경직된 부르주아 세계에서 벗어나서, 고갱이 보여 주는 삶의 기쁨에 대한 원초적 이상주의의 매력과, 반 고흐가 보여 주는 표현적 긴장감을 더욱 풍부하게 발전시켰다.

그러나 이 그룹은 1913년에 해산했다. 흔들리는 세계가 붕괴하기 직전에 다리파 화가들이 자신들의 모험에 종말을 고한 까닭은 이론적인 분쟁 때문이 아니라, 자신들을 움직이게 하던 생명력 넘치는 기쁨의 힘이 사라졌기 때문이었다.

다리파 중에서도 키르히너는 이 분열의 고통을 가장 강렬하게 느낀 화가였다. 그는 1913~1914년 사이에 주로 거리 풍경을 그렸는데, 이 풍경을 통해 고통을 상징적으로 표현했다. 그림 속에서 사람들은 정신없이 돌아가는 기계 속에 끌려 들어가 분해되는 인형들처럼 우왕좌왕 흔들리고 있다. 그의 그림에서 거리의 창녀들은 계속 되풀이되는 주제다. 이 창녀들은 초기에 보여 준 활기차고 즐거운 관능과는 아주 다르게, 고독과 부서진 운명, 근거가 무너진 삶을 상징한다. '거리의 꽃들'은 뿌리가 뽑혀 누렇게 시든 모습으로 표현되었다. 이후로 대도시와 특히 가장 근대화된 도시인 베를린은 '인간의 무덤'으로 변해 버린 장소로 등장한다.

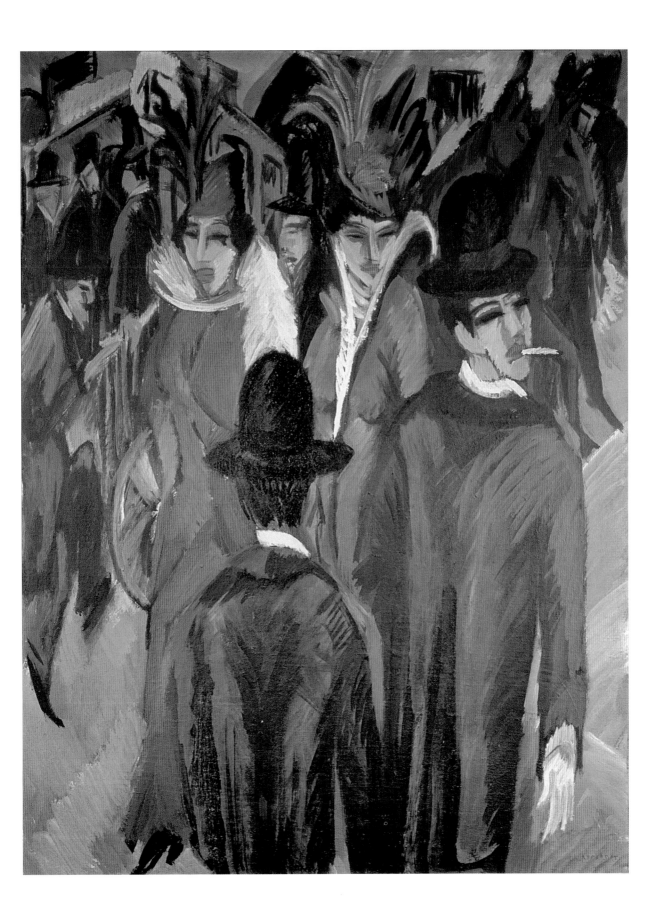

예수회 수도사들 Ⅲ JÉSUITES III

라이오넬 파이닝거 Lyonel Feininger(1871~1956)

1915년, 캔버스에 유채, 74.9×59.9cm
경매일: 2007년 5월 8일
경매가: 23,280,000달러(한화 약 26,330,000,000원)

라이오넬 파이닝거는 생세르베Saint-Servais 예수회 신학교에서 교육을 받고, 정치 풍자 만화로 빛나는 경력을 가진 뒤에 아방가르드 화가들을 만났다.

이 그림에는 놀랍게도 예수회 신학생 3명과, 한껏 우아하게 멋을 부려 돈에 대한 탐욕이 엿보이는 한 여인이 등장한다. 이 훌륭한 작품에서 파이닝거는 1911년 파리에서 발견한 입체주의라는 여과 장치를 통해 사회적, 정치적 풍자를 능숙하게 드러냈다. 그는 입체주의, 표현주의 등과 같이 자신의 미술에 생명수를 공급해 준 다양한 흐름들을 숙달한 뒤에, 탁월한 통역자 같은 방식과 독창성을 가지고 그것들을 통합시켰다.

이 화가의 작품에서 인간의 형체가 기준이 되는 경우는 아주 드물다. 그는 아주 일찍부터 주로 건축물의 형체와 관계된 주제들에 집착했다. 이런 추구는 자기 것으로 소화한 입체주의에 의해 형상화된 뒤에, 분명하게 읽을 수 있는 구성을 지닌 구조화된 미술을 낳기에 이른다. 그의 미술은 동료들과 확실하게 구분되는 편안함을 준다. 파이닝거의 그림에서는 그만의 독특한 영성을 나타내는 변함없는 법칙들이 조직화된 세계가 느껴진다.

같은 제목으로 이 그림보다 먼저 그려진 2점의 그림들, 〈예수회 수도사들 I〉(1908), 〈예수회 수도사들 II〉(1913) 중에서 하나는 개인이 소장하고 있으며, 다른 하나는 세인트 루이스 미술관Saint Louis Art Museum에 있다. 파이닝거의 그림을 미술 시장에서 만나기란 매우 어려운데, 〈예수회 수도사들 III〉은 그중에서도 가장 완성도가 높은 그림들 가운데 하나다.

뿔피리를 들고 있는 자화상 SELBSTBILDNIS MIT HORN

막스 베크만 Max Beckmann(1884~1950)

1938년, 캔버스에 유채, 110×101.1cm
경매일: 2001년 5월 10일
경매가: 22,555,750달러(한화 약 25,511,000,000원)

막스 베크만은 독일이나 국제 미술 무대를 관통하는 대부분의 흐름에서 벗어나 변방에 있는 비정형적인 화가다. 그는 자신의 그림을, 매혹적이면서도 잔인한 시기를 지탱하는 '처참한 비극과 긴장'의 증언이자 그것들을 '겪어 내는 인류'의 증언으로 삼았다. 베크만은 자신의 삶에 큰 흔적을 남긴 세계대전 이후에 니체의 환희를 포기하고, 그 대신 심각한 절망의 희생자였던 쇼펜하우어의 비관론을 채택했다. 그리하여 표현주의의 '비틀기'를 버리고 더 독창적인 양식을 발전시켰는데, 그것을 '신즉물주의 Neue Sachlichkeit'라고 부른다.

베크만은 대중과 미술계에서 크게 인정받은 뒤에, 자신의 작품들을 '퇴폐 미술' 목록에 올린 나치 치하의 독일을 빠져나왔다. 초상화 속의 그는 도피 중인 죄수처럼 줄무늬가 있는 옷을 입고 뿔피리를 들고 있다. 베크만이 다 죽어 가는 유럽의 절망적인 소문에 귀 기울이는 고독한 인간으로 스스로를 그린 시기는, 네덜란드에 피신해 있을 때이자 그가 속한 세계를 싹 쓸어버릴 혼돈이 몰아치기 직전이었다. 그는 발언하고 싶고 세상을 보고 싶었을 테지만, 이전 세계와의 관계가 복구할 수 없을 정도로 완전히 끊어져 버린 상태였다. 사냥할 때 쓰는 뿔피리를 불고 나서 그 자신이 오히려 늑대들의 먹이가 되어 버린 사나이……. 그는 버림받아 우울한 모습으로 뿔피리의 반향을 기다린다.

반 고흐와 렘브란트가 그랬듯이, 베크만의 경우도 자화상이 작품 세계에서 중요한 위치에 있다. 그가 무려 200여 점에 가까운 자화상을 그렸음에도 불구하고, 〈뿔피리를 들고 있는 자화상〉은 개인이 소장하고 있는 몇 안 되는 작품들 중 하나다. 베크만의 작품들을 체계적으로 엮은 카탈로그의 표지에 나왔던 이 그림은 당연히 그의 대표작들 가운데 하나다.

게다가 이 작품의 이력도 매력적이다. 이 그림은 베크만의 친구이자 후원자이며 전기 작가인 스테판 라크너 Stephan Lackner가 1938년에 베크만에게서 직접 샀던 것이다. 이후 이 그림은 스테판 라크너의 소유였다가 그가 죽은 뒤에야 비로소 경매에 나왔다. 이 그림은 입찰자들의 치열하고도 긴장된 경쟁 끝에, 화장품 재벌인 로널드 S. 로더 Ronald S. Lauder가 설립한 노이에 갤러리에 낙찰되었다. 이 작품은 시대의 고통을 그토록 비극적으로 구현했던 베크만의 다른 작품이 이전에 달성했던 기록을 깼다.

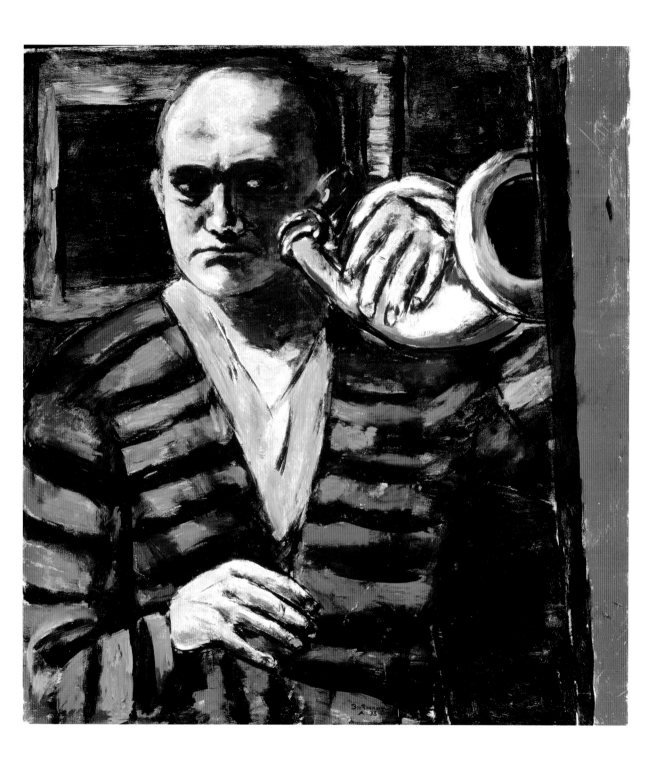

꽃 LES FLEURS

나탈리아 세르게예브나 곤차로바 Natalia Sergeevna Goncharova(1881~1962)

1912년, 캔버스에 유채, 93×72.6cm
경매일: 2008년 6월 24일
경매가: 10,860,832달러(한화 약 12,284,000,000원)

입체주의와 미래주의의 영향이 없었다면, 러시아의 미술 혁명은 빛을 발하지 못했을 것이다. 말레비치도 자신의 저서인 『입체주의에서 절대주의로』에서 그 점을 인정했다. "기계와 철도가 가져다준 새로운 생활, 자동차의 소란스러운 소리, (중략) 등이 영혼을 흔들어 깨웠다. (중략) 이런 운동의 활력은 또한 조형 회화의 역동성을 부각시킬 생각을 가지게 만들었다." 러시아 화가들은 입체주의를 통해 새롭고도 엄격한 공간 구성을 배웠고, 이로써 자연주의의 모든 기준에서 해방될 수 있었다.

1912년에 나탈리아 곤차로바는 자신의 작품에 생명력을 불어넣어 왔던 신원시주의에서 벗어나, 떨림이 있는 역동적인 공간을 확립했다. 매우 엄격한 분석적 입체주의에 의해 구성된 꽃병 속의 꽃다발은 동일 주제를 반복하는 푸가처럼, 그것도 붉게 타오르는 푸가처럼 눈부신 움직임으로 빛의 폭발을 보여 준다. 색채와 형태 안에는 본래 자유와 자율성의 씨앗이 숨겨져 있기 때문에, 그것이 터져 나오지 못하게 막고 있던 마지막 빗장만 슬며시 열어 주면 이런 폭발이 일어나는 것이다. 같은 시기에 몽파르나스에서는 이 새롭고 눈부신 모험을 페르낭 레제가 추상에서 살짝 보여 준다. 입체적 미래주의Cubo-Futurism 작품들은 미술 시장에서 만날 기회가 좀처럼 드문데, 이러한 입체적 미래주의의 등장은 러시아에서 말레비치가 보여 줄 큰 도약을 예고한 것이다.

당시에 곤차로바가 러시아 아방가르드의 중심에 있었던 까닭은 그녀가 자신의 문화적 뿌리에 깊은 애착을 가지고 있었기 때문이다. 그녀의 그림에는 가장 진보적인 미술 사조와 러시아 정신의 영원성이 통합되어 있다. 아마도 그 때문에 그녀는 추상의 변방에 머물러야 했을 것이다.

이 작품의 입찰 가격이 폭등한 것은 역사적인 아방가르드 미술 시장에 슬라브계 수집가들이 미치는 영향력을 짐작하게 한다. 2005년 이후에 곤차로바 같은 미술가들의 작품 값은 눈에 띄게 치솟았다. 독일 수집가 알프레트Alfred와 엘리자베트 호Elisabeth Hoh 부부가 경매에 내놓았던 〈꽃〉은 여성 화가가 그린 그림으로서는 현재 최고가를 보유하고 있다.

뉴욕 1941/부기 우기 NEW YORK 1941/BOOGIE WOOGIE

피트 몬드리안 Piet Mondrian(1872·1944)

1941~1942년, 캔버스에 유채, 95.2×91.9cm
© 2011 Mondrian/Holtzman Trust c/o HCR International Virginia
경매일: 2004년 11월 4일
경매가: 21,008,000달러(한화 약 23,760,000,000원)

"예술에 정신을 접촉시키려면 가능한 한 실체를 적게 사용해야 한다.
실체는 정신과 반대되기 때문이다."

— 피트 몬드리안

피트 몬드리안은 추상에서 장식적인 욕구를 모두 던져 버리고, 그 대신 자신의 미술을 위대한 고전의 전통에, 특히 고대 그리스 건축에서 발견한 엄격한 정신에 접촉시키고자 노력했다. 그는 신플라톤주의적인 추구를 통해 정신의 개념과 물질의 구조를 형태로 보여 주기 위해, 회화 언어를 수평선과 수직선의 근본적 대립으로 축소시켰다. 수평선과 수직선이라는 기본 형태와 삼원색에서 출발한 몬드리안의 작품에서는 균형 아래 감춰진 긴장을 느낄 수 있다.

1940년에 몬드리안은 전쟁에 찢겨진 유럽에서 피신해 뉴욕으로 건너간다. 이 도시가 가진 생명력, 에너지, 불빛, 그리고 그곳에서 발견한 부기 우기라는 강렬한 리듬은 그의 미술을 근본적으로 진화시킬 정도로 영감을 주었다. 그때부터 색채는 갇혔던 틀에서 벗어나고, 색채의 에너지가 캔버스 전체를 가득 채우기 시작한다. 그는 1943년에 이런 글을 썼다. "이제 나는 흰색 바탕에 검은 선, 채색된 작은 평면들이 있는 내 작품들이 단지 유화

로 그린 데생이었음을 깨달았다. 데생에서 가장 중요한 표현 수단은 선이다. 그리고 회화에서 주요한 표현 수단은 채색된 평면인데, 그 평면을 한정 짓는 틀은 선의 가치를 지닌다." 그에 의하면 미술은 "삶 속에 있는 불변의 본질, 순수한 상태의 생명력"을 표현해야만 한다. 몬드리안이 뉴욕이라는 젊은 무대에 끼친 영향력은 실로 대단해서, 미술의 진앙이 유럽에서 미국으로 옮겨 가는 데 큰 공헌을 했다.

그는 뉴욕에 체류하는 동안 〈뉴욕 1941/부기 우기〉를 포함해 모두 25점의 작품을 완성했다. 그중 몇 점은 런던과 파리에서 뉴욕으로 가져와 완성한 것이다.

칸딘스키와 함께 추상화의 대부이자 매우 중요한 현대 화가인 몬드리안의 그림을 내놓은 사람은 이름난 화상의 미망인인 헤스터 다이아몬드Hester Diamond였다. 이 그림은 보존 상태가 논란이 되었음에도 불구하고, 몬드리안의 작품으로는 최고가를 기록했다.

두상 TÊTE

아메데오 모딜리아니 Amedeo Modigliani(1884~1920)

1910~1912년, 석회암, 높이 64cm
경매일: 2010년 6월 14일
경매가: 52,328,300달러(한화 약 59,183,000,000원)

"행복은 심각한 얼굴을 가진 천사다."

―아메데오 모딜리아니

모딜리아니는 화가이기 전에 조각가다. 미켈란젤로나 피카소처럼, 모딜리아니가 돌덩어리뿐 아니라 데생과 회화에서도 능숙한 표현을 하는 것은 그의 내적 세계가 공간 속에서 더 풍성해지기 때문이다.

시간을 초월해 침묵에 잠긴 이 엄숙한 표정의 〈두상〉은 마치 잊힌 세계, 태고의 세계, "미술이라는 지리에서 잃어버린 대륙"(클로드 루아Claude Roy, 『모딜리아니』, 1958)의 이미지처럼 우리를 매혹한다. 이 작품은 신학자 루돌프 오토Rudolf Otto가 "무섭고도 황홀"하다고 표현한 신비, 즉 우리를 두렵게 만들면서 동시에 매력으로 끌어당기는 원시의 신이 지닌 힘을 떠올리게 한다. 즉 신성神性이 갖추고 있는 특징을 모두 가지고 있는 것이다.

이 작품은 아프리카 미술의 영향을 받은 게 확실하다. 피카소와 마찬가지로 모딜리아니는 매우 일찌감치 '흑인 미술'을 발견했다. 또한 민족학의 증거로만 여겨지던 형태에 조형적이고 표현적인 특별한 힘이 있음을 알았다.

쭉 곧은 코, 단추 같은 입, 아몬드 같은 두 눈은 가봉의 푸누 속이나 코트디부아르의 바울레 족의 조각들을 연상시킨다. 동시에, 이 얼굴에서는 프랑스의 랭스Reims 대성당에 있는 천사들의 숨결, 이집트 조각의 신비, 크메르의 미술도 느껴진다.

모딜리아니의 조각은 20점만 알려져 있는데, 그중 10점을 개인들이 소장하고 있다. 놀랍도록 빼어난 조형미, 특별한 희소가치는 제쳐 놓더라도, 이 〈두상〉은 평범하지 않은 이력으로도 관심을 끈다. 슈퍼마켓 체인점인 모노프리Monoprix를 설립한 프랑스 실업가 가스통 레비Gaston Lévy가 1927년에 구매한 뒤로 줄곧 가지고 있었기 때문이다. 이 작품은 2010년에야 경매에 나왔다. 따라서 최고가, 그것도 예상가보다 10배나 높은 가격이 매겨질 조건을 두루 갖추고 있었던 셈이다. 경쟁에서 유럽과 미국의 입찰자들을 무려 15명이나 눌렀던 구매자는 누구일까? 그가 누구인지는 지금까지도 밝혀지지 않았다.

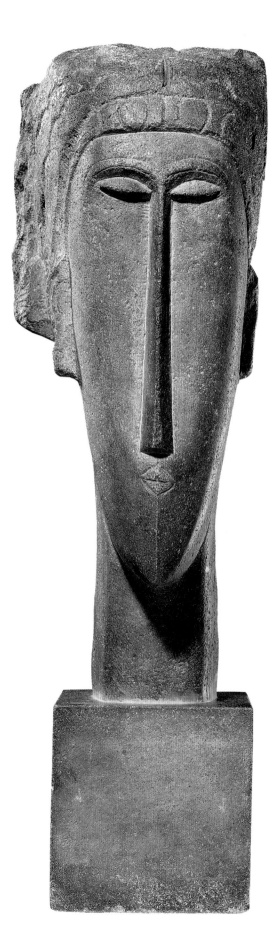

소파에 앉은 누드(로마의 미녀) NU ASSIS SUR UN DIVAN(LA BELLE ROMAINE)

아메데오 모딜리아니 Amedeo Modigliani(1884~1920)

1917년, 캔버스에 유채, 100.1×65cm
경매일: 2010년 11월 2일
경매가: 68,962,496달러(한화 약 77,997,000,000원)

"나는 로통드 카페의 테이블에 앉아 있던 모딜리아니를 회상한다. 로마인의 코를 가진 그의 준수한 옆모습과 위압적인 시선을 회상한다. 그의 손을 회상한다. 섬세한 손가락을 가진 싱스러워 보이는 손, 망설임 없이 단 한 번의 선으로 데생을 해내는 그 시적인 손을."

―모리스 드 블라맹크

블라맹크가 묘사한 모딜리아니의 손은 1917년에 〈소파에 앉은 누드〉에서 완벽한 선을 그려 낸다. 화가가 모델의 관능을 이처럼 아름답게 이상화할 수 있었던 것은 깊이 생각한 뒤에 정확하게 그린 데생 덕분이다. 선은 엉덩이, 손, 어깨의 관능적인 윤곽을 우아하게 강조한다. 그리고 길게 이어지면서 현실을 잊어버릴 때까지 부드럽게 계속된다. 우리의 시선은 파르미자니노Parmigianino의 〈목이 긴 성모〉의 우아함을 연상하게 하는 여체의 굴곡 사이를 감미롭게 헤매게 된다. 이 누드화는 모델인 창녀와 화가 사이의 정신적 교류가 얼마나 완벽한지를 잘 보여 준다. 이 불운한 화가는 몹시 섬세한 터치를 통해서 자신의 존재의 연약함을 표출한다. 그리고 붓의 마술이 작용하는 순간, 모델은 근대의 순결한 처녀로 우아하게 격상한다.

1911년부터 여인상이라는 주제를 되풀이하며 돌을 다듬었던 모딜리아니는 이 누드화에 이르러서는 여체의 윤곽을 양식화하여 형태를 순화시켰다. 그는 여인의 육체를 조각으로 생각하고 그린 듯한데, 그 볼륨의 구조가 모딜리아니를 조각이 지니는 힘과 견고성에서 벗어나게 해 주었음을 알 수 있다. 여기서 모딜리아니의 엄청난 조각적 재능을 다시 한 번 상기하게 된다.

이 그림은 당시에 스캔들을 일으켰던 유명한 누드 연작에 속한다. 모딜리아니는 1916~1917년, 그러니까 사망한 해인 1920년이 되기 얼마 전부터 누드의 이상적인 형태를 맹목적일 정도로 끈질기게 추구했다.

미술 시장에서 급부상하기 시작한 몇몇 국가에서 온 5명의 입찰자들이 치열한 경쟁을 벌인 끝에, 〈소파에 앉은 누드〉의 가격은 예상가 4천만 달러를 훨씬 뛰어넘어 거의 6천900만 달러(한화 약 780억 원)까지 치솟았다. 이 그림을 내놓은 터키 은행가 할리트 신길리오글루Halit Cingillioglu가 1999년에 구매한 가격은 겨우 1천만 달러(한화 약 113억 원)였다.

붉은 스카프를 두른 남자 L'HOMME AU FOULARD ROUGE

생 수틴 Chaïm Soutine(1893~1943)

1921년경, 캔버스에 유채, 100.1×70.1cm
경매일: 2007년 2월 5일
경매가: 17,236,220달러(한화 약 19,494,000,000원)

흰색 캔버스 위에 물감을 수없이 덧바르는 생 수틴에게서는 공격성과 에너지가 느껴진다. 그는 소재의 진실을 원초적으로 과격하게 표현한 화가다.

화가의 힘차고 열정적인 터치 아래 불멸의 존재가 된 이 그림 속 익명의 남자는 무릎 위에 깍지 긴 손을 하고 앉아 똑바로 고개를 들고 우리를 바라본다. 소재와 회화의 복합성을 탐구하는 화가는 따뜻한 색으로 밝게 그려진 손과 얼굴, 그리고 떨림을 주는 질감에 관심을 집중하고 있다. 인간의 살과 죽은 동물의 살점은 항상 수틴의 마음을 사로잡았다(수틴이 사로잡혔던 것은 인간, 즉 '움직이는 사체'의 구조를 이루는 살의 본질, 마지막 순간의 전조를 보여 주는 살의 물질성이었다).

이 그림에서 회화와 인간의 형태는 일그러진 리듬의 회오리 속에서 서로 합쳐진다. 배경과 신체는 서로 바짝 다가서 있다. 배경이 마치 모델을 익명성이라는 슬픈 현실에서 벗어나 더 나은 차원으로 데려다 주려는 것처럼 신체의 윤곽을 침식해 버렸다. 수틴은 형태를 길게 늘이는 한편, 인물 주변을 일그러지게 표현함으로써 초상화에 초월적인 에너지를 부여했다.

이 그림은 유명한 웬델 체리Wendell Cherry의 컬렉션에 들어 있던 작품이다. 미국인 화상이 웬델 체리의 미망인에게서 예상가의 2배에 달하는 금액에 사들였다. 얼마 전부터 러시아의 신흥 수집가들이 찾기 시작한 생 수틴 작품의 가격은 슬라브계 소수 재벌의 재산처럼 빠른 속도로 급성장하는 중이다.

푸른색과 핑크색 양탄자 위의 앵초
LES COUCOUS, TAPIS BLEU ET ROSE

앙리 마티스 Henri Matisse(1869~1954)

1911년, 캔버스에 유채, 81×65.5cm
경매일: 2009년 2월 23일
경매가: 45,266,011달러(한화 약 51,196,000,000원)

"구성은 화가가 자신의 감정을 표현하기 위해 배치한
다양한 요소들을 장식적인 방식으로 정돈하는 예술이다."

— 앙리 마티스

앙리 마티스는 1910년에 〈춤La Danse〉과 〈음악La Musique〉에서 시도했던 형식적인 실험 및 단색화를 이 그림에서도 병행하면서, 동시에 과도한 장식적 모티프를 통해 공간, 색채, 원근법 연구를 계속해 갔다. 이 그림에서 공간을 만들고 확립하는 것은 그를 매혹한 알록달록한 직물이다. 중앙의 요소, 즉 구불거리는 곡선을 지닌 화병과 꽃은 여기서 구도의 균형을 잡기 위한 장치에 불과할 뿐이다.

마티스는 이 정물화를 화려한 동양식 소벽小壁으로 만들었다. 꽃 모양의 알록달록한 무늬를 이용하여 수평과 수직 구조로 계속 이어지는 공간을 구축한 것이다. 추상 표현주의 화가들(특히 잭슨 폴록)에게 지대한 영향을 미친 마티스가 추구하던 것은 겉으로 보기에는 고전주의 같지만 사실은 오직 색채만 사용하는 새 원근법으로 나아가게 된다. 마티스는 자신이 여러 관점에서 구현했던 아방가르드적인 실험이 전통과 단절될 수 있다는 생각을 일생 동안 거부했던 화가다. 그에게 전통은 그 문법을 완전히 숙달할 때 비로소 넘어설 수 있는 것이었다.

이 섬세한 그림은 유명한 이브 생 로랑과 피에르 베르제의 컬렉션에 속해 있던 것이다. 아마도 두 사람이 수집한 보물 속에 끼어 있었다는 사실이 가격을 이처럼 높이는 데 큰 공헌을 했을 것이다. 두 사람의 컬렉션이 나온 경매에서 모든 작품이 최고가를 기록했기 때문이다. 화상 프랑크 지로Franck Giraud를 내세워 이 그림을 구매한 수집가에 대해서는 여전히 알려진 바가 없다.

파란 옷을 입은 여인(습작) LA FEMME EN BLEU(ÉTUDE)

페르낭 레제 Fernand Léger(1881~1955)

1912~1913년, 캔버스에 유채, 130×97cm
경매일: 2008년 5월 7일
경매가: 39,241,000달러(한화 약 44,382,000,000원)

"내가 만일 '파란 옷을 입은 여인' 대신에 입체적인 모양 몇 개를 그린다고 해서, 누가 내 그림을 비판할 권리를 가졌을까? 여인들은 나를 둘러싸고 있는 외부 세계에 속한 존재들이고, 외부 세계는 내 인식의 한계를 넘어서는 세계다. 나는 내 아내를 그리기 위해 내 '개성'에 도움을 청해야 하고, 내 '개성'은 여기저기에 던져져 있는 입방체나 평행육면체 같은 형상을 그녀에게 부여한다."

— 페르낭 레제

페르낭 레제는 이 그림 전에도 〈파란 옷을 입은 여인〉이라는 그림을 2점 그렸다. 하나는 바젤 미술관Kunstmuseum Basel에, 다른 하나는 비오Biot에 있는 페르낭 레제 국립미술관Musée National Fernand Léger에 있다.

이 그림은 레제의 작품들뿐 아니라, 20세기 서구 미술 안에서도 가장 중요하고 핵심적인 사건이 일어나는 순간을 보여 준다. 입체주의의 아이콘인 레제는 입체주의를 끝까지 밀고 나가, 이미 자신의 세계 안에 입체주의의 모든 요소들을 담고 있었다. 그리고 그 요소들에서부터 출발하여 1913년에는 〈형태의 대비Contrastes de formes〉 연작을 통해 추상 안으로 발을 들여놓는다.

레제는 세잔을 통해 새로운 발견을 하게 된 뒤, 기본적인 형태들을 사용하여 자기만의 공간 구성 원리를 적용했다. 몽파르나스 사람인 레제의 독창적인 입체주의는 놀라운 색채의 폭발로 인해, 몽마르트르 사람인 피카소나 브라크의 입체주의와는 확실히 달랐다. 레제는 이 그림, 〈파란 옷을 입은 여인〉을 통해 세잔과 피카소를 지나 다음 단계로 건너간다. 나중에 레제는 다음과 같이 회상했다. "세잔의 흔적은 1912년에 끝났다. 이제 나는 더 이상 그때로 돌아가지 않는다. 그때의 색채는 아직도 생생하다……. 나는 세잔을 떠나기 위해 거기까지 갔다. 바로 추상까지……."

주요 수집가이자 후원자인 헤르만 랑게Hermann Lange의 상속인들이 추천한 이 작품은 아방가르드 역사상 가장 중요한 작품이다. 크레펠트Krefeld 지역에 기반을 둔 부유한 견직물 사업가 랑게는 1920년대 말에 이 그림을 사들였고, 그때부터 이 그림은 그의 집을 떠나지 않았다. 이런 사실은 소장자나 소장처의 명성에 상당히 민감한 미술 시장에서 특별히 매력적인 이력이다. 더욱이 이 그림은 경매회사에서 보증금을 3천800만 달러(한화 약 430억 원)나 건 작품이었다. 이 작품을 구매한 사람은 취리히의 갤러리 주인인 도리스 암만Doris Ammann이었다. 아마도 익명의 고객을 위해 샀을 것이다.

바이올린과 기타 VIOLON ET GUITARE

후안 그리스 Juan Gris(1887~1927)

1913년, 캔버스에 유채, 100.3×65.3cm
경매일: 2010년 11월 3일
경매가: 28,642,500달러(한화 약 32,395,000,000원)

"세잔은 병을 원통으로 만들지만, 나는 독특한 형태의 개체를 창조하기 위해 원통에서 출발
해서 원통을 병으로 만든다."
—후안 그리스, 『에스프리 누보L'Esprit nouveau』 제5호에서 인용(1921년 2월)

후안 그리스는 군 복무를 피해 프랑스로 도망쳤기에 고국인 에스파냐로 다시는 돌아갈 수 없었다. 1913년 여름, 그는 에스파냐에서 가까운 세레Céret에서 고향 선배인 피카소를 만났다. 입체주의의 스승과 제자가 된 두 사람은 그곳에서 각자 작업을 하면서 밤이면 서로 만나 열정적인 토론을 하고는 했다. 평소 과묵한 피카소 앞에서 그리스의 이론이 성숙해지는 시간이었다.

독일 태생의 화상이자 미술 평론가인 다니엘헨리 칸바일러Daniel-Henry Kahnweiler와의 계약으로 경제적인 안정을 얻은 그리스는 아름다운 조제트 에르팽과의 사랑 속에서 연작 그림들을 완성했다. 피카소도 그 능력을 인정하면서 특히 〈바이올린과 기타〉를 걸작으로 꼽았다.

그해에 피카소와 브라크는 종합적 입체주의로 넘어가면서 자신들의 회화적 언어를 단순화하는 작업을 하고 있었다. 두 화가는 오브제의 구조를 분석하고 분해하고 폭파시킨(분석적 입체주의) 뒤에, 추상의 경계선에서 멈춰 서서 일상에서 나온 요소들(신문지, 마분지, 그 외의 다양한 재료들)을 뜯어 붙임으로써 현실에 깊이 뿌리박은 공간과 다시 관계를 맺는다(종합적 입체주의). 이후로 이런 종합적 추구를 계속 이어 가는 일은 후안 그리스의 몫이 되었고, 피카소는 늘 그렇듯이 미지의 다른 영역을 탐헌하기 위해 곧 그 자리를 떠났다.

이 그림에서 그리스는 치밀하고 정확하며 놀라운 구성을 보여 준다. 바이올린을 수직 방향으로 3조각 낸 뒤, 여러 차원으로 분해해 조금씩 겹치게 배열한 기타에 대응시킨 것이다. 이때 분할된 여러 차원들이 구성에 리듬감을 준다. 이 그림의 구성은 철저하게 절제되고 이론화되고 거의 수학적으로 계산되었다. 여기서 그리스는 색조의 대립, 질감, 음영 효과를 자유자재로 다루면서, 채색에 뛰어난 특유의 재능을 발휘했다. 이 작품에 뚜렷하게 나타난 환희와 눈부신 관능은 마치 번데기가 나비로 변신하듯이 학생의 자리에서 벗어나서 마침내 완성을 이룬 화가의 것이며, 열정적인 사랑에 빠진 남자의 것이다. 이 그림에서는 분석적 입체주의와 종합적 입체주의가 융합되고 있다. 그래서 이성과 의미 사이의 풍요로운 대화가 이루어진다. 또한 겉으로 드러난 대비는 입체주의의 창시자가 아니면서도 입체주의라는 '성전'의 수호자가 된 화가의 엄청난 재능을 보여 준다.

유명한 금융가이자 수집가인 헨리 크래비스Henry Kravis에 의해 경매에 나온 이 작품은 유럽 수집가의 손에 들어갔다.

포도 넝쿨 LA TREILLE

조르주 브라크 Georges Braque(1882~1963)

1953~1954년, 모래를 바른 캔버스에 유채, 130×130cm
경매일: 2010년 5월 4일
경매가: 10,162,500달러(한화 약 11,514,000,000원)

조르주 브라크는 탈바꿈의 화가다. 공간을 해체하고 재건한 뒤에, 피카소와 함께 입체주의의 모험을 버리고 다시 형태의 탐구로 돌아온다. 그는 말년에 이르면 형태를 더욱 자유롭고 자율적이 되게 하여, 그것들에 생명을 부여하는 시선이나 장면 연출에 따라 다양한 의미들을 얻을 수 있게 한다.

브라크의 그림은 각운과 리듬을 보여 줌으로써, 또 감상자에게 자유를 주는 공간을 구축함으로써, 게다가 꿈꾸는 듯한 음악성 안에서 부정확한 형태들과 겨우 알아볼 수 있는 요소들을 결합함으로써 한 편의 시를 이룬다. 이 작품은 입체주의의 '한계'까지 나아간 뒤에 새롭게 찾아온 숨결을 보여 준다.

〈포도 넝쿨〉은 입체주의의 1911년작이 1986년 이후로 경매에서 차지했던 기록을 퇴색시켰다. 이 그림의 높은 가격은 그림의 이력에서 많은 영향을 받은 것이라고 볼 수 있다. 1950년대에 시드니Sidney와 프랜시스 브로디 Frances Brody 부부가 유명한 화상 폴 로젠버그Paul Rosenberg 에게서 사들인 뒤로 계속 소유했던 작품이기 때문이다. 이 그림은 피카소의 〈누드, 녹색 잎사귀와 가슴〉(162~163 쪽 참조)과 마찬가지로, 예상가보다 3배나 높은 가격에 팔렸다. 이는 어쩌면 피카소 그림이 세운 세계적인 기록에 힘입은 것은 아닐까?

유령 LE REVENANT

조르조 데 키리코 Giorgio de Chirico(1888~1978)

1918년, 캔버스에 유채, 94×78cm, 파리, 퐁피두 센터의 국립근대미술관
경매일: 2009년 2월 23일
경매가: 13,919,566달러(한화 약 15,771,000,000원)

"한 번 더 살고 싶게 만드는 삶, 그런 삶을 사는 것이 그대의 의무다."
— 프리드리히 니체

조르조 데 키리코는 꿈의 묘사와 분석에 대한 특별한 관심을 그림에 담았다. 그는 사라진 아버지의 유령을 남자 조각상으로 표현하고, 자신의 이미지는 무릎을 꿇고 있는 나무 마네킹으로 표현했다. 그림 속의 실내는 변형된 원근법으로 묘한 분위기를 풍긴다. 열린 문은 데 키리코가 어렸을 때 겪었던 심한 충격을 상기시킨다. "나는 집까지 달려갔다. 도착하니 현관문이 열려 있었다. (중략) 서둘러 아버지의 방으로 뛰어 올라갔다. (중략) 방에 들어서자 어머니와 형이 흐느끼고 있는 모습이 먼저 눈에 들어왔다. 나는 급히 아버지가 누워 있는 침대로 뛰어갔다. 아버지는 조용히 눈을 감고 있었다. 얼굴이 아주 평온해 보였다. 행복해 보이기까지 하는 표정이었다. 길고도 힘든 여행에 지친 사람이 마침내 깊고도 달콤한 잠을 자면서 휴식을 취하고 있는 듯한 모습이었다."

이 그림은 다양한 이미지들을 결합시키고 있는데, 그 이미지들에서 느껴지는 직관적인 반향이 이성에 의해 가려졌던 실체를 드러내 준다. 이 '형이상학적인' 그림은

화가의 개인적이고 지적인 모험을 은유하고 있다. 즉 그리스에서 독일로, 다시 이탈리아에서 프랑스로 옮겨 다녀야 했던 자신의 정체성을 찾고 있는 것이다. 혹은 영웅처럼 느껴지기도 하고 악마처럼 느껴지기도 했던 성공한 형과의 갈등이 반영되었을 수도 있다. 데 키리코는 먼저 현실 공간에 놓인 '오브제들의 정확성'과 우리가 이끌리는 '몽환적이고 환상적인 세계'를 부조화스럽게 만들어, 우리를 이성의 반대쪽으로 굴러떨어지게 만든다. 그런 다음 거기서 새로운 지평, 새로운 진실을 발견하게 한다.

이 그림은 유명한 패션 디자이너이자 수집가인 자크 두세Jacques Doucet가 1925년에 친구 앙드레 브르통의 조언에 따라 사들인 뒤에, 죽을 때까지 가지고 있었다. 그 후 '뛰어난 심미안의 화신'인 또 다른 디자이너의 컬렉션에 들어가는데, 다름 아닌 이브 생 로랑이다. 이브 생 로랑이 죽은 뒤에는 이브 생 로랑과 피에르 베르제의 컬렉션의 경매에 나왔는데, 이때 퐁피두 센터에서 선매했다.

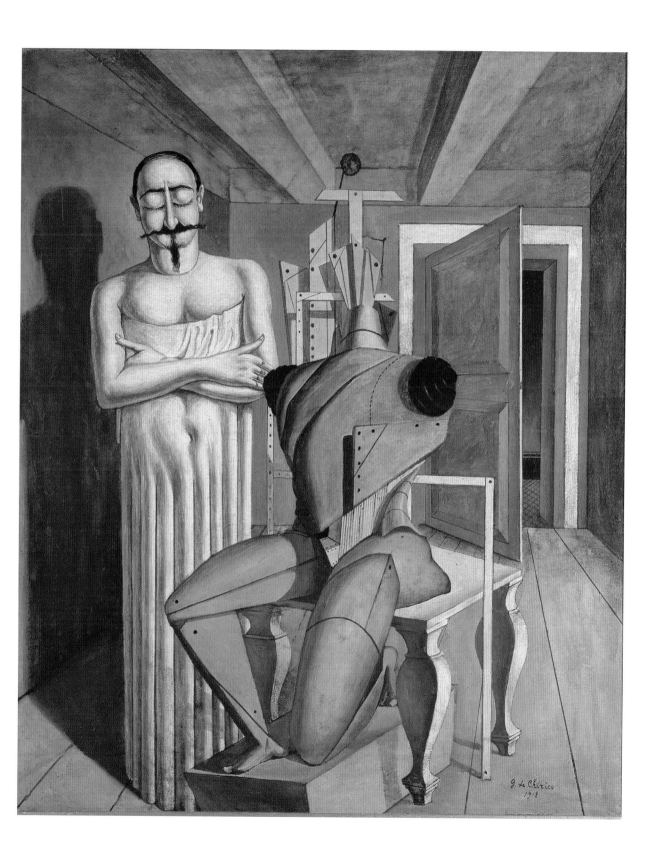

마담 L. R.의 초상 PORTRAIT DE MADAME L. R.

콩스탕탱 브랑쿠시 Constantin Brancusi(1876~1957)

1914~1917년경, 나무, 높이 117.1cm
경매일: 2009년 2월 23일
경매가: 36,793,998달러(한화 약 41,688,000,000원)

루마니아의 조각가 콩스탕탱 브랑쿠시의 목재 조각상은 극히 드물며, 대리석이나 청동으로 만든 작품들보다 훨씬 덜 알려져 있다. 그중 현재까지 개인이 소장하고 있는 것은 단 2점뿐인데, 그 하나가 이 비범한 작품 〈마담 L. R.의 초상〉이다.

고대 인물상에서나 느껴질 법한 영적인 무게와 힘을 지닌 이 조각에서는 아프리카 미술의 영향이 뚜렷하게 나타난다. 피카소, 모딜리아니, 아폴리네르 등이 교류하던 살롱을 운영했던 레오니 리쿠Léonie Ricou에게 감사의 뜻을 나타내고자, 브랑쿠시가 이 작품에 그녀의 이름을 붙였을 것이다. 이 작품은 페르낭 레제가 죽을 때까지 소장하고 있던 것이다. 이후에 이브 생 로랑과 피에르 베르

제가 모은 전설적인 컬렉션에 합류했다.

브랑쿠시가 세련된 형태로 만든 나무 조각상들은 두 형태로 구분된다. 이 두 형태 사이의 대화는 그의 천재성과 그가 다루는 주제의 이원성을 밝혀 준다. 한편은 인간에 대한 정신적이고 이상적이며 통찰력 있는 비전, 곧 아폴론적인 세계다. 다른 한편은 땅에 발을 딛고 사는 인간의 본능적인 세계, 즉 인간을 최초의 원형적인 사상과 신화에 이어 주는 원시적이고 동물적인 부분, 말하자면 디오니소스적인 세계다. 인간 정신의 이 두 극점 사이에서 풍요로운 대화를 누릴 때, 브랑쿠시라는 천재의 복합성을 더 잘 이해할 수 있게 된다.

공간 속의 새 L'OISEAU DANS L'ESPACE

콩스탕탱 브랑쿠시 Constantin Brancusi(1876~1957)

1922~1923년, 대리석과 돌, 높이 121.9cm
경매일: 2005년 5월 4일
경매가: 27,456,000달러(한화 약 31,143,000,000원)

콩스탕탱 브랑쿠시는 루마니아의 위대한 조각가다. 그는 조국을 떠나 당시 미술계를 지배하고 있던 프랑스로 건너가서 1905년에 파리의 에콜 데 보자르École des Beaux-Arts에 들어갔다. 그리고 들어간 지 얼마 되지 않아서 매우 다양한 재료들을 사용해 작품을 만들고, 추상 조각의 길을 열었다. 이때 이미 1960년대의 미니멀 아트를 예고한 것이다.

하늘을 향해 당겨진 긴 화살처럼, 혹은 우주 정복을 알리는 로켓처럼, 공중으로 날아오르는 이 새는 브랑쿠시가 가진 창조적 사고의 총체를 농축시킨 것이다. 이 조각은 사실 새라는 조류와 어떤 공통점도 가지고 있지 않으나, 양식화되고 단순화된 선들은 비행과 비상이라는 개념을 우아하게 형상화하고 있다. 객관적인 실체를 초월하여, '날아가는 새'라는 형태의 정수만 추출해 낼 때까지 조각을 다듬어 간 것이다.

이 조각은 미술사적인 중요성과 희소가치 외에도, 화려한 이력을 가지고 있어 많은 혜택을 보았다. 브랑쿠시는 레오니 리쿠를 조각한 적이 있는데(152~153쪽 참조), 바로 그녀가 〈공간 속의 새〉의 소장자 중 한 명이기 때문이다. 벨기에 사람 알렉산드르 스토펠레르와 재혼한 그녀는 1928년에 남편을 따라 브뤼셀로 이주하면서, 〈공간 속의 새〉를 가지고 가서 은행 금고 안에 안전하게 보관했다. 그러다 1937년에 알렉산드르 스토펠레르가 이 작품을 어느 유럽인 수집가에게 양도했다. 이 아름다운 금속 새는 1928년에 파리에서 브뤼셀로 갈 때 운반 수단으로 사용되었던 상자 속에 그대로 담긴 채로 다락방에 보관되어 있었다. 그러다 2005년에야 비로소 발견되어 경매장에 나올 수 있었다.

이 작품의 경매 가격은 오랜 세월 동안 잊혔던 걸작의 가격인 셈이다.

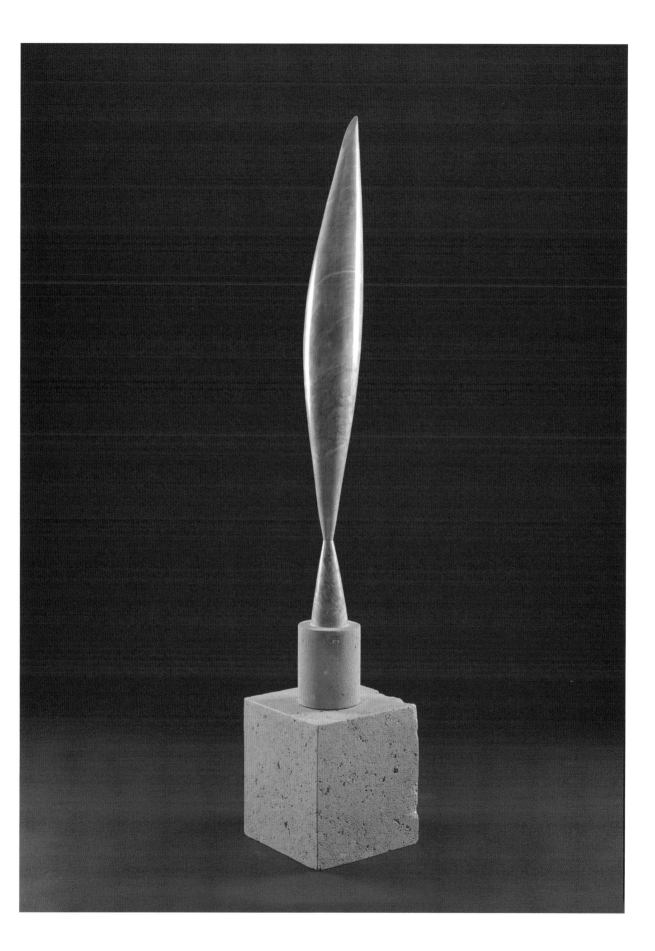

생일 ANNIVERSAIRE

마르크 샤갈 Marc Chagall(1887~1985)

1923년, 캔버스에 유채, 80.8×100.3cm
경매일: 1990년 5월 17일
경매가: 14,850,000달러(한화 약 16,844,000,000원)

당나귀 혹은 암소, 수탉 혹은 말
그리고 바이올린까지
노래하는 사람, 한 마리 새
아내와 함께 유연하게 춤추는 남자

봄날에 흠뻑 빠진 두 연인

푸른 불꽃이 갈라놓은
황금빛 풀밭과 납빛 하늘
이슬 같은 건강함으로
피는 무지개처럼 빛나고 심장은 쿵쿵거린다

첫 빛을 발하는 두 연인

쌓인 눈 밑에서는
탐스러운 포도 넝쿨이
달의 입술을 가진 얼굴을 그린다
밤이 와도 결코 잠들지 않는 얼굴을

— 폴 엘뤼아르, 〈마르크 샤갈에게〉(1946)

감각과 욕망과 열정의 그림. 러시아 화가 마르크 샤갈의 서정적인 작품이 자유로운 사랑의 아름다움을 일깨운다. 1923년에 완성되어 〈생일〉이라는 제목이 붙은 이 그림에서는 두 연인이 입을 맞추고 있다. 하나가 된 감격으로 떨리는 그들의 육체는 더 이상 중력의 법칙을 견뎌 낼 수 없어서 공간을 떠다닌다. 그들의 공간에서는 육체와 논리가 더 이상 존재하지 않는다. 연인들의 뜨거운 숨결에 흥분되었는지 원근법조차 휘어 버리고, 사물들은 화폭 위에서 공중으로 떠오른다. 골격에서 빠져나와서 자유롭게 된 육체가 길게 늘어났다가 다시 구부러지면서 사랑하는 사람의 입술로 다가간다. 리듬과 색채가 그림을 이리저리 끌고 다닌다. 감미로운 정열을 지닌 샤갈의 붓이 캔버스를 섬세하고 부드럽게 어루만지며, 로맨틱한 인물들에게 생명을 불어넣는다. 사랑에 취해, 몸과 머리가 지상의 세계에서 해방된 두 연인은 하늘로 가볍게 떠오르면서 사랑의 리듬에 맞춰 춤을 춘다.

친구인 모딜리아니, 수틴, 레제와 함께 몽파르나스의 공동 아틀리에 '라 뤼슈la Ruche'에 드나들었던 비정형적인 화가 샤갈! 그는 이 그림에서 러시아적인 정서를 활짝 드러내 보이면서, 자신의 아름다운 사랑 이야기 한 편을 들려준다.

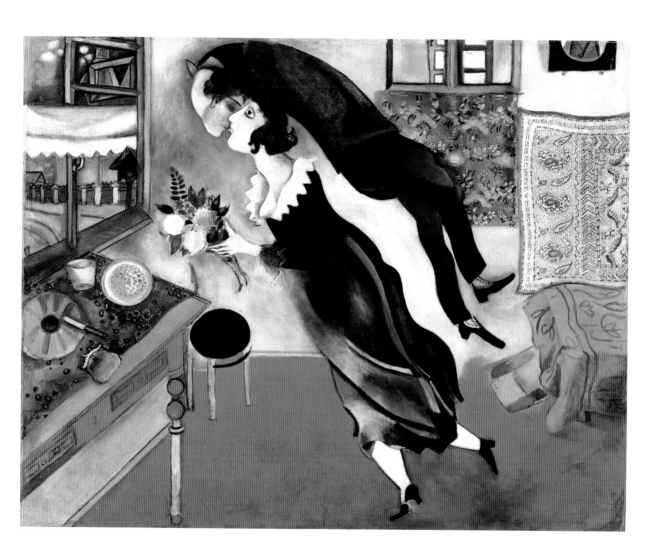

뒷모습의 누드 IV NU DE DOS IV

앙리 마티스 Henri Matisse(1869~1954)

1930년경, 오래된 느낌을 주는 녹청색 청동, 높이 189.2cm
경매일: 2010년 11월 3일
경매가: 48,802,500달러(한화 약 55,357,000,000원)

"각 부분을 하나하나 더해 가면서, 마치 목수가 집을 지어 가듯이 당신의 얼굴을 연구하라."
— 앙리 마티스

하나의 주제를 가지고 4가지 움직임으로 변형한 비범한 연작 〈뒷모습의 누드〉는 모두 완성하는 데 20년 이상의 세월이 걸렸다. 이 연작은 '근대성'이라는 이정표를 세운 열정적인 기간에 마티스가 추구했던 것을 눈부시게 보여 준다. 1909년에 만들었던 관능적인 곡선의 〈뒷모습의 누드 I〉과 건축적인 엄격함과 단순함을 놀랍게 표현한 〈뒷모습의 누드 IV〉. 전자의 작품에서 후자의 작품으로 진행되는 동안에 여인의 뒷모습은 점차 기본적인 형태로 변해 갔고, 주제도 차츰 사라지면서 결국 작품을 구성하는 여러 요소들 가운데 하나가 되고 말았다. 마티스는 회화에서 그랬듯이, 이 작품에서도 추상으로 완전히 넘어가지 않으면서도 '뒷모습의 여인'이라는 주제를 정신적으로 표현했다(물론 여기서는 회화에서처럼 색채의 도움은 받지 않았다). 브랑쿠시와는 반대로, 마티스는 형태의 단순화를 추구하면서도 사실주의에서 멀어지지는 않았다. 줄곧 전통을 뒤엎고 넘어서려고 했지만, 그렇다고 완전히 배척하지는 않았던 것이다.

현대 조각에서 중요한 이정표를 세운 이 작품은 형태를 단순화하여 그 본질만 건져 냈다. 이런 측면에서 이 작품은 반스 재단 미술관Barnes Foundation Museum of Art에 걸린 〈춤〉 같은 그림들을 예고한다.

이 조각에서 여인의 신체는 수직으로 나뉜 세 넝어리로 축약된다. 중앙 부분은 두상과 머리카락인 동시에 척추를 이룬다. 당시에 크게 성공을 거두고 있던 장식 미술에 부응하면서 엄숙한 느낌마저 주는 이 기념비적인 조각은, 마티스가 이후에 하게 될 작업들을 예고한다. 물론 그 작업들 중에는 말년에 색종이를 오려서 보여 준 작업도 포함된다. 마티스는 주제와 구성 사이의 작용, 선, 극도로 압축된 형태를 통해서 끊임없이 탐구하고 시도하며, 새로운 것을 만들어 내고 우리의 시각을 뒤엎는다. 그의 작업은 단순성뿐 아니라 융합성에서도 경이롭다.

이 4점의 연작은 마티스 사후에 각각 12점씩 주조되었다. 9세트는 모두 대형 미술관들에 있으며, 이 세트들은 이제껏 공공 경매에 모습을 드러낸 적이 없다. 나머지는 세트를 이루지 못하고 1점씩 흩어졌다. 개인이 소장하고 있는 2점 중의 하나인 〈뒷모습의 누드 IV〉는 뉴욕의 화상 래리 가고시언에게 낙찰되었다. 재력가이자 유명 수집가인 스티브 코헨Steve Cohen을 대신하여 입찰했던 것으로 알려져 있다.

오달리스크, 푸른색의 조화 L'ODALISQUE, HARMONIE BLEUE

앙리 마티스 Henri Matisse(1869~1954)

1937년, 캔버스에 유채, 60.2×49.5cm
경매일: 2007년 11월 6일
경매가: 33,641,000달러(한화 약 38,159,000,000원)

마티스가 그린 여러 점의 '오달리스크'들은 야수주의에 과도하게 탐닉한 뒤에 고전주의 형태로 회귀한 것처럼 받아들여지는 경우가 많았다. 하지만 마티스의 작품들과 그 경이로운 경력들을 좀 더 섬세하게 분석해 본다면, 마티스가 실험하고 추구해 오던 것들에 일관성이 있음을 알게 된다.

〈푸른색과 핑크색 양탄자 위의 앵초〉(142~143쪽 참조)에서 보았듯이, 마티스는 전통과 근대성의 대립에는 관심이 없었다. 〈오달리스크, 푸른색의 조화〉에서 그는 형태, 장식적 모티프, 색채를 교묘하게 사용하여 재치 있는 상상 속의 공간을 구축했다. 나른해 보이는 여체의 우아한 곡선은 회색, 푸른색과 그 외의 생동감 있는 색깔들에 섬세하게 반응하며 작품을 이루고 있다. 마티스는 자신이 본 것을 재창조하려고 하지 않았다. 그보다는 보고 싶은 것, 곧 예언자적인 천재들이 늘 그렇듯이 새로운 질서, 새로운 공간을 재창조하고자 했다. 질 네레 Gilles Néret 는 마티스에 관한 책에서 다음과 같이 밝히고 있다. "마티스는 '오달리스크'들을 표현할 때 데생을 엄격하게 하여 야수주의에 한층 고요해진 외양을 입혔다. 이를 통해 야수주의를 자신의 방식대로 연장시키고자 했다."

〈오달리스크, 푸른색의 조화〉에서도 다양한 장식적 요소들이 공간을 가득 채우고, 또 공간의 한계 범위를 설정하면서 서로 뒤섞여 있다. 길게 늘어진 육체와 품위 있는 시선에서 느껴지는 관능미, 모델이 입고 있는 북아프리카의 전통 바지와 모로코풍의 작은 탁자로 구현된 오리엔탈리즘은 다양한 장식 요소들 사이의 효과를 끊임없이 추구하기 위한 구실일 뿐이다. 마티스를 자신의 가장 위대한 라이벌로 여기는 동시에 그의 친구였던 피카소는 이 점을 간파하고 있었다.

이 훌륭한 작품은 완벽한 이력까지 갖추었다. 이 그림은 피카소, 브라크, 레제, 마티스의 작품들을 소장했던 전설적인 수집가 폴 로젠버그가 마티스에게서 직접 구했던 것으로, 그의 손녀인 안 생클레르가 경매에 내놓을 때까지 그의 가족들이 가지고 있었기 때문이다. 그림이 새 주인을 찾기까지, 값을 올려 부르는 의식이 10분 동안이나 길게 계속되었다. 이 그림은 뉴욕의 화상, 프랭크 지로 Franck Giraud와 치열하게 경합을 벌였던 익명의 구매자에게 돌아갔다.

누드, 녹색 잎사귀와 가슴 NU, FEUILLES VERTES ET BUSTE

파블로 피카소 Pablo Picasso(1881~1973)

1932년, 캔버스에 유채, 162×130cm
경매일: 2010년 5월 4일
경매가: 106,600,000달러(한화 약 120,916,000,000원)

어째서 이 그림이 세상에서 가장 비싼 그림일까? 왜냐하면 20세기의 가장 위대한 화가가 예술적인 열정이 넘치던 시절에 그린 연작 중에서도 완성도가 가장 높은 작품이기 때문이다.

1927년에 피카소는 16세 어린 소녀이던 마리테레즈 발터 Marie-Thérèse Walter를 본 순간, 그녀의 청순하고 건강한 아름다움에 흠뻑 빠지고 말았다. 이 유명한 '미노타우로스'(피카소가 자주 그렸던 그리스 신화 속 괴물로, 소머리에 인간의 몸을 가졌다. 여기서는 여자 문제에 관한 한 난봉꾼에 가까웠던 피카소를 가리킨다─옮긴이 주)가 45세일 때였다. 부르주아 출신의 올가와의 결혼 생활이 고통과 배신 속에서 헤매고 있을 때이기도 했다. 어린 '님프'를 보고 생기를 띠기 시작한 '제우스'는 그녀를 유혹했다. 그리고 '헤라'의 질투를 가진 올가를 피해 자유분방한 사랑을 나누며 창조적 에너지를 되찾았다. 열정적인 사랑은 피카소의 작품에서도 차츰 모습을 드러내기 시작했다. 처음에는 암호처럼 조금씩 나타나더니, 마침내 1931~1932년에 이르면 금발 뮤즈의 초상화 연작이 나오기까지 한다.

이 그림은 세 부분으로 구성되어 있다. 중앙에 마리테레즈가 잠들어 있다. 제우스의 눈에 띄어 그에게 납치를 당한 님프 그 자체다. 그녀의 얼굴 오른쪽에 있는 가슴은 조물주인 화가에 의해 변신/변형된 '아름다움'의 이미지

이고, 왼편에 있는 등나무 잎사귀들은 그녀의 젊음을 상징한다. 오비디우스의 『변신 이야기』를 연상시키는 그녀의 풍요로운 가슴은 활짝 핀 것처럼 보인다. 뮤즈의 육체는 납치되고 소유당했으며, 더욱이 시간과 죽음에 맞서 싸워서 더 영원한 본질, 곧 예술 작품으로 변신했다. 이 작품은 피카소가 자신과 어깨를 나란히 할 수 있는 유일한 화가라고 평했던 마티스의 '오달리스크'들에 대한 메아리 혹은 화답이다.

피카소의 삶에서 마리테레즈는 가장 행복한 시기들 중 한 부분을 상징한다. 그녀의 단순함은 피카소가 현실을 초월하여 '미친 사랑'을 추구한 것과 일치했다. 피카소에게 영향을 준 초현실주의의 대부인 앙드레 브르통이 〈미친 사랑 L'Amour fou〉에서 노래했던, 우연에서 탄생한 바로 그 사랑이다. 금발 뮤즈와의 사랑은 이제 막 50세가 되려는 성공한 화가로 오직 한 가지, 곧 무덤의 차가움만을 두려워할 뿐인 그의 심장을 다시 뜨겁게 뛰게 해 주었다.

대다수의 대중에게는 거의 알려져 있지 않은 이 걸작은 1951년에 부동산 재벌이자 이름난 수집가인 시드니 브로디 부부가 전설적인 화상 폴 로젠버그에게서 산 것이었다. 이 그림은 후손들이 경매에 내놓기 전까지 브로디의 호화로운 집의 한쪽 벽을 장식하고 있었다.

고양이와 함께 있는 도라 마르의 초상 DORA MAAR AU CHAT

파블로 피카소 Pablo Picasso(1881~1973)

1941년, 캔버스에 유채, 129.5×97cm
경매일: 2006년 5월 3일
경매가: 95,216,000달러(한화 약 108,004,000,000원)

도라 마르의 초기 초상화들 중에는 피카소가 이 젊은 여인을 하르피아Harpyia의 모습으로 표현한 것이 있다. 하르피아는 머리는 여자이고 몸은 새인 신화적 존재로서, 희생자의 살을 찢기 위한 날카로운 손톱을 가지고 있다. 도라 마르와 피카소, 이 두 사람이 처음 만났을 때부터 무대는 이미 마련되어 있었다. 때는 1935년 가을. 피카소가 올가와 헤어진 지 얼마 되지 않은 데다, 어린 연인 마리테레즈가 마야라는 이름의 아기를 낳은 직후였다. 식을 줄 모르는 열정을 지닌 화가 피카소는 카페 '레 되 마고Les Deux Magots'에서 젊은 사진 작가 도라 마르를 만난다. 그녀는 당시에 이미 초현실주의 시인 폴 엘뤼아르나 사진 작가 만 레이와 가까운 사이였다. 그런 그녀가 식탁 위에 손을 활짝 펴고 손가락 사이를 나이프로 찍는 장난을 한다. 핏방울이 한 번 튀기도 한다. 피카소는 그런 그녀에게 한눈에 반해 버린다. 사랑과 죽음. 이 에로틱한 투우가 '미노타우로스'를 충족시켰다. 그는 탐욕스럽게 먹어 치우려는 어린 먹이가 절대적인 복종을 할 때만, 그리고 그들의 열정적인 게임이 복잡한 미로 속에서 행해질 때만 사랑의 관계가 가능하다고 생각하는 자였다.

마리테레즈가 부드럽고 평온하고 꿈꾸는 듯한 모성적 여인의 이미지를 가지고 있었다면, 도라 마르는 매혹적이고 열정적인 애인의 이미지였다. 전자는 아주 부드러운 곡선과 파스텔 톤으로 표현되었고, 후자는 평온한 시대의 종말 혹은 전쟁의 시기를 상징하는 요란한 색채, 끊어진 선, 부조화, 양면성이 드러나는 그림으로 표현되었다. 도라 마르와의 관계는 1936년부터 1944년까지 지속되었고, 이 기간은 피카소에게는 세계대전으로 비롯된 세상의 대혼란이 개인적인 삶에도 반복되는 시기였다.

이 그림에서 도라 마르는 생동감 있으면서도 눈에 거슬리며, 공격적인 색채로 표현되었고, 손톱은 야수의 발톱처럼 그려졌다. 엄숙한 표정, 당당하게 정면을 바라보는 자세, 여왕 같은 태도는 그녀의 지배 욕구를 상기시킨다. 하지만 잡아먹힌다는 미묘한 게임에서 본다면, 의자는 왕좌인 동시에 그녀를 묶고 있는 고문 기구이기도 하다. 그녀 뒤에 있는 고양이는 마녀 집회를 떠오르게 하고, 이것은 곧 동물성, 방종한 성性, 악마와의 계약을 상징한다. 이 그림이 피카소가 그린 가장 아름다운 '정부情婦의 초상화', 가장 완성도 높은 초상화 중 하나라는 사실에는 이론의 여지가 없다. 피카소의 열정은 초현실주의 정신, 곧 앙드레 브르통이 감각과 정신의 혼란을 구현하여 추구한 발작적인 아름다움에 이르고 있다.

1963년에 화장품 회사인 헬렌 커티스Helene Curtis 사의 소유주인 기드위츠Gidwitz 가문이 사들였던 이 그림은 거의 반세기 동안 모습을 내보인 적이 없었다. 불꽃이 튈 정도로 길고 긴장된 경매 경쟁 끝에 승리를 거둔 자는 조지아의 억만장자 수집가 보리스 이바니시빌리Boris Ivanishvili였다.

별들의 애무 LA CARESSE DES ÉTOILES

후앙 미로 Joan Miró(1893~1983)

1938년, 캔버스에 유채, 60.2×69.3cm
경매일: 2008년 5월 6일
경매가: 17,065,000달러(한화 약 19,357,000,000원)

후앙 미로의 그림은 폴 엘뤼아르가 썼듯이, 과연 '순진무구한 세계'를 떠올리게 할까? 〈별들의 애무〉라고 완곡한 제목을 붙인 이 작품을 가까이서 들여다보자. 확실히 겉으로는 순진함과 어린아이 같은 정신이 캔버스의 신비로움과 뒤섞여 있다. 그러나 별들에서는 예리한 점들이 튀어나오고, 아이들의 미소에서는 송곳니가 솟아난다. 그리고 환상적인 존재들의 발톱이 리듬에 맞춰 춤을 춘다. 미로는 1940년에 회상록에서 다음과 같이 고백했다. "내가 그리는 선들은 반드시 매우 예리하고 뾰족해야 한다. 영혼의 찌르는 듯한 절규가 나타나야 하고, 오늘날의 폐허와 타락 속에서 새로운 세상, 새로운 인류가 더듬거리며 일어나고 있는 것이 드러나야 한다."

에스파냐 내전의 깊은 상흔을 가지고 있는 화가는 이 그림에서 절규하는 외침을 통해 자신의 불안감을 우리에게 보여 준다. 같은 시기에 피카소의 〈게르니카 Guernica〉에서는 전쟁의 비참함이 한층 비극적이고 잔인하게 그려졌다면, 미로의 그림에서는 몽환적인 시정詩情이 더 많이 담겼다. 우리는 미로의 상상력에서 솟아난, 상징으로 풍성한 환상적인 세계를 보고 있다. 그 세계를 가득 채우고 있는 움직이는 기호들과 존재들은 현실의 경계선, 곧 미술이 천상의 우아함과 맞닿은 곳으로 우리를 데리고 간다.

이 그림은 미로가 추구하던 바가 완벽한 균형에 이르렀음을 보여 주는 〈성좌 Constellations〉 연작을 예고한다. "이 연작은 아주 긴 호흡과 극단적인 까다로움을 요구하는 작업이었다. 나는 미리 생각해 둔 것이 없이 시작했다. 그렇게 시작한 몇몇 형태들이 그것과 균형을 이룰 수 있는 다른 형태들을 불러왔다. 그러면 이번에는 그 새로운 형태들이 또 다른 형태들을 생각나게 해 주었다. 이렇게 끊임없이 다른 형태들이 나타났다. (중략) 나는 계속해서 점과 별과 빗면과 아주 작은 채색 얼룩들을 덧붙여 갔고, 마침내 조화롭고 복잡한 균형에 이르게 되었다."

미로의 화상인 피에르 로엡 Pierre Loeb은 제2차 세계대전 내내 독일의 감시를 피해 〈별들의 애무〉를 몰래 보관해 왔다. 그 후 이 작품은 1945년 미국에서 이목이 집중되는 것을 꺼리는 수집가 네이선 L. 할펀 Nathan L. Halpern의 손에 들어가는 바람에, 2004년이 되어서야 비로소 미술 시장에 다시 모습을 드러냈다. 이 아름다운 그림은 대중에게 알려지지 않았을 뿐 아니라, 심지어 미로 작품의 전문가인 자크 뒤팽 Jacques Dupin마저 모르고 있었다! 그는 2000년에 미로의 작품들을 체계화하여 카탈로그 레조네 catalogue raisonné(예술가의 모든 작품을 실은 도록─옮긴이 주)까지 제작했던 자인데 말이다.

폴 엘뤼아르의 초상 PORTRAIT DE PAUL ÉLUARD

실바도르 달리 Salvador Dalí(1904~1989)

1929년, 캔버스에 유채, 33×24.9cm
경매일: 2011년 2월 10일
경매가: 21,743,951달러(한화 약 24,664,000,000원)

"나와 광인의 유일한 차이점이라면, 나는 미치지 않았다는 것이다."

— 실바도르 달리

카탈루냐의 화가 달리는 1928~1929년부터 초현실주의자들과 교류했다. 이 만남은 그의 삶에서 중요한 전환점이 되는데, 초현실주의자들 역시 그에게서 강렬한 영향을 받게 된다. 1929년 여름에 달리는 폴 엘뤼아르와 그의 아내 갈라Gala를 카다케스에 있는 자기 집으로 초대한다. 그리고 10살 연상의 갈라에게 완전히 빠져들었다. 이후로 그녀는 평생 달리의 뮤즈이자 영감의 원천이 되었다.

이 그림에서 달리는 '편집광적인 비평paranoiac critic'이라는 자신만의 방법으로 정신착란적인 현상을 비평적이고 조직적으로 객관화했다. 그리고 이 과정에서 억압된 욕망의 구석구석과 정신의 어두운 영역들을 탐험했다.

달리는 이 놀라운 초상화에서 정신착란적 환각에 빠진 세계를 보여 준다. 이 세계에서 달리는 프로이트의 상징들을 복잡하게 엮어 성적 충동을 해독함으로써 비합리성의 이미지들을 구체화한다. 성적 충동의 난폭성은 달리가 여자들에게서 느끼는 두려움을 반영한 것이다. 무력함의 공포, '이빨을 가진 질'과 거세의 이미지에 사로잡혀 있던 달리는 아마도 갈라를 만났을 때 동정童貞이었을 것이다. 그런 그에게 갈라는 관념적인 여인이자 구원의 여인으로 다가왔다. 달리는 갈라의 남편인 엘뤼아르의 초상화를 통해 자신을 사로잡고 있는 두려움의 상징을 보여 준다. 그 두려움을 쫓아내기 위한 그림이었을까? 엘뤼아르의 가슴 밑부분에 그려진 얼굴, 혹은 물고

기 속에 나타나는 매정한 여자의 이미지는 초현실주의자들의 유디드 또는 실로메였다. 에로스와 타나토스 사이의 비극적이고도 근본적인 관계인 참수/거세 안에서 욕망과 죽음의 양면성을 구현하는 여인, 모든 것을 다 태워 버리는 여인인 것이다. 모델의 가슴 부분에는 기다란 타원형 오브제가 튀어나와 있다. 여인의 복부인 동시에 남근을 상징하는 게 분명한 그 오브제 위로는, 무엇이든 돌로 만들어 버릴 것 같은 여성의 손이 놓여 있다. 반면 엘뤼아르의 이마 위에 있는 또 다른 손은 곤충 혹은 악몽을 짓이기고 있는 것처럼 보이는데, 그 손은 아마도 해방과 구원의 상징일 것이다.

이 그림은 20세기 초의 미술사와 사상사를 나타내는 푯말이다. 달리는 인간의 충동과 욕망을 탐구함으로써, 그리고 그것들을 우리 눈앞에 구체화시킴으로써, 인간을 충동과 억압된 욕망에서 해방시키는 초현실주의 미술의 기초를 다졌다. 이 작품은 달리의 작품에서도, 또 초현실주의 작품에서도 최고가를 기록했다.

2010년에 세상을 떠난 이름난 스위스 수집가 게오르게스 코스탈리츠Georges Kostalitz가 소장했다는 이력을 지닌 이 초상화는 갈라가 1982년에 죽을 때까지 간직했던 것이다. 1989년에 그녀의 딸인 세실 엘뤼아르가 경매에 내놓았을 때 210만 달러(한화 약 24억 원)에 낙찰되었는데, 당시로서는 기록적인 가격이었다.

빛의 제국 L'EMPIRE DES LUMIÈRES

르네 마그리트 René Magritte(1898~1967)

1952년, 캔버스에 유채, 100.1×80cm
경매일: 2002년 5월 7일
경매가: 12,659,500달러(한화 약 14,360,000,000원)

"〈빛의 제국〉에서 표현한 것은 내가 생각하고 있던 것들,
정확히 말하면 밤의 풍경과 대낮에 우리가 볼 수 있는 하늘이다.
풍경은 밤을 떠올리게 하고, 하늘은 낮을 떠올리게 한다.
밤과 낮을 동시에 떠올리는 것은 우리를 매혹하고 놀라게 하는 힘을 가지고 있는 것 같다.
나는 그 힘을 '시詩'라고 부른다.
이처럼 무엇인가를 떠올리게 하는 것에 시적인 힘이 있다고 내가 믿는 것은,
무엇보다도 밤과 낮 중에서 어느 것을 더 좋아하는 법이 없이 그 두 가지에 항상 똑같이
큰 흥미를 가지고 있기 때문이다. 밤과 낮에 대한 나의 개인적인 감정은 감탄과 놀라움이다."

— 르네 마그리트, 편지(1956년 4월 말)

벨기에의 초현실주의 그룹의 수장인 마그리트는 짓궂게도 현실에 대한 인식에 혼란을 주기 위해 우리의 눈을 가지고 장난하기를 좋아한다. 이 화가의 주요 작품인 〈빛의 제국〉 연작은 낮/밤의 이중성에 관한 성찰이다. 고요하고 황량한 밤거리의 가로등과 어둠이 대낮의 푸른 하늘에 접해 있다. 마그리트의 섬세하고 매끄러운 선이 만들어 내는 혼란스러움과 강렬한 신비로움이 캔버스를 뒤덮는다. 마침내 감상자는 함정에 빠지게 된다. 마그리트는 마법의 붓질로 소재들을 변형하여 이미지의 전복을 꾀하고, 자신의 그림에 불안하고 낯설고 시적인 분위기를 부여한다. 현실의 삶과 숨어 있는 삶 사이에서 밤과 낮이 공존하는 프로이트적인 그림. 그 안에서 우리의 잠재의식이 깨어난다.

1949~1964년에 마그리트는 17점의 〈빛의 제국〉 연작을 완성했다. 그중 하나인 이 그림은 1950년에 도미니크Dominique와 존 드 메닐John de Menil 부부가 마그리트에게 주문했던 것이다. 그들은 이 그림을 뉴욕 현대미술관(모마MoMA)에 기증했다.

걸어가는 사람 I L'HOMME QUI MARCHE I

알베르토 자코메티 Alberto Giacometti(1901~1966)

1960년, 청동, 높이 182.9cm
경매일: 2010년 2월 3일
경매가: 104,327,000달러(한화 약 118,338,000,000원)

"조각은 허공에 세워진다."

— 알베르토 자코메티

고독, 혼란, 모든 의사소통을 불가능하게 만드는 공간 안에 갇혀, 결국 죽음에 속할 수밖에 없는 것이 삶에 존재하는 수수께끼, 이 숙명……. 〈걸어가는 사람〉은 이런 인간 조건의 무거운 짐을 지고 있다. 그는 어디로 가고 있는 것일까? 그에게 목표 지점이 있기는 할까? 그는 '실존의 부조리'라는 고통 앞에 굴복하고 허공에 침식당해 연약한 구조로 빚어진 채, 여기 이곳, 이 세상에 던져진 것처럼 보인다. 그가 원하지도 않았고, 그를 기다리지도 않았던 세상에.

하지만 이 가느다란 실루엣은 그 발걸음의 힘, 발자국마다 전진하게 하는 힘으로 인해 위대해진다. 무슨 일이 있어도 감옥에서 나가기 위해, 감옥의 벽을 무너뜨리기 위해 계속 앞으로 나아가게 해 주는 힘이다. 그의 허기지고 고집스러운 위대함, 구부러지기는 해도 절대로 부러지지 않는 위대함……. 그것은 결코 포기하지 않고 두 눈을 부릅뜬 채 심연을 응시하는 인간의 위대함이다.

1960년에 자코메티가 자신의 예술과 언어를 완전히 자유롭게 구사하게 되었을 때 완성했던 이 조각은 그의 아이콘인 동시에, 20세기 미술의 상징이다. 따라서 이 조각이 경매에서 믿기지 않을 정도로 치열한 경쟁을 불러온 데에는 그럴 만한 이유가 있었던 것이다. 그러나 이 작품의 가격이 예상가의 4배가 넘는 액수에 달하자, 미술계와 대중매체는 구매자에 대한 호기심으로 들끓었다. 똑같은 작품이 9점이나 되는 이 조각을 가지기 위해 그처럼 비싼 가격을 지불한 자는 대체 누구일까? 미술에 대한 사랑만큼이나 자존심도 만만치 않은 2명의 러시아 재력가들 사이에서 벌어진 전투가 이처럼 과장된 결과를 가져오지 않았을까? 대다수의 생각이 그랬다. 그리고 그 주인공들로는 베이컨의 〈삼면화〉(206~207쪽 참조)를 구매한 로만 아브라모비치Roman Abramovitch와, 피카소가 그린 도라 마르의 초상(164~165쪽 참조)을 구매한 보리스 이바니시빌리, 이 두 사람의 이름이 제일 먼저 거론되었다. 물론 이 신흥 수집가들과 그들의 유치한 싸움을 공개적으로 조롱하는 자들도 있었다.

그러나 모두의 예상은 빗나갔다. 조각 분야의 역사적인 걸작으로 꼽히는 이 특별한 청동상을 구매한 고객은 매우 부유한 은행가 에드먼드 새프러Edmond Safra의 미망인이자 신중한 수집가로 이름난 릴리 새프러Lily Safra였다. 수많은 조롱 섞인 비판과 공론들을 향해 가혹한 반증을 가한 셈이다. 다른 9점의 〈걸어가는 사람〉들은 피츠버그와 버펄로에 있는 미술관들과, 마그 재단 미술관Fondation Maeght 등을 장식하고 있다.

현대
미술

어린 카우보이 THE LITTLE COWBOY

니콜라이 페친 Nicolai Fechin(1881~1955)

1940년, 캔버스에 유채, 75.9×51.1cm
경매일: 2010년 12월 2일
경매가: 10,855,600달러(한화 약 12,314,000,000원)

니콜라이 페친은 미국 역사의 중요한 시기를 그림으로 구체화한 화가다. 그는 용감한 이주민들이 신세계를 꿈꾸며 대양과 사막을 건너와서 개척한 신생 국가의 로맨틱한 신화를 상징화했다.

그는 상트 페테르부르크의 왕립 아카데미에서 미술 교육을 받고 1923년에 미국으로 이민 왔다. 그가 가진 초상화가의 명성은 이미 미국까지 알려져 있던 터였다. 결핵 환자였던 그는 뉴 멕시코로 떠났고, 그곳에서 미국 서부 지역의 매력에 완전히 빠져 버렸다.

페친은 특히 아이들을 모델로 한 초상화에서 탁월한 감동을 주는 화가다. 〈어린 카우보이〉는 고독한 몽상에 곧잘 매혹당하곤 하던 우리 어린 시절의 세계를 섬세하게 표현하고 있다. 상자 위에 앉아서 고삐를 손에 쥐고 있는 2세대의 개척자……. 어린 미국 소년은 자신을 둘러싸고 있는 세계(1940년에 그려진 그림이다)에 대한 두려움에서 눈을 돌려 거대한 평원, 가혹한 황야, 그리고 '아메리카'라는 거대한 대륙이 제시하는 무한한 가능성을 응시하고 있다.

이 작품의 놀라운 여정은 새롭게 떠오르는 수집가들, 특히 러시아인들의 무게를 느끼게 한다. 미국인으로 귀화한 니콜라이 페친은 미국에서는 '거친 서부'의 화가로 여겨진다. 〈어린 카우보이〉는 2010년 5월에 뉴욕에서 처음 경매에 나와, 예상가의 3배인 63만 2천 달러(한화 약 7억 1천만 원)에 낙찰되었다. 이때 러시아 화상이 구매한 이 그림은 몇 달 후 곧바로 런던에서 열린 경매에 나왔다. 러시아 미술품만 독점적으로 취급하는 경매였다. 예상가는 50만 파운드(78만 달러, 한화 약 8억 8천만 원)였으나, 실제 낙찰가는 무려 13배 이상 뛴 가격이었다! 부유한 수집가 2명이 터무니없이 욕심을 냈던 것이다.

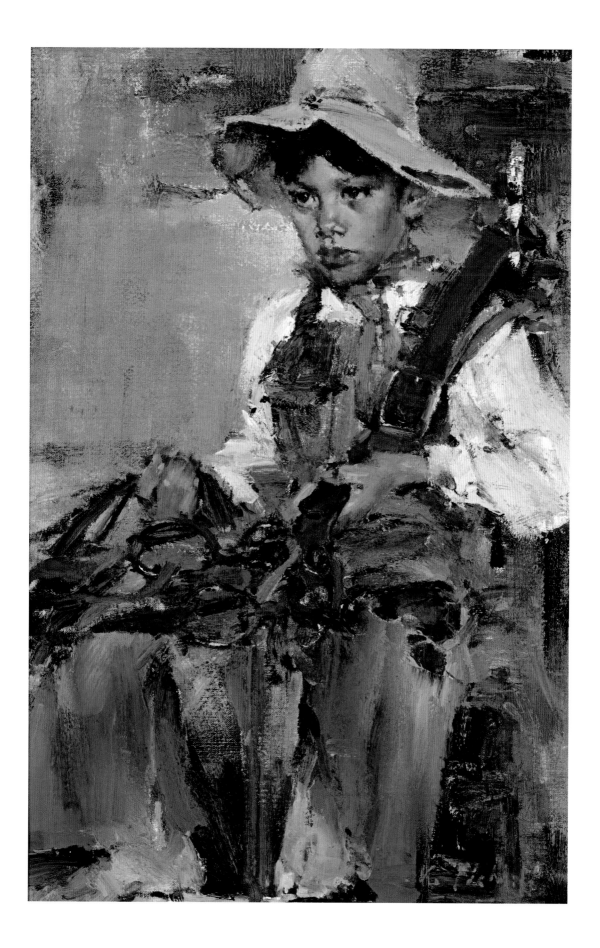

집을 떠나며 BREAKING HOME TIES

노먼 록웰 Norman Rockwell(1894~1978)

1954년, 캔버스에 유채와 매그나magna와 흑연, 111.8×111.8cm
경매일: 2006년 11월 29일
경매가: 15,416,000달러(한화 약 17,486,000,000원)

화가이자 삽화가인 노먼 록웰. 그는 잡지 표지, 특히『새터데이 이브닝 포스트Saturday Evening Post』의 표지 그림으로 유명하다. 부드럽고 유머가 넘치는 그의 그림들은 전쟁 이후의 미국, 즉 자신들의 가치와 삶의 방식이 영원함을 여전히 믿고 싶어 하는 미국에 꼭 어울리는 이미지를 보여 주고는 했다.

이 그림에서는 극심한 불경기를 겪은 세대로서 체념하고 억눌리고 노동에 지친 뉴 멕시코 농부인 아버지가, 새내기 대학생이 되어 도시로 떠나려는 아들과 함께 기차를 기다리고 있는 중이다. 존 스타인벡John Steinbeck의 소설에서 금방 튀어나온 듯 고단한 삶에 찌든 중년 남자와, 부푼 가슴으로 새로운 삶을 꿈꾸는 활기찬 젊은이의 대조가 인상적이면서도 감동적이다. 한 사람은 자신이 일생 동안 파 왔던 땅을 내려다보고 있고, 다른 한 사람은 넓은 곳, 틀림없이 빛날 것이라고 믿는 미래를 향해 시선이 들려 있다. 이처럼 매우 도식적이고 낙관적인 현실 묘사는 그 세대의 미국인들에게 깊은 흔적을 새겼다. 록웰의 재능은 어떤 상황을 하나의 장면에 매우 분명하고 서술적으로 축약시킬 수 있는 능력에 있었다. 그의 그림을 보고 있으면 이야기 전체가 눈앞에서 그대로 전개되는 듯하다. 또한 인물들은 생생하게 살아 있을 뿐 아니라 몹시 친근하기까지 하다.

이 그림에 얽힌 배경 역시 인상적이다. 화가의 친구이자 삽화가였던 돈 트랙트Don Trachte가 이 그림을 1960년에 900달러(한화 약 100만 원)를 주고 록웰에게서 샀다. 그는 이혼할 때 자신이 소장하고 있던 그림들을 전 부인과 분배했다. 그런데! 돈 트랙트가 사망한 뒤에, 그의 가족은 그가 소장한 그림들의 진품이 보관되어 있는 비밀 장소를 발견했다. 돈 트랙트는 아내에게 줄 작품들을 모두 복제한 뒤에, 진품을 숨겨 두고 복제화를 주었던 것이다! 따라서 그때까지 〈집을 떠나며〉의 복제화가 매사추세츠 스톡브리지에 있는 노먼 록웰 미술관에서 가장 눈에 잘 띄는 곳에 자랑스럽게 걸려 있었던 셈이다. 이 전설적인 그림은 미국인들의 미술 시장에 나와 예상가의 4배나 되는 가격에 팔렸다.

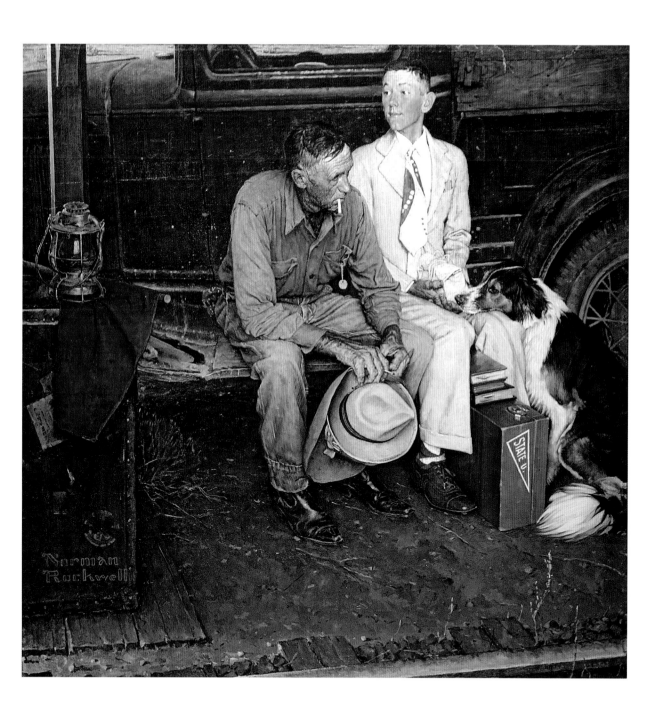

호텔 창문 HOTEL WINDOW

에드워드 호퍼 Edward Hopper(1882~1967)

1955년, 캔버스에 유채, 101.6×139.7cm
경매일: 2006년 11월 29일
경매가: 26,896,000달러(한화 약 30,508,000,000원)

에드워드 호퍼는 정적에 싸인 비극적인 미국을 보여 준 화가다. 그의 그림에는 내적 긴장감이 감돌고, 감동적인 표현이 전혀 없는 외적인 객관성만 있을 뿐이다. 미국적인 일상생활의 장면들을 보여 주는 그림 속 인물들은 초월적인 세상에 사는 유리창 뒤의 포로들처럼 보인다. 호퍼의 그림을 보고 있노라면, 마치 누군가가 소리를 꺼 놓은 텔레비전의 정지된 장면을 들여다보고 있는 것 같다. 그림 위로 흐르는 정적, 연극적인 공간을 구축하는 차가운 불빛의 효과, 무심한 듯한 사람들의 동작이 가진 외면적인 단순함은 페르메이르의 미술을 상기시킨다.

호퍼는 1910년에 프랑스를 여행할 때, 당시 주류이던 입체주의의 충고도 받아들이지 않고 날카로운 색감으로 유럽을 휩쓸던 야수주의의 조언에도 귀를 기울이지 않았다. 그는 오직 마네와 시냐크와 드가의 그림만 주시했다. 특히 드가에게서는 흔들리는 원근법, 즉 카메라처럼 보는 원근법을 배웠다. 이 원근법으로 인해 호퍼의 모든 작품은 현장 보도 사진 같은 느낌을 준다.

그림 속에는 우아하고 쓸쓸하면서도 마음이 정착되지 않은 듯 보이는 여인이 홀로 호텔 방에 앉아 있다. 신비한 빛의 근원에서 떨어져 앉은 그녀는 넘어갈 수 없는 창문을 통해 쌀쌀함을 느끼면서, 자신의 삶이 겪고 있는 황량하고도 어두운 밤을 응시하고 있다.

루가노에 있는 티센보르네미사Thyssen-Bornemisza 컬렉션의 하나였던 이 그림은 뉴욕 화상 앤드류 크리스포Andrew Crispo의 손에 있다가 1987년에 미국 언론계의 재벌인 말콤 포브스Malcom Forbes에게 팔렸다. 그때의 가격은 130만 달러(한화 약 14억 7천만 원)였다. 그 후 1999년에 수집가로도 유명한 배우 스티브 마틴Steve Martin이 새 주인으로 나섰고, 그로부터 몇 년 후인 2006년에 다시 경매에 나왔다.

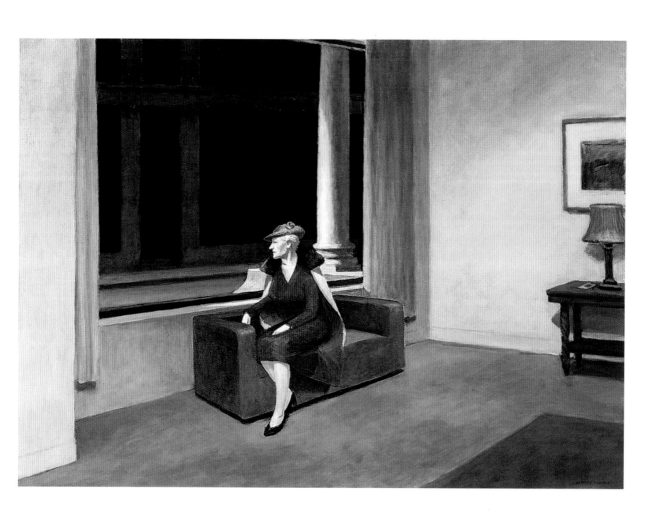

1947-R-NO.1

클리포드 스틸 Clyfford Still(1904~1980)

1947년, 캔버스에 유채, 175.3×165.1cm
경매일: 2006년 11월 15일
경매가: 21,296,000달러(한화 약 24,156,000,000원)

"나는 한 번도 색깔이 그저 색깔이기를 바라지 않았다.
질감이 그저 질감이기를 바란 적도 없고,
이미지가 형태로 되기를 바란 적도 없었다.
모든 것이 살아 있는 정신 안에서 하나로 합쳐지기를 원했다."

─ 클리포드 스틸

색채의 화가인 클리포드 스틸은 추상에서 리듬감과 조화를 추구하는 데 집중했다. 미국 표현주의로 분류되는 회화 운동인 색면파에 속하는 스틸은 역동적인 제스처로 작품을 만드는 폴록과는 달리, 로스코처럼 색상의 대비나 균형, 혹은 그 역학 관계를 통해 작품을 만들었다.

추상은 스틸로 하여금 스스로 '정신적 외상의 시대'라고 불렀던 것에서 빠져나올 수 있게 해 주었다. 그의 말을 들어 보자. "나는 내 시대에 대해 그리는 것에는 관심이 없다. 한 인간의 시대는 그를 제한할 뿐, 진실로 그를 자유롭게 하지 못한다. 우리 시대는 인식의 시대요, 메커니즘의 시대이며 권력과 죽음의 시대다. 나는 이 거대한 거인의 오만함을 어떤 시각적 형상으로 칭찬할 수 있는지 알지 못한다." 그는 추상을 통해서 자신의 그림을, 세상과 시간에 더 이상 묶이지 않는 정신적이고 보편적인 차원으로 개성 있게 승화시켰다.

그의 이러한 미술적인 추구는 1947년에 그려진 웅장한 걸작 〈1947-R-NO. 1〉을 통해 성숙해진다. 1950년에 그의 친구이자 화가요, 수집가였던 알폰소 오소리오Alfonso Ossorio가 이 그림에 매료되어 구매했다.

스틸은 생전에 그림을 150점 팔았는데, 2006년에 〈1947-R-NO. 1〉이 경매에 나왔을 때 개인에게 소장된 스틸의 작품 수는 극히 적었다. 따라서 이 중요한 그림이 예상가보다 4배나 높은 가격에 팔린 것은 그리 놀랄 일이 아니다.

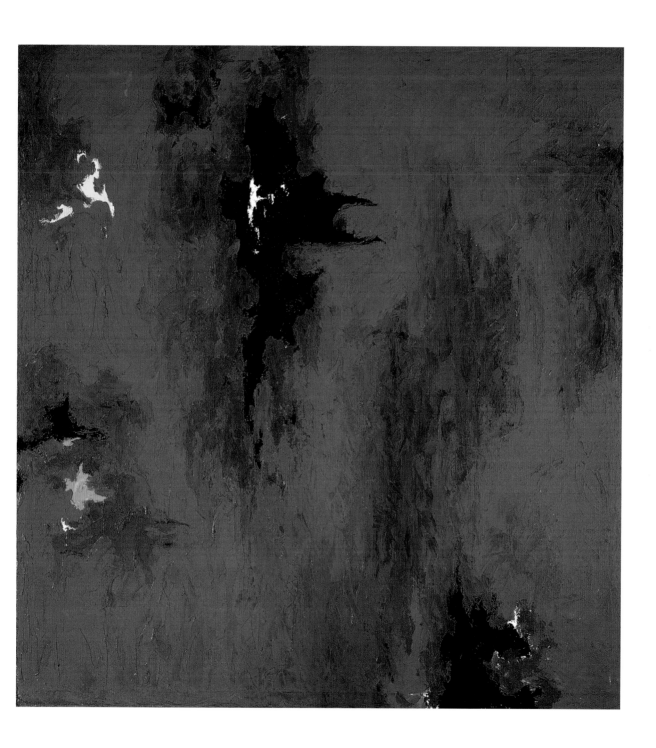

NO. 12, 1949 NUMBER 12, 1949

잭슨 폴록 Jackson Pollock(1912~1956)

1949년, 종이를 입힌 메이소나이트에 유채, 78.8×57.1cm
경매일: 2004년 5월 11일
경매가: 11,650,000달러(한화 약 13,215,000,000원)

가난 때문에 석공으로 일하기도 했고, 알코올 중독에 시달리기도 했으며, 샤먼적인 혼수상태를 경험하기도 했던 폴록. 천연 염료를 써서 땅바닥에 주술적인 그림을 그리는 아메리칸 인디언처럼, 폴록은 붓이니 솔, 이젤 같은 전통적인 화구를 포기하고 그림 속으로 들어가 오직 자신의 몸놀림과 색채 사이의 대화만을 보존하고자 했다. 비평가들이 추상표현주의 혹은 '액션 페인팅 Action Painting'이라고 이름 붙인 회화 방식의 선구자가 된 그는 '드리핑 dripping' 기법(캔버스에 물감을 칠하지 않고 뿌리거나 붓는 방법 – 옮긴이 주)을 통해 그림이 캔버스 위에서 스스로 존재하도록 길을 열었다.

그의 그림은 내면을 비추는 거울이기는 하지만, 초현실주의자들이 소중히 여겼던 '사건'과 '우연'의 개념을 따르지는 않는다. 그래서 이슬람교의 수도승처럼 신들린 상태 혹은 최면 상태에 들어가도, 그는 숙달된 기법을 추구한다. 그의 그림에서 뒤엉킨 형태들이 반영하고 있는 것은 내적인 세계, 명상의 돌 같은 영혼의 우주가 생성되는 원리다. 폴록은 새 질서를 만들기 위해 카오스를 모은다. 이처럼 우주를 창조한 신을 닮고자 하는 화가의 오만함은 그가 '아메리칸 인디언의 미술'과 '미술이 우주와 융합하는 관계'에 매혹되었음을 알려 준다. 폴록의 작품들은 그의 몸놀림이 역설적이게도 갖는 무의식적이면서도 완벽한 통제력을 보여 준다. "나는 우연한 사건을 이용하지 않는다. 왜냐하면 나는 우연한 사건을 부인하기 때문이다"라고 그는 말했다.

폴록은 위대한 미국 화가들 중에서도 최고의 화가다. 폴록 이전에는 파리와 뉴욕의 미술 무대는, 유럽에 남아 있거나 미국으로 망명한 유럽인들의 지배를 받아 왔다. 1949년에 『라이프』지는 다음과 같은 부제를 달았다. "폴록은 생존 화가들 가운데 가장 위대한가?"

〈NO. 12, 1949〉는 폴록의 이름을 대중에게 알린 베티 파슨스 갤러리 Betty Parsons Gallery의 전시회에서 첫선을 보인 뒤에, 이듬해인 1950년 베니스 비엔날레에서 미국관에 들어갈 작품으로 뽑혔다. 뉴욕 현대미술관이 경매에 내놓았던 이 '종이 위의 작품'은 대형 유화가 1989년부터 보유해 온 최고가의 기록을 단번에 깨뜨렸다. 요절한 천재의 그림들이 얼마나 희귀품으로 여겨지고 있는지를 입증하는 가격이다.

2006년 11월에 폴록의 그림 〈NO. 5, 1948〉은 미술품으로서는 가장 큰 거래 대상이 되었다. 미국의 유명 수집가인 데이비드 게펜 David Geffen이 〈NO. 5, 1948〉을 멕시코의 재력가 다비드 마르티네스 David Martinez에게 팔았는데, 그 가격이 무려 1억 4천만 달러(한화 약 1천588억 원)였다. 폴록이 세계에서 가장 비싼 화가가 된 것이다.

화이트 센터 WHITE CENTER

마크 로스코 Mark Rothko(1903~1970)

1950년, 캔버스에 유채, 205.7×141cm
경매일: 2007년 5월 15일
경매가: 72,840,000달러(한화 약 82,622,000,000원)

"우리에게는 예술이 있다. 우리가 진실 때문에 몰락하지 않도록."

― 프리드리히 니체

1950년은 마크 로스코에게 전환점이 된 해다. 추상표현주의에서 멀어지면서 자신이 추구하던 것을 더욱 심화시키고, 자신만의 회화적 언어를 확립했기 때문이다. 그는 윤곽이 뚜렷하지 않은 단색조의 색면이 떠 있는 듯한 느낌을 주는 〈화이트 센터〉로 예술 세계의 정점에 이르렀다. 로스코는 색채를 입힌 평면을 통해, 정신적이고 형이상학적인 경험으로 우리를 초대한다. 클레멘트 그린버그의 표현을 빌리자면 '색면 회화Colorfield Painting'다. 이 화가의 조숙한 작품들은 긍정적이고 매혹적이고 황홀한 에너지를 보여 주면서, 생생한 색채들의 목록을 펼쳐 놓는다.

니체, 특히 『비극의 탄생』에서 매우 큰 영향을 받은 로스코의 그림들은 영성에 대한 우리의 갈증을 해소해 주는 샘처럼 다가온다. 그것은 우리를 신과 우주와 연결시켜 주던 신화들을 빼앗긴 채, 이성이라는 유리 궁전의 매서운 추위 속에 갇혀 버린 현대인의 막막한 공허감을 채워 주는 경험이다. 로스코는 우리로 하여금 "어린아이가 놀 때 보여 주는 진지함을 되찾도록"(니체) 도와준다.

로스코는 동시대인들의 미적 논쟁의 장에서 언제나 멀찌감치 떨어져 있었다. 그러나 그 덕분에 워홀이나 바스키아처럼 신화로 복귀하거나 공허한 시장 만능주의에 상처를 내는 예술에 미리 대비할 수 있었다.

데이비드David와 페기 록펠러Peggy Rockefeller 부부는 1만 달러(한화 약 1천100만 원)의 가격으로 샀던 이 작품을 1960년에 경매에 내놓았고, 카타르의 국왕인 하마드 빈 칼리파 알 타니Hamad bin Khalifa Al Thani와 그의 아내가 이를 구매했다. 눈길을 끌었던 이 경매는 최근 아시아와 러시아에서 나타난 재벌들과 페르시아 만 국가의 수집가들이 새롭게 부상하여 성장하고 있음을 입증하는 자리였다.

걸인의 환희 BEGGAR'S JOYS

필립 거스턴 Philip Guston(1913~1980)

1954~1955년, 캔버스에 유채, 180.6×173cm
경매일: 2008년 11월 11일
경매가: 10,162,500달러(한화 약 11,527,000,000원)

"내가 경험한 감정은 '오, 하나님, 이것이 정녕 내가 만든 것입니까?' 하는 것과 닮았습니다.
그것이 나의 거의 유일한 심사 기준이지요.
'나야? 정말 내가 한 거야?'라고 말할 때의 떨림과 두려움."

— 필립 거스턴, 미네소타 대학교 모리스 캠퍼스에서 1978년에 열린 컨퍼런스,
『필립 거스턴, 회화Philip Guston, Peintures』(퐁피두 센터, 2000)

필립 거스턴은 자유롭고 폭넓은 화가다. 그의 작품들은 계속해서 급격한 변화를 겪었다.

그는 젊었을 때 인디언의 상형문자 같은 미술에 흥미를 느꼈다. 그의 그림이 첫 전환점을 맞은 것은 위대한 잭슨 폴록과의 만남을 통해서였다. 1938년부터는 오로지 색채와 질감으로만 작업하면서 그림이 추상화로 변했다. 그러다 1950년대에 들어와 명성을 누리기 시작했다. 주요한 미국 미술 전시회, 특히 1955년에 파리 국립 근대미술관에서 열린 《미국 미술 50년사》에 참여했으며, 1956년에는 뉴욕 현대미술관에서 있었던 《미국 화가 12인전》에도 참여했다.

그의 경력이 세계에 알려졌을 즈음인 1968년, 거스턴은 이번에는 추상 미술에서 돌아서서 구상 미술에 전념한다. 이 결정은 그가 미국 추상화의 거물들인 잭슨 폴록, 윌렘 드 쿠닝, 바넷 뉴먼Barnett Newman, 마크 로스코와 함께하던 뉴욕 화파와의 결별을 인정하는 것이었다.

거스턴은 뒤늦게 추구한 구상화로 더 유명한 화가이기에, 1955년경에 그린 이 추상화가 기록적인 가격을 받았다는 것은 전혀 기대하지 못한 놀라운 결과였다. 아주 드문 일이기는 하지만, 이 작품은 2008년 말에 그림 시장이 호황을 누리고 있는 상황에서 분명히 과대평가되었다. 이전까지 그의 작품이 누렸던 최고 액수는, 이 그림에 버금가는 작품이 2005년에 받았던 750만 달러(한화 약 85억 원)였다. 1996년에는 150만 달러(한화 약 17억 원)에 팔린 이 그림이 2008년에는 예상가 1천500만 달러(한화 약 170억 원)에, 보증금 1천800만 달러(한화 약 204억 원)로 책정되었다. 하지만 실제로는 예상가를 훨씬 밑도는 가격에 낙찰되었다.

아크로메 ACHROME

피에로 만초니 Piero Manzoni(1933~1963)

1958년, 접은 캔버스에 유채, 113.5×144.5cm
경매일: 2008년 5월 14일
경매가: 10,121,000달러(한화 약 11,480,000,000원)

피에로 만초니는 이미 박제가 되어 버린 사실주의와 추상표현주의에서 예술적 모험이라는 뼈대를 취하여 '자기도취적인 횡설수설' 혹은 '모방의 객관화'를 추구했다. 그는 미술을 자유의 장, 궁극적인 시적 경험의 장소로 생각했다. 그리고 세상의 단계적 추이, 변화의 과정에서 물질성을 탐험했다. 〈예술가의 똥〉이라는 제목으로 자신의 배설물이 담긴 그 유명한 30그램짜리 깡통을 세계에 알린 만초니. 그는 루초 폰타나가 구멍을 뚫거나 찢어서 보여 준 관능성에 대해 〈아크로메〉(아크로메는 무색無色을 뜻한다 – 옮긴이 주) 연작으로 응한다. 이 작품은 고령토를 재발견하여 자율적 형태를 만들어 낸 것으로, 그 존재의 단순성 외에는 다른 어떤 것도 의미하지 않는다.

만초니의 모든 예술은 신체와 물질성, 존재, 세상의 존재, 화가의 존재에 대한 탐구를 중심으로 하여 서로 유기적으로 연결된다. 우리 눈앞에 굳어 있는 이 〈아크로메〉 연작은 다양한 재료들로 더욱 풍성해진다. 처음에는 고령토로 만들어졌지만, 이어서 다른 요소들(조약돌, 짚, 다양한 사물과 재료들)까지 통합시키고, 집어삼켜 가며 살이 찌는 것이다. 우리 육체가 그렇듯이 말이다. "아무 할 말이 없다. 다만 존재할 뿐이다. 다만 살아갈 뿐이다"라고 만초니는 말했다. 그렇게 그의 작품들은 아주 단순하며, 그저 존재하는 표면에 지나지 않는다. 작품들의 아름다움은 그것들이 강요하는 침묵 안에 머물러 있다. 정확히 말하자면, 그 작품들은 아무런 말도 하지 않고 아무것도 반사하지 않는다. 마치 이브 클랭이 우주적인 영성에 대해 너무나 인간적인 응답을 보낸 것처럼……. 이브 클랭이 공간을 탐험한다면, 만초니는 육지에 닻을 내린다. 원시적인 점토의 불순물 속에.

194~195쪽에 소개된 이브 클랭의 모노크롬 회화 〈모노골드 9〉와 마찬가지로, 이 〈아크로메〉도 클랭의 열렬한 숭배자이자 유명한 비평가 파울 벰버Paul Wember가 헬가Helga와 발터 라우프스Walter Lauffs 부부를 위해 구성한 컬렉션에 포함되어 있던 것이다. 1958년에 완성된 초기 〈아크로메〉 연작 중 하나로서, 미니멀 아트와 아르테 포베라Arte Povera를 예고하는 25세 젊은 화가의 급진적인 이상을 상징한다.

공간 개념: 신의 종말 CONCETTO SPAZIALE. LA FINE DI DIO

루초 폰타나 Lucio Fontana(1899~1968)

1963년, 캔버스에 수채, 유채, 금속, 178.1×122.9cm
경매일: 2008년 2월 27일
경매가: 20,051,466달러(한화 약 22,778,000,000원)

"인간이 끝나는 그곳에서도 무한은 계속된다."

— 루초 폰타나

'공간의 정복'이라는 목표에서 이브 클랭의 '우주인 동료'인 루초 폰타나. 그는 표현주의 조각가로 데뷔한 뒤에, 1946년에 공간주의의 개념을 세운 '백색 선언문Manifesto Blanco'을 작성했다. 시간과 공간을 통일시키킬 수 있는 새로운 표현 방식을 발전시키기 위해 미술에서 알려진 형태들로 작업하는 것을 포기하기로 결심한 것이다.

말레비치부터 폴록에 이르는 추상 화가들은 캔버스를 '세상을 향한 창문'에서 벗어나서 그 자체가 하나의 오브제가 되도록 만들기 위해서는 캔버스 표면을 재소유하고 정복해야 한다고 주장한다. 스스로를 기준으로 삼는 회화적 언어의 장소를 주장하는 것이다. 여기서 폰타나는 감히 최후의 위반을 하고 만다. 캔버스를 찢고 구멍 냄으로써 무한한 우주, 측량할 길 없는 우주를 향해 열린 새로운 공간성에 대한 시각을 제공한 것이다. 찢고 뚫고 상처를 내는 것은 공간을 부정하는 것이 아니다. 반대로 우리에게 또 하나의 다른 차원을 보게 한다. 클랭의 그림들처럼 폰타나의 그림들도 단색이 되고, 뚫고 찢는 행위의 매체가 되어 간다. 그 행위는 겉보기에는 파괴 행위 같지만, 실은 새로운 것을 탄생시키는 창조 행위다. 마음을 사로잡을 정도로 매력적인 동시에 두려움을 주는 어둠의

입구인 공간, 우리가 떨어져 나온 원초적 자궁을 상기시켜 주는 그 무한하고 컴컴한 공간의 침묵을 통해서, 갈라진 틈, 찢어진 구멍은 우리를 다시 융합의 상태로 되돌아가게 해 준다.

〈신의 종말〉 연작은 화가가 작업해 온 과정의 종착점을 보여 준다. 금빛으로 칠한 타원형 캔버스는 우주, 최초의 알, 원초적 자궁을 상징한다. 학대를 받아 구멍이 숭숭 뚫린 캔버스는 운석들의 폭격을 받은 행성처럼 보이며, 생명과 카오스가 결코 분리될 수 없다는 사실을 상기시켜 준다. "춤추는 별을 낳기 위해서는 우리 자신 안에 아직은 카오스를 간직해야 한다." 신의 죽음을 이야기한 사상가 니체가 했던 예언이다.

폰타나가 유일하게 금으로 그린 두 작품 중 하나인 이 걸작은 전혀 다른 차원의 캔버스이자, 미술의 이상을 요약하고 있다. 또한 이브 클랭의 단색화와 마찬가지로, 예술과 과학이 만나는 새로운 길을 열어 준다.

이후로 과학자들이 우주를 이해하기 위한 연구에서 발견한 것은 시공간 안의 구멍들이다. "예술가들은 과학자들의 행위를 앞서서 행하고, 과학자들의 몸짓은 언제나 예술가들의 행위를 유발한다"고 폰타나는 확언한다.

모노골드 9 MG 9

이브 클랭 Yves Klein(1928~1962)

1962년경, 패널에 금박, 146×114cm
경매일: 2008년 5월 14일
경매가: 23,561,000달러(한화 약 26,765,000,000원)

신사실주의자들Nouveaux Réalistes이 각자 자기 방식대로 실제의 일부를 자기 것으로 만들고 있을 때, 이브 클랭은 색채를 소유함으로써 현실 전체를 다스리는 자가 되고 싶어 했다. 그는 기본 삼원색인 파랑, 빨강, 노랑에다 파랑(정신), 핑크(생명), 금빛(절대)의 상징적인 세 요소를 대응시켰다. 불꽃 속에서 통합을 이루는 색깔들이다. 불꽃은 클랭의 모든 작품이 향하고 있는 순수한 에너지다. 그의 단색화는 신사실주의가 거부하는 상상의 영역으로 도피하는 정도(이것이 다른 추상 작업들이 추구하는 것이다)를 넘어서서, '색채에 의한 에너지 양'을 통해 우주 생성 이론을 제시한다. 동료들의 방식에 대한 상징적인 대위법이라 할 수 있다. 문학에서 랭보가 그랬듯이, 클랭 또한 별똥별이다. 미술 세계에 영원한 흔적을 남김으로써 그곳에 변화를 가져오기 때문이다. 그의 단색화, 부조, 인체의 흔적은 세상에 대한 새로운 시각을 우리에게 보여 준다. 그리고 나서 그는 허공으로 뛰어내린다, 그토록 젊은 나이에…….

1959년부터 클랭은 비물질적인 것에 대한 탐구를 더 밀고 나갔다. 고객에게 〈비물질적인 회화의 감수성의 구역Zones de sensibilité picturale immatérielle〉의 한 구역을 팔고, 그 대가로 "일정량의 순금 20그램을 받았음"이라고 쓰인 영수증을 발급했다. 그리고 받은 금의 절반을 센 강에 던지는 퍼포먼스를 벌였다. 금의 절반은 강물에 던져

지고, 반은 화가에게 돌아간 것이다. 놀라운 작품 〈모노골드Monogold〉 연작에는 예언자적인 예술가 클랭이 추구해 오던 것이 종합적으로 나타나 있다. 그는 우리가 공간과 비물질의 문턱 속으로 들어왔음을 알려 주는 프로메테우스적인 예술가인 게 분명하다. 1959~1962년에 만들어진 〈모노골드〉 연작은 클랭이 집중적이고 경이적인 활동을 하던 시기와 맞물린다. 그중 초기 작품들은 1960년 2월부터 파리의 장식미술관Musée des Arts décoratifs에서 열린 《앙타고니슴Antagonismes》 전시회에 모습을 드러냈다. 1961년 1월 14일에는 크레펠트Krefeld에 있는 하우스 랑게 미술관Museum Haus Lange에서 파울 벰버의 주관으로 전시회가 열렸다.

헬가와 발터 라우프스 부부에게 〈모노골드 9〉를 그들의 훌륭한 컬렉션에 추가하도록 조언한 자가 바로 벰버 박사였다. 그리고 이 작품을 포함하여, 헬가와 발터 라우프스 컬렉션이 전시되었던 장소는 크레펠트에 있는 미술관이었다. 이 금빛 단색화의 희소성과 중요성, 그리고 완벽한 이력은 화상 필리프 세갈로Philippe Ségalot가 자신의 고객을 위해 이 작품을 그토록 비싼 가격에 구매했던 이유를 설명해 준다. 그 고객은 아마도 프랑스인일 것으로 짐작된다. 이브 클랭은 살아 있었다면, 세계적인 위대한 미술가들의 작품과 맞먹는 가격을 받을 수 있는 유일한 생존 프랑스 화가였을 것이다.

깃발 FLAG

재스퍼 존스 Jasper Johns(1930~)

1960~1966년, 캔버스에 밀랍과 풀칠, 44.4×67.8cm
경매일: 2010년 5월 11일
경매가: 28,642,500달러(한화 약 32,538,000,000원)

1954년에 재스퍼 존스는 이전까지의 작품을 전부 파괴하고, 자신의 미술에 새로운 가치를 부여하기로 결단한다. 그리고 당시에 뉴욕의 미술 무대를 지배하고 있던 추상표현주의와 거리를 두기 시작한다.

두꺼운 질감과 반투명 효과를 내는 뜨거운 밀랍에 안료를 섞은 천연 매체를 사용한 연작들은 일상적이고 친숙한 오브제, 쉽게 알아볼 수 있는 형태를 주제로 삼았다. 존스는 1954~1955년에 첫 〈깃발〉을 완성했는데, 오늘날 그 작품은 뉴욕 현대미술관에서 볼 수 있다.

그의 작품은 익히 알려진 이미지, 곧 그 자체로 고유한 의미를 가지는 오브제-그림에서 뒤로 한 발 물러서서, '그리는 행위'에 관해 던지는 질문이다. 그의 그림에서는 주제와 오브제 사이의 거리가 흡수되고 압축된다. 작품이 깃발로 물질화된 것이다.

존스는 '오브제-주제'에 대한, 그리고 '신화가 되어 버린 일상'에 대한 관심이 많았는데, 이것이 그를 팝 아트 Pop Art의 선구자로 만들었다. 하지만 그의 작품은 훨씬 더 복잡하고 풍요로워서, 그를 단순히 팝 아트의 아버지로만 요약할 수는 없다. 그는 형식을 추구하고 기본적인 형태를 변주하여 미니멀 아트, 개념 미술이라는 급진적이고도 매혹적인 모험까지 예고한 화가다.

워홀의 〈매릴린 Marilyn〉처럼, 존스의 〈깃발〉은 20세기 후반 미국 미술의 아이콘이 되는 작품들 중 하나다. 존스가 깃발이라는 오브제로 20여 점의 작품을 만들었음에도 불구하고, 이 작품들은 미술 시장에서 희소성을 갖는다. 옆의 작품은 성공한 소설가이자 시나리오 작가인 마이클 크라이튼 Michael Crichton이 구매한 것인데, 그는 재스퍼 존스 작품의 전문가로도 잘 알려져 있다. 그의 사후에 가족이 경매에 내놓았던 이 작품은 현재까지 누구인지 알려지지 않은 미국인 수집가가 사들였다.

정도의 차이는 있겠지만, 이 작품의 경매가는 최근에 거래된 그의 주요 작품들과 비교했을 때, 꽤 합리적으로 보인다. 뛰어난 작품인 〈잘못된 출발 False Start〉이 1988년 경매에서 1천700만 달러(한화 약 193억 원)에 팔렸다가, 2006년에 헤지 펀드인 시타델 투자 그룹 창업가인 앤 Anne과 케네스 그리핀 Kenneth Griffin 부부에게 8천만 달러(한화 약 909억 원)에 팔린 것과 비교하면 말이다.

오버드라이브 OVERDRIVE

로버트 라우셴버그 Robert Rauschenberg(1925~2008)

1962년, 캔버스에 유채, 실크스크린, 213.4×152.4cm
경매일: 2008년 5월 14일
경매가: 14,601,000달러(한화 약 16,587,000,000원)

로버트 라우셴버그는 기존의 미적 가치를 파괴한다는 의미에서, 윌렘 드 쿠닝의 그림을 모두 지운 뒤에 그 백지 상태의 캔버스에 〈지워진 드 쿠닝〉이라는 제목을 붙여 자신의 작품으로 내놓은 화가다. 이렇게 추상표현주의를 거부했던 그는 그 양식을 성큼 뛰어넘어, 재스퍼 존스처럼 뒤샹과 팝 아트, 개념 미술 사이를 잇는 다리가 된다. 분류할 수 없는 화가인 라우셴버그는 잡다한 오브제들에서 출발하여 자신의 작품을 만들어 갔다. 그는 '카오스'처럼 보이는 것에서 하나의 형태를 탄생시키고, 복잡한 조합의 시 속에서 하나의 사상이 구체적으로 드러나게 만드는 진정한 조물주다.

그는 뒤샹에게서 '재발견된 오브제의 가치'와 '반예술 anti-art'의 개념을 받아들였다. 〈컴바인 페인팅Combine Painting〉 연작은 라우셴버그의 초기 작품으로 1958년에 뉴욕에 있는 레오 카스텔리 갤러리Leo Castelli Gallery에서 전시되었다. 이 연작은 3차원성 안에서 토테미즘이나 샤머니즘에 가까운 방식에 따라 폐품이나 일용품 등 다양한 재료들을 모아 완성한 작품이다. 라우셴버그가 어떤 사조로도 분류되기를 거부하면서 '네오다다이스트neodadaist'라는 수식어를 기피했던 배경에는, 다다이즘의 레디메이드ready-made나 쿠르트 슈비터스Kurt Schwitters의 콜라주에서 영향을 받았던 게 분명하다. 그러나 그는 그런 것들을 뛰어넘어 한 세대의 미술가들에게 길을 열어 주었다.

1962년에 라우셴버그와 워홀은 동시에 실크스크린 기법을 발견한다. 워홀은 이미지들을 기계적으로 반복하여 오브제를 찬양함으로써 역설적으로 오브제에 대한 이교도식 숭배를 고발했다. 한편, 라우셴버그는 오브제라는 매체를 이용하여 이미지들을 세속 중첩시켰나. 라우셴버그는 다음과 같이 말했다. "하지만 나는 팝 아트와는 거의 관계가 없다. 내가 오브제에 접근하는 방법은 (중략) 완전히 다르기 때문이다. 또한 목표도 같지 않다. (중략) 팝 아티스트는 (중략) 오브제를 숭배한다. (중략) 내가 흥미를 갖는 것은 오브제를 변형시키는 것이다."

그는 〈오버드라이브〉에서 우리를 대도시의 혼돈 속에 빠뜨리며 우리의 귀청을 찢는 도시의 심포니를 보게 한다. 그는 "추상표현주의에서 아무것도 배우지 않으려고 주의하면서" 추상표현주의를 사랑했다고 언급했다.

그는 1964년 베니스 비엔날레에서 그랑 프리를 받음으로써 세계 무대를 주름잡는 미국의 지배권을 확실하게 증명했다. 유럽에서 제기한 문제들에 대한 반향이었던 추상표현주의는 유럽 출신의 예술가들이 이끌었다면(폴록만 예외적으로 미국인이었다), 재스퍼 존스, 앤디 워홀, 로버트 라우셴버그로 인해 미국은 예술적 창조의 장소인 동시에 주체가 되었다.

1963년에 팔렸던 이 작품은 라우셴버그의 작품 중에서 최고가에 올랐다. 그때부터 2008년까지 쭉 한 컬렉션에 있던 이 작품은 라우셴버그가 82세의 일기로 세상을 떠난 바로 다음날 경매에 나왔다.

그린 카 크래시(녹색의 불타는 자동차 I)
GREEN CAR CRASH(GREEN BURNING CAR I)

앤디 워홀 Andy Warhol(1928~1987)

1963년, 캔버스에 아크릴 물감, 실크스크린 잉크, 228.6×203.2cm
경매일: 2007년 5월 16일
경매가: 71,720,000달러(한화 약 81,474,000,000원)

"죽은 사람들에 대한 나의 연작은 둘로 나뉜다. 유명인으로 죽은 자들을 소재로 한 것과 무명인으로 죽은 자들을 소재로 한 것. (중략) 그렇다고 내가 이름 없이 죽은 자들에 대해 불쌍한 마음을 가지고 있다는 뜻은 아니다. 단지 모든 인간은 각자의 길을 갈 뿐이며, 이름 없는 자가 죽으면 아무도 신경 쓰지 않는다는 뜻이다."

— 앤디 워홀

1963년, 앤디 워홀은 매릴린 먼로, 엘비스 프레슬리, 리즈 테일러 등 유명 스타들의 초상화와 병행하여, 교통사고나 자살 등 변사를 담은 음화를 복제하여 '죽음' 연작을 만들었다. 한편에는 화려하고 피상적인 미국, 잡지 광택지 위의 행복, 정신을 빼앗긴 사회의 소비 열기가 있다. 다른 한편에는 스타들의 삶에 매혹되면서도 이웃의 죽음에는 무관심한 세상 속에서 우연히 덮쳐 오는 죽음과 폭력의 영속성이 있다. 미국의 눈부시고 인위적인 한쪽의 얼굴과 어둡고 위험하고 불안한 다른 한쪽의 얼굴. 이 〈죽음과 재난Death and Disaster〉 연작을 위해 워홀은 언론에 나타난 음화를 이용했다. 사건들 가운데는 때로 너무 잔혹해서 신문사들이 싣기를 거부한 장면들도 있는 법이다. 〈그린 카 크래시〉는 경찰에 쫓기던 리처드 J. 허버드라는 청년이 차로 전봇대를 들이받아 그 자리에서 죽고, 자동차는 시애틀의 한 도로 위에서 전복되어 있는 모습을 담고 있다. 희생자는 전봇대의 갈고리에 꿰뚫린 채로 불타고 있는 자동차 앞에서 죽어 있다.

분명 이 이미지 자체도 결코 잊을 수 없는 참혹한 모습이지만, 주변 무대가 이 불행을 더욱 강조하고 있다. 남자가 죽어 있는 장소는 미국의 전형적인 주택지의 조용한 거리다. 정갈하게 줄지어 있는 집들, 그 앞에 완벽하게 손질되어 있는 잔디밭, 여기에 한 남자가 주머니에 양손을 꽂은 채 지나간다. 그는 눈앞에 전개된 참혹한 장면 따위에는 관심이 전혀 없는 듯하다.

이 연작의 5점 가운데 가장 중요한 작품이라는 데 이론의 여지가 없는 〈그린 카 크래시〉는 유일하게 색깔을 입힌 작품이다. 스위스의 수집가가 소유하고 있던 이 작품은 경매장에서 잔혹한 전투를 부추겼다. 5명의 입찰자들이 1천700만 달러(한화 약 193억 원)에서 시작하여(이것은 워홀의 작품으로서는 이미 최고가였다) 3천500만 달러(한화 약 398억 원)가 될 때까지 불꽃 튀기는 경쟁을 벌였다. 그러다 마지막 경쟁에서 7천170만 달러(한화 약 803억 원)에 이르렀다. 소문에 의하면 홍콩의 부동산 재벌이자 수집가인 조지프 라우Joseph Lau가 구매했다고 했다. 그러나 조지프 라우가 그 사실을 부인했고, 몇 달 뒤에 신중하고도 능력 있는 그리스인 수집가 필리페 니아르코스Philippe Niarchos가 구매했음이 밝혀졌다.

오⋯⋯ 올라잇 OHHH... ALRIGHT...

로이 릭턴스타인 Roy Lichtenstein(1923~1997)

1964년, 캔버스에 매그나와 유채, 90.2×96.5cm
경매일: 2010년 11월 10일
경매가: 42,642,500달러(한화 약 48,442,000,000원)

"나의 의도는 예술 작품을 만드는 것이다. 하지만 나는 그 의도를 감추고 싶다."
― 로이 릭턴스타인

팝 아트 화가들은 이전 화가들이 보여 주었던 '내면의 시각'에서 고개를 돌려, 주변의 것들을 보여 주기 위해 세상을 탐구한다. 로이 릭턴스타인은 1963년에 "세계는 외부에 있다"고 썼다. 1960년대 초반부터 그들이 본 것은 주도권을 가진 미국, 곧 안정 속에 닻을 내리고 행복이나 소비와 관련된 성장 지수를 신뢰하며 살아가는 미국이다. 불꽃같은 붉은 머리의 젊은 여인, 그녀의 세계는 상투적이고 단순하다. 그녀의 표정에서 애인의 거짓말을 어쩔 수 없이 참아 내고 있음을 금방 짐작할 수 있다.

유혹하는 남자와 몽상적인 젊은 여인. 남성과 여성의 극히 단순한 원형적 차이와 절제된 에로티시즘 사이를 항해하는 값싼 인류. 릭턴스타인은 신문 속의 '연재 만화'에서 그것을 발견한다. 1961년부터 만화의 인물들에서 영감을 받게 된 그는 자신도 모르게 위홀이 초기에 추구하던 것과 만난다. 그는 벤데이 망점Ben-Day dots을 이용하고, 자신보다 먼저 몬드리안이 사용했던 삼원색을 선택하여, 정신을 완전히 빼앗긴 현실을 조롱하듯 보여 준다.

그의 작품이 최종적으로 통속적 로맨스의 이미지에 연결되어 있다고들 하지만, 사실 릭턴스타인이 그 주제를 사용한 것은 1961년에서 1965년까지 4년 동안뿐이었다. 이 사실이 바로 그의 그림들이 집단 무의식에 침투하는 힘을 가지고 있음을 증명해 준다. 또한 미술 시장에서 희소성을 가지는 이유도 설명해 준다.

이 작품은 라스베이거스의 카지노 왕인 스티브 윈이 뉴욕의 아쿠아벨라 갤러리Acquavella Galleries에서 구입했다. 그 전에는 배우이자 유명 수집가인 스티브 마틴의 컬렉션에 속했던 적도 있었다. 외부 투자자들이 출자해 준 경매 회사가 4천만 달러(한화 약 447억 원)의 보증금을 냈다.

실패할 수밖에 없는 헨리 무어 HENRY MOORE BOUND TO FAIL

브루스 나우먼 Bruce Nauman(1941~)

1967년, 석고, 66×61×8.9cm
경매일: 2001년 5월 17일
경매가: 9,906,000달러(한화 약 11,253,000,000원)

매우 폭넓고 다양한 양식을 보여 주는 브루스 나우먼은 캘리포니아 대학교 데이비스 캠퍼스에서 미술을 공부하겠다고 결심하기 전까지는 수학과 음악을 공부할 작정이었다. 게다가 그는 조각으로 시작했으나, 곧 설치 미술, 네온 아트, 사진으로 아주 빠르게 발전해 갔고, 빌 비올라 Bill Viola와 함께 비디오 아트의 두 거장 중 한 명이 되었다.

화상인 레오 카스텔리의 지원 덕에, 로스앤젤레스 카운티 미술관 Los Angeles County Museum of Art에서는 겨우 31살 밖에 되지 않은 그에게 회고전을 열어 주었다. 이어서 나우먼은 1999년에 베니스 비엔날레에서 황금사자상을 수상하면서 그 시대에 가장 영향력 있는 미국 예술가들 중 한 명이 되었다.

나우먼의 작품에서 중요한 단계인 1967년의 〈실패할 수밖에 없는 헨리 무어〉는 그의 여정의 초반부를 보여 주는 동시에, 그의 명성을 만들어 준 '도발'에 대한 열정을 증명해 준다. 그는 이렇게 말했다. "기본적으로 내 작품은 인간의 조건이 내 안에서 도발하는 분노에서 나왔다."

이 조각의 이력은 완벽하다고 할 만하다. 화상 레오 카스텔리가 평생 동안 이 작품을 내놓으려 하지 않았기 때문이다. 1999년에 그가 죽었을 때, 미국의 수집가 랠프 버넷 Ralph Burnet이 개인적으로 구입해서 2001년에 경매회사에 위임했다. 이후에는 그 유명한 프랑수아 피노 François Pinault가 자신의 컬렉션에 합류시켰다.

작품을 많이 내놓지 않는 브루스 나우먼은 미술 시장에서는 희귀한 예술가이며, 작품의 가격은 늘 매우 높은 편이다. 그래서 역사적인 작품인 〈실패할 수밖에 없는 헨리 무어〉는 출발 때의 예상가보다 10배나 되는 가격을 받았다.

삼면화 TRIPTYCH

프랜시스 베이컨 Francis Bacon(1909~1992)

1976년, 캔버스에 유채와 파스텔, 각각 198.1×147.6cm
경매일: 2008년 5월 14일
경매가: 86,281,000달러(한화 약 98,015,000,000원)

"나는 3개의 캔버스에 분리되어 그려진 이미지들을 나란히 늘어놓기를 좋아한다. 작품이 그리 탐탁하지 않아도, '삼면화'로 놓으면 최상의 작품이 된다." 프랜시스 베이컨이 1979년에 한 말이다. 그가 1944년부터 1992년에 죽을 때까지 완성한 삼면화는 30세트이고, 이 3점의 그림이 그중 하나다.

성당의 세 폭 제단화를 그리는 화가처럼, 베이컨은 이 작품에서 묵시적인 상징들의 소리 없는 아우성을 보여준다. 색깔 있는 웅덩이 속에 빠져 있는 희생/순교당한 찢긴 신체들. 1976년에 만들어진 이 삼면화는 그리스도가 된 프로메테우스를 상기시킨다. 혹은 인간을 더 이상 신의 창조물로 볼 수 없게 만들어 버린 전쟁 이후의 절망적인 인류를 상기시킨다. 중앙 그림에서는 십자가에 못 박힌 자인 동시에 포도주 잔이기도 한 인물이 검은 새에게 먹히는 중이다. 그리고 중세 때 제단화를 기증하는 후원자들을 그림 양옆에 그려 놓았던 것처럼, 눈이 먼 두 인물이 중앙의 인물을 양옆에서 지키고 있다.

이 그림은 전설의 와인인 페트뤼스Pétrus의 소유주이자 유명 수집가인 장피에르 무엑스Jean-Pierre Moueix가 1977년에 200만 프랑(한화 약 3억 8천만 원)의 가격으로 구매했던 것이다. 그의 컬렉션에 속해 있다가 경매장에 모습을 드러낸 것은 2008년이다. 예상가 7천만 달러(한화 약 795억 원)였던 이 작품은 첼시 구단주인 러시아의 로만 아브라모비치와 대만의 전자부품 업체 야교Yageo의 회장 피에르 첸Pierre Chen 사이에서 마지막까지 치열한 경쟁을 부추기다가, 마침내 러시아인의 품에 안겼다.

1977년 이후로 미술 시장에 나온 적이 없는 이 〈삼면화〉가 기록한 엄청난 가격은 중국과 러시아에서 신규 수집가들이 급부상하고 있음을 또 한 번 확인하게 한다.

무제 XXV UNTITLED XXV

윌렘 드 쿠닝 Willem de Kooning(1904~1997)

1977년, 캔버스에 유채, 195.6×223.5cm
경매일: 2006년 11월 15일
경매가: 27,120,000달러(한화 약 30,808,000,000원)

윌렘 드 쿠닝은 아실 고키, 잭슨 폴록과 결정적인 만남이 있은 뒤, 고키에게서는 표현에 대한 집념을, 폴록에게서는 액션 페인팅과 풍부한 창조적 분출을 받아들이게 된다.

추상보다는 표현주의에 가까운 드 쿠닝은 '비구상의 단계'와 주로 여성을 주제로 한 '인물화로 회귀' 사이를 끊임없이 오갔다. 동시대인들이 구상을 버린 반면, 그는 추상이 가지고 있는 문제를 뛰어넘었다. 그는 다음과 같이 말했다. "추상을 생각하면, 오늘날 하나의 이미지, 즉 한 인물을 이미지로 그리는 것은 정말 부조리하다. (중략) 하지만 갑자기 추상을 그리지 않는 것은 더욱 부조리한 것처럼 보였다."

드 쿠닝의 그림은 폴록의 그림처럼 긴장의 해방, 생명력의 도약, 분출의 표현과 같은 본능적 몸짓에서 유래한다. 드 쿠닝은 이젤 앞에서 꼼짝하지 않고 몇 시간씩 보내고는 했다. 그러고 난 다음에야 캔버스와 소재와 물감에 달려들어서 마치 갑자기 불어난 강물처럼 "그것들이 저절로 스스로를 표현해 가게끔" 했다.

1975~1978년은 특별히 생산적인 시기에 해당한다. 드 쿠닝은 창조력이 메말라 몇 년간 내적 방황을 한 끝에 갑자기 즐겁고 풍요로운 활기를 되찾았고, 이로써 〈무제 XXV〉 같은 대형 구성들을 완성한다. 이것은 집들이 줄지어 서 있는 롱 아일랜드 해변과 바다에서 영감을 받은 것이다. 이 작품들에서는 이미지와 묘사가 거의 없어서, 결코 완성되지 않은 내적인 풍경들처럼 보일 뿐이다.

드 쿠닝은 신비한 예술가로 남아 있다. 모든 유행과 화파와 운동에서 단호하게 벗어나 있던 그는 내적 필요의 표현으로서 자신의 작품을 추구했다.

재력가인 조지 로스George Ross가 팔고, 뉴욕 화상인 니컬러스 매클린Nicholas Maclean이 샀던 〈무제 XXV〉는 이 화가의 작품뿐 아니라, 전후 예술품으로서도 최고가를 갱신했다.

무제-77-41 번스타인 UNTITLED-77-41 BERNSTEIN

도널드 저드 Donald Judd(1928~1994)

1977년, 금속과 플렉시글라스, 10조각, 각각 22.9×101.6×78.7cm
경매일: 2007년 5월 16일
경매가: 9,840,000달러(한화 약 11,122,000,000원)

"간결한 것이 더 아름답다Less is More."

— 루트비히 미스 반 데어 로에Ludwig Mies van der Rohe

재료와 볼륨 안에서 의미를 발견한 도널드 저드의 조각은 기교외 장식을 최소화하여 재료와 볼륨의 본질을 추구한다. 미니멀 아트의 선구자들, '타불라 라사'의 새로운 기수들은 이전 회화에서 말레비치가 그랬던 것처럼, 내적이든 외적이든 세상을 반영하는 모든 것을 배제했으며 순수한 형태로 돌아가기 위해 주관성과 감성에서 빠져나왔다.

도널드 저드라는 조각가의 작업은 정신적인 것이나 심리적인 것을 추구하지 않았다. 그리하여 유럽에서 형식주의의 경계선까지 급진적으로 이동한 클랭이나 폰타나가 시도했던 '그리는 행위의 박탈'에 화답한다. 그는 '가득 차 있음'과 '텅 비어 있음' 사이의 복잡한 메아리 효과를 노리면서, 공간을 탐색해 기본적인 형태들로 채운다. 그의 조각들은 논리적이고 합리적인 여건과 기본적이고 규격적인 형태들을 기반으로 한다. 색채는 감성이나 감정을 배제한 채, 단지 형태들을 이어 주는 역할만 할 뿐이다. 작품을 만드는 행위조차 조각가가 직접 하지 않고 제삼자에게 위임하며 자신은 빠져나온다. 여기서 예

술은, 레오나르도 다 빈치의 말을 빌리자면 "정신의 노동"이며, 예술가의 사고를 동어 반복적으로 구현하는 것이자 객관적으로 표현하는 것이 된다. 이는 내적 방황의 혼란에서 벗어나서 불변하는 관념적, 형식적 질서를 세우는 것이다.

10개의 요소들을 정해진 간격(25.4cm)을 두고 규칙적으로 쌓아 올린 이 작품은 스택 연작stacks에 속하는데, 1966년에 뉴욕 레오 카스텔리 갤러리에서 열린 전시회 때 선보였다. 바닥에서부터 하나씩 위로 올라가며 벽에 고정시킨 〈무제-77-41 번스타인〉의 기본적이고 규격적인 형태들은 그 자체로 고유한 미적 무게를 지닌다. 하지만 이 작품의 재료는 유리처럼 투명한 합성수지로서, 빛을 통과시켜 평행육면체들 사이의 공간을 빛의 후광으로 채운다. 이 빛은 장식적인 목적과는 관계가 없다. 빛은 구성 요소들이 공간을 채우듯이 빈 곳을 채움으로써, 각기 구별된 형태들이 전체적으로 분리되지 않고 그 형태들 사이에 풍부한 대화가 오가도록 하는 데 기여한다.

무제 UNTITLED

장미셸 바스키아 Jean-Michel Basquiat(1960~1988)

1981년, 캔버스에 아크릴 물감, 파스텔, 스프레이 물감, 199.4×182.9cm
경매일: 2007년 5월 15일
경매가: 14,600,000달러(한화 약 16,586,000,000원)

"피카소는 서구 미술에 귀족 작위 수여증을 주기 위해 원시 미술에 다다랐고,
나는 그 원시 미술에 귀족 작위 수여증을 주기 위해 피카소에게 다다랐다."

— 장미셸 바스키아

긴 꼬리를 그리며 하늘을 나는 별똥별처럼, 1980년 초에 미술계를 환하게 밝힌 혜성이었던 장미셸 바스키아. 그는 10년도 채 못 되는 기간에 힘과 밀도가 충만한 작품들을 창조했고, 그 작품들은 그를 세기의 천재들의 신전으로 들어가게 해 주었다.

독학한 천부적인 예술가인 바스키아. 폴록과 뒤뷔페에게서 영감을 받은 그는 아버지로부터 이어받은 아이티 사람의 뿌리와 흑인 역사 속에서 자신의 출신, 투쟁, 굴욕, 특히 흑인 영웅들의 이야기를 끌어내며 아주 빠른 속도로 자신만의 회화적 언어를 구축했다.

이 범상치 않은 작품에서 21세의 화가는 두 팔을 번쩍 들고 있는 모습으로 자신을 표현했다. 이 자세는 복싱 선수들을 상기시키는 동시에 미국의 극좌익 흑인 과격파인 흑표범단Black Panthers을 떠올리게 한다. 모던 재즈의 창시자 찰리 파커Charlie Parker, 프랑스 시단詩壇의 이단아 아르튀르 랭보Arthur Rimbaud……. 이들의 짧은 생애를 관통하며 지나갔던 주제들이 이 자화상 안에도 나타나 있다. 바스키아는 워홀과 함께 그려 가는 전설적인 연작을 만든 바 있다. 워홀처럼, 바스키아 역시 거부할 수 없을 정도로 매력적인 자신의 그림을 미국 면전에 들이밀었다. 그의 그림이 가지고 있는 정신적 탐구는 새로운 종교를 자처하는 시장 만능주의의 물질적이고 피상적인 방향을 비판한다. 이원화된 세상, 두 개의 요소로 이루어진 세상에서 탄생한 그의 예언적인 작품은 다가올 문화의 요구와 충격을 예고했고, 30년 뒤에는 그로 인한 지각 변동의 움직임이 우리의 문명을 흔들어 놓을 것임을 예견했다.

이 그림은 바스키아가 처음 활동을 시작했을 때 뉴욕의 이름난 수집가인 유진Eugene과 바바라 슈워츠Barbara Schwartz 부부가 구매했던 것이다. 1985년에 슈워츠 부부는 예루살렘에 있는 이스라엘 미술관에 이 그림을 기증했는데, 이 미술관은 미술품 구입 자금을 만들기 위해 이 작품을 경매에 내놓았다. 이 작품이 받은 기록적인 가격은 바스키아의 비범한 천재성을 인정함으로써, 사람들이 가장 많이 찾는 현대 미술가들 사이에 그를 올려놓았다.

양초 KERZE
게르하르트 리히터 Gerhard Richter(1932~)

1983년, 캔버스에 유채, 95×89.9cm
경매일: 2008년 2월 27일
경매가: 15,483,589달러(한화 약 17,590,000,000원)

"내 그림에는 오브제가 없다. 하지만 모든 오브제처럼, 그림 자체가 오브제다. 그래서 내 그림에는 내용도, 의미도, 뜻도 없다. 그것은 존재하는 이유도, 목적도, 목표도 없는 모든 사물들, 나무, 동물, 인간 혹은 낱말들과 똑같다. 이것이 관건이다. (그렇더라도 좋은 그림과 나쁜 그림은 있기 마련이다.)"
— 게르하르트 리히터, 『텍스트Textes』(출판사 레엘Les presses du réel, 1999)

게르하르트 리히터는 비형식주의에서 포토리얼리즘Photorealism으로 옮겨 갔고, 그다음에는 깜짝 놀랄 정도로 자연스럽게 추상표현주의로 넘어갔다. 여러 양상을 보이는 예술가인 그는 다양한 표현 형태를 자유자재로 구사하면서도, 그런 형식을 조금도 중요하게 여기지 않는 듯하다. 그는 미술사의 한 세기를 대략 훑어보면서, 마지막 금기를 어기고 마지막 확신까지 여지없이 무너뜨린다. 한 화가는 한 가지 스타일, 하나의 언어를 가지고 있어야 한다는 불문율을 말이다.

우선 미국의 팝 아트에 대한 유럽의 응답처럼, 리히터의 극사실적인 그림들은 1960년대에 자신이 찍은 사진이나 신문, 잡지에서 수집한 사진들에서 영감을 얻은 것이다. 리히터는 '사진처럼 정확한 그림'이라는 개념을 만들어 냈다. 캔버스에 그려진 이미지들은 화가와 주제 사이의 이중 작용을 통해 고의로 약간 흐릿해진다. 사진 같은 착각을 주지만, 약간 흐릿하게 만드는 이 아주 단순한 행위에 의해 이 그림은 화가가 그린 것임을 드러낸다.

1968년부터 리히터는 다른 표현 형식들을 탐구했다. 그리고 그 형식들을 재발견하여 회화의 다양한 사조들에 새로운 가치를 부여했다. 회화의 죽음을 예언했던 미니멀 아트와 개념 미술이 지배하던 시대에, 신념의 절벽 위에 홀로 서 있는 고독한 망루지기 같은 리히터는 그 사조들에 저항하면서 회화의 영원성을 확신했다.

사진 같은 극사실주의 그림에서 반복되는 이미지들 가운데, 〈양초〉 연작은 특별한 위치를 차지한다. 리히터는 '메멘토 모리memento mori'('죽음을 기억하라'라는 뜻의 라틴어로, 미술사에서는 이를 주제로 한 작품들이 오랜 전통을 이어 왔다—옮긴이 주)에 대한 현대적인 시각을 보여 주면서, 이탈리아 기교파와 바로크 전통에 경의를 표한다. 이 그림은 18세기 거장들이 사용했던 '눈속임trompe-l'œil'을 차용한 것이다. 또한 리히터는 이 그림에서 비로소 자신의 다양한 추구들을 하나로 통합시킨 것처럼 보인다. 기본 형태의 양초가 서 있는 공간의 커다란 색채 덩어리로 인해, 그의 작품이 다시 정신적인, 거의 추상적인 작품이 되었기 때문이다. 이 그림에서 그는 4세기에 걸쳐 행해졌던 수많은 예술적인 시도들에 대한 오마주처럼, 우리를 향해 특별한 회화 강의를 하고 있다.

하얀 카누 WHITE CANOE

피터 도이그 Peter Doig(1959~)

1990~1991년경, 캔버스에 유채, 199.9×241cm
경매일: 2007년 2월 7일
경매가: 11,283,464달러(한화 약 12,818,000,000원)

회화는 결코 죽지 않는다. 스코틀랜드 화가 피터 도이그는 독일 낭만주의 화가들, 상징주의 화가들, 혹은 뭉크에게서 이어져 온 구상주의 회화를 뛰어난 솜씨로 부활시킨다. 카스파르 프리드리히 Caspar David Friedrich 의 작품처럼, 도이그는 어두운 숲과 어슴푸레한 새벽의 달무리 등 신비하고 매혹적인 자연을 보여 준다. 우주를 대우주로, 인간을 소우주로 보는 예전의 사고 속에는 인간과 우주를 연결해 주는 끈이 있었다. 그러나 이러한 근본적인 끈이 잘린 현재의 세계, 우주, 자연 속에서 인간의 위치는 막연하고 불안정한 것이 되었다. 도이그는 그 자연을 관찰하고, 자연의 신비를 감상하는 자로 남는다.

도이그의 기법은 눈부시다. 그의 작품에 나타난 질감의 효과, 투명성, 사실 같지 않은 원근법은 환상의 세계에 둘러싸인 느낌을 준다.

'카누'라는 모티프가 그의 그림에 나타난 것은 1990년부터다. 공포 영화 〈13일의 금요일〉의 마지막 장면에서 직접적으로 영감을 받은 것이라고 했다. 이 장면은 이제는 컬트가 된 영화에서 깊은 영향을 받은 한 세대의 집단 무의식 속에 각인된 장면이다. 낯설고 고요한 호수. 참혹한 밤에 간신히 살아남은 생존자가 그 위에 떠 있다. 호수는 이 화가가 자연 혹은 드넓은 공간과 맺고 있는 양면적인 관계를 보여 준다.

도이그는 이 이미지에서 출발하여 그의 상징이 되다시피 한 카누 연작을 1997~2001년에 그렸는데, 그중 대형 작품은 7점뿐이다.

이 그림은 광고 재벌로서, 재능 있는 자들을 발굴하여 그들을 후원하고, 미술 시장에 적잖은 영향을 미치는 것으로 유명한 찰스 사치 Charles Saatchi 의 소유였다. 그는 2005년에 도이그를 위해 자신이 소유하고 있는 사치 갤러리에서 개인전을 열어 주기도 했다.

이 그림이 경매에 나왔을 때, 치열한 경쟁 끝에 승리를 거둔 자는 조지아의 억만장자 보리스 이바니시빌리였다. 그가 예상가의 5배나 되는 가격을 받아들인 순간, 피터 도이그는 세상에서 가장 비싸게 팔리는 그림을 그리는 화가의 반열에 올라서게 되었다.

잠자고 있는 사회복지 감독관 BENEFITS SUPERVISOR SLEEPING

루치안 프로이트 Lucian Freud(1922~2011)

1995년, 캔버스에 유채, 151.4×218.9cm
경매일: 2008년 5월 13일
경매가: 33,641,000달러(한화 약 38,216,000,000원)

"나는 물감이 아예 인간의 살이었으면 좋겠다."

— 루치안 프로이트

130킬로그램의 거구인 수 틸리Sue Tilley라는 사회복지과 직원이 다리가 부서진 소파 위에 누워 있는 모습을 그린 것이다.

가장 중요한 현대 구상 화가들 중 한 명으로 꼽히는 루치안 프로이트는 이 그림에서 육체의 실체, 모델의 내적 존재를 주의 깊게 탐색하면서, 예리한 시각과 눈부신 기교로 놀랍고도 고유한 스타일의 회화를 보여 준다. 차갑고 객관적인 외양의 정물을 따뜻한 시각으로 바라보았던 18세기 화가 샤르댕처럼, 프로이트 역시 따뜻한 눈으로 정물을 다루듯이 한 여인의 육체를 그렸다. 살이 삐져나온 그녀의 육체는 작업실의 눈부시게 환한 전기 불빛 아래서 단순한 색채로 표현되었다. 작업실과 낡아 빠진 가구는 프로이트의 그림에서 반복되는 주제로서, 닫힌 장소라는 분위기를 이끌어 낸다. 그리고 이 분위기는 화가와 모델이라는 테마를 반영한다.

이 그림은 1990년대에 그려진 작품들 가운데서도 완성도가 가장 높은 것에 속한다. 이전에 성숙기에 접어들었던 티치아노가 그랬듯이, 프로이트는 기량이 절정에 달했던 1988년부터는 회화의 물질성으로만 평가받기 위해 데생을 하지 않고 캔버스에 직접 그리기 시작했다.

구도라든지, 물감을 다루고 살을 표현하는 법 등에서 프로이트 그림의 기반이 된 것은 고전 미술 대가들의 작품이었다. 16세기 플랑드르 화가들에게서 이어져 온 기법을 사용했던 초기 작품들에서부터, 귀스타브 쿠르베Gustave Courbet가 다룬 주제들처럼 사실성에 굳게 닻을 내린 이런 초상화들(질감에서는 루벤스의 초상화를 생각나게 한다)에 이르기까지, 프로이트는 전통에 뿌리박고 있다. 지그문트 프로이트의 손자인 그는 자신의 그림을 전통에 동일시하고 전통을 수용했으며, 동시에 전통을 뒤엎었다.

마리옹Marion과 기 나가르Guy Naggar 부부가 경매에 내놓았던 이 그림은 로만 아브라모비치가 구매했다. 아마도 자신의 연인인 다리아 '다샤' 주코바Daria 'Dasha' Zhukova의 갤러리를 위해서였을 것이다. 아브라모비치는 바로 그 이튿날에는 프랜시스 베이컨의 〈삼면화〉(206~207쪽 참조)를 8천628만 1천 달러(한화 약 980억 원)에 사들였다.

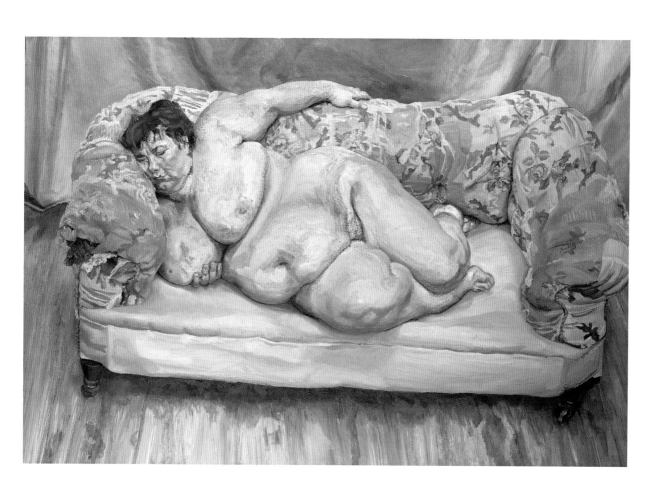

매달린 하트(마젠타/골드) HANGING HEART(MAGENTA/GOLD)

제프 쿤스 Jeff Koons(1955~)

1994~2006년, 스테인리스 스틸, 투명한 컬러 필름, 291×280×101.5cm
© Jeff Koons
경매일: 2007년 11월 14일
경매가: 23,600,000달러(한화 약 26,810,000,000원)

제프 쿤스만큼 논란이 되는 반응과 감정을 자극하는 예술가는 거의 없다. 그는 어떤 이들에게는 퇴폐적이고 자아도취적이며 남을 조종하는 데 뛰어난 천박한 예술가로 비쳐지지만, 또 다른 이들에게는 새로운 위홀, 네오팝Neo-Pop의 교황이라는 격찬을 받는다. 베르사유에서 열렸던 최근의 전시 역시 격렬한 논쟁이 벌어진 장소였다.

쿤스는 자신의 작품 뒤에는 결코 숨은 의미 따위는 없고, 작품의 실체와 작품이 보여 주고 있는 것 사이에도 아무런 거리가 없다고 강하게 단언한다.

그러나…… 쿤스는 키치와 호불호의 경계선을 열정적으로 탐험하면서, 우리의 미적 기준과 사회적 기준에 대해 의문을 갖도록 밀어붙인다. 이전에 뒤샹과 라우센버그가 오브제를 작품에 도입함으로써 예술과 반예술 사이의 경계선을 허물었던 것처럼, 그가 사용하는 잡동사니 물건들, 해변에서 쓰는 장난감, 전 아내였던 치치올리나Cicciolina(본명은 안나 일로나 스탈러Anna Ilona Staller)와의 노골적인 성애 그림들은 우리의 확신이란 얼마나 취약한지, 아름다움과 저속함의 차이란 얼마나 작은 차이에 불과한 것인지를 확실히 납득하게 해 준다.

〈매달린 하트(마젠타/골드)〉가 팔림으로써, 쿤스는 일시적이기는 했지만 세계에서 가장 비싼 생존 예술가가 되었다. 그 기록은 논쟁을 일으켰다. 그리고 그가 신흥 부자들을 조종하는 자라고 보는 이들의 확신을 강화시키는 동시에, 그에게 미술사에서 지배적인 위치를 부여해야 한다고 주장하는 또 다른 이들의 확신도 굳어지게 했다.

이 조각은 모두 5점이 만들어졌는데, 저마다 색깔이 모두 다르다. 마젠타와 골드 색깔을 가진 이 작품은 뉴욕의 수집가 아담 린데만Adam Lindemann이 소유했던 것이다. 가고시언 갤러리Gagosian Gallery에서 우크라이나의 강철업 재벌 빅토르 핀추크Victor Pinchuk를 대신해서 구매했다.

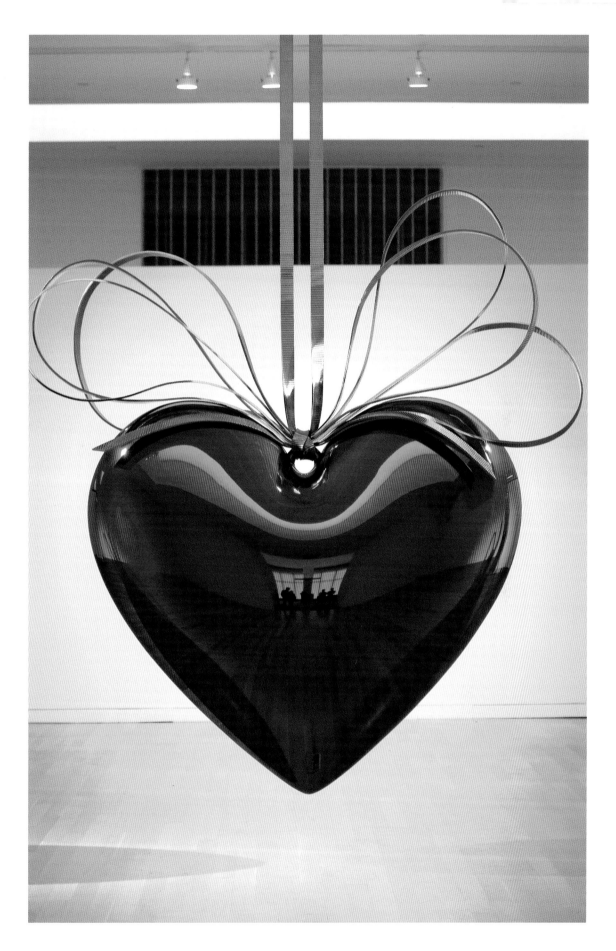

장정長程 THE LONG MARCH

리커란 李可染. Li Keran(1907~1989)

1978년, 종이에 수묵 채색, 180.1×95cm
경매일: 2010년 12월 3일
경매가: 14,793,245달러(한화 약 16,805,000,000원)

20세기의 격동과 대혼란의 시기를 지나오면서, 리커란은 중국 미술의 수호자 격인 인물로 여겨졌다. 수묵화와 서예를 공부한 그는 프랑스인 스승인 앙드레 클로도André Claudot를 통해 서구 회화를 발견한다.

중국의 전통 미술은 서구처럼 진보, 창의력, 급격한 변화, 새로운 언어 창조를 가치 있는 것으로 여기지 않는다. 화가나 서예가는 오히려 대가들의 연구와 기법을 탐구함으로써 영속성과 전통을 가장 중요한 미술적 가치로 여기며, 일생 동안 외관 뒤에 있는 사물의 본질을 표현하고자 애쓴다. 이러한 중국 미술의 역사 안으로, 톈안먼天安門 사태를 겪은 세대의 예술가들 이전에 이미 근대성이 침투해 들어왔다. 그것도 완성도가 가장 높고 가장 전통적인 형태인 수묵화와 서예 속으로! 바로 리커란을 통해서다. 회화적 언어를 전면 개정하는 혁명의 형태로 들어온 것은 아니다. 서구 회화에서 차용한 몇 가지 요소들, 즉 빛과 그림자 효과에 의한 원근법, 몇몇 장면과 세부 묘사에서 사실주의 등을 도입했을 뿐이다.

그는 문화혁명 시절에 후베이 성으로 보내져 노동에 동원된 경험도 있다. 서구 미술에 대한 지식, 불어난 급류처럼 모든 것을 휩쓸어 간 정치적 대혼란, 문인화의 수천 년 유산에 대한 깊은 애착……. 이런 상황에서 이럴 수도 저럴 수도 없었던 리커란은 이후 21세기 초에 중화주의와 매혹적인 서구 문화 사이에서, 또 과도한 자본주의와 정치적 굴레 사이에서 겪을 대혼란을 그림을 통해 예견했다.

'문화혁명'이라는 주제를 그린 이 장엄한 작품은 전통적 구성에다. 섬세하고도 새로운 형식의 세부 묘사와 그림자 효과를 이용한 원근법을 사용했다. 뒤에 있는 풍경은 조심스럽게 윤곽선을 지움으로써, 안개가 낀 것 같은 흐릿한 효과를 나타내는 레오나르도 다 빈치의 '스푸마토 기법sfumato'을 떠올리게 한다.

이 작품은 수천 년간 내려온 고전적 형식의 틀 안에서 천재의 창의성과 근대성을 함께 보여 주는 그림이 아닐 수 없다. 이 수묵화의 기록적인 가격은 예술적, 문화적 유산이 될 이 역작에 대해 중국의 신흥 재벌들이 얼마나 열광하고 있는지를 그대로 반영한다.

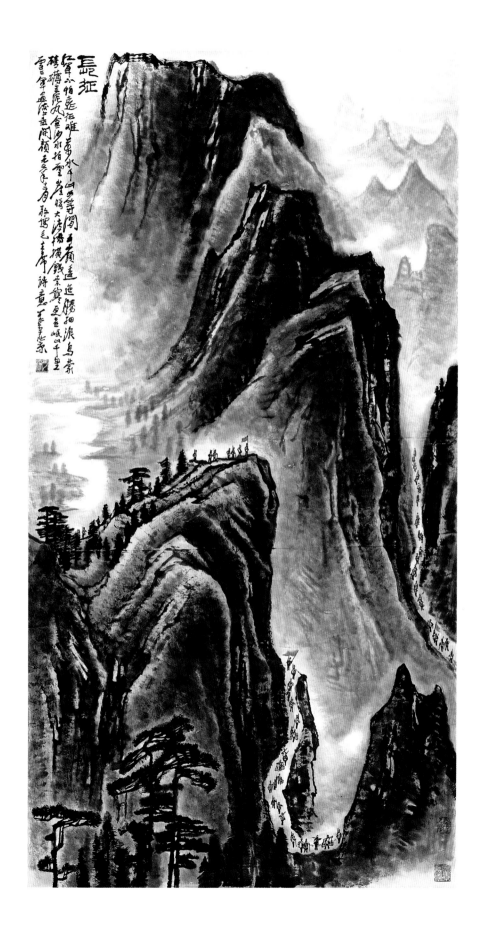

가면 연작 NO. 6 MASK SERIES NO. 6

쩡판즈 曾梵志. Zeng Fanzhi(1964~)

1996년, 캔버스에 유채, 이면화, 199.9×359.5cm
경매일: 2008년 5월 24일
경매가: 9,673,165달러(한화 약 10,989,000,000원)

"그림을 그리는 것은 고통스러운 과정이다. 그 과정을 통해 내 그림 속에서 그려지는
인물들은 고통과 심리적 불안 상태로 내몰린다. (중략) 나는 내 영혼의 가장 깊은 곳에
있는 것을 그리려고 노력한다."

— 쩡판즈

중국 현대 미술의 선구자 격으로, 데뷔 때부터 독일 표현주의의 영향을 깊이 받았던 쩡판즈는 신체와 초상이라는 주제를 통해 변혁기 중국 사회의 고통과 불안을 탐구한다.

〈가면 연작 NO. 6〉이라는 제목의 이 그림에 등장하는 8명의 인물은 마치 피부를 보호하려는 듯이 각자 얼굴의 틀에 꼭 맞춘 가면을 하나씩 쓰고 있다. 신체의 다른 부분에 비해 균형이 맞지 않게 큰 손은 왠지 불편한 감정을 유발하고, 그 불편함은 그들의 밝은 미소와 슬픈 침묵으로 더욱 강조된다. 경직된 표정의 이 연극적인 얼굴들은 불안감을 일으키면서 동시에 매혹적이며, 경제적인 급성장으로 인해 몹시 흔들리고 있는 국가 안에서 정체성을 잃지 않기 위해 말없이 안간힘을 쓰고 있는 것처럼 보인다.

쩡판즈는 오래전부터 스위스인인 울리 지그Uli Sigg(상하이의 상아트 갤러리ShanghArt Gallery의 관장)와 벨기에인인 가이 울렌스Guy Ullens(베이징 울렌스 재단의 창시자) 같은 서구의 화상들과 수집가들의 지원을 받아 왔다. 그러나 얼마 전부터는 '중화 제국'의 미술품 시장에 들어온 신입생들. 곧 영국인 찰스 사치와 뉴욕의 아쿠아벨라 갤러리의 지지를 받고 있다. 2007년에 중국 미술 시장에서 거래된 총액은 23억 6천900만 위안, 즉 2억 5천300만 달러(한화 약 2천874억 원)로, 그 규모가 프랑스를 추월하여 세계 3위에 올라섰다.

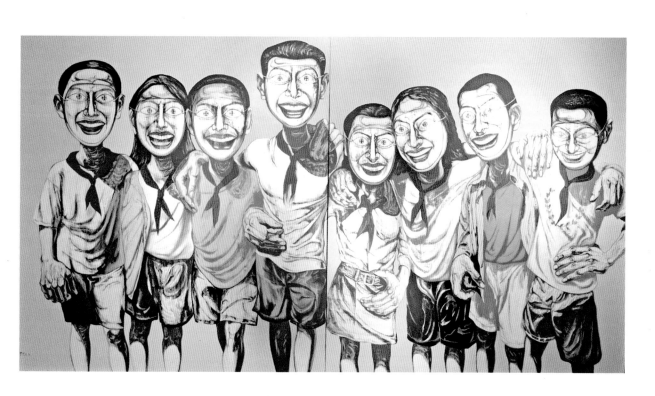

황금 송아지 THE GOLDEN CALF

데미언 허스트 Damien Hirst(1965~)

2008년, 송아지, 금 18캐럿, 유리, 도금한 금속, 실리콘, 포름알데히드, 215.4×320×137.2cm
경매일: 2008년 9월 15일
경매가: 19,003,000달러(한화 약 21,587,000,000원)

"아론이 그들에게 이르되 너희 아내와 자녀의 귀에서 금 고리를 빼어 내게로 가져오라.
모든 백성이 그 귀에서 금 고리를 빼어 아론에게로 가져오매,
아론이 그것을 그들의 손에서 받아 부어서 조각칼로 새겨 송아지 형상을 만드니
그들이 말하되 이스라엘아 이는 너희를 애굽 땅에서 인도하여 낸 너희의 신이로다 하는지라."
— 『성경』, 「출애굽기」 32장 2~4절

2008년 9월 15일 월요일, 새로운 '검은 월요일'이 닥쳤다. 여러 해 동안 제어할 수 없는 성장을 하던 리먼 브라더스 투자은행이 과도한 투기로 파산했음을 전 세계가 알게 된 날이다.

바로 그날 데미언 허스트는 미술 시장에서 대혁명을 일으켰다. 한 명의 예술가가 처음으로 화상들의 중개가 없이 그동안 제작했던 모든 작품을 직접 경매에 내놓은 것이었다.

믿을 수 없는 우연의 일치에, 놀라운 전조였다. 마치 행성이 저절로 폭발을 일으킨 것처럼 경제계가 스스로 붕괴하고 있는 그 시간에, 우상 숭배자 집단들이 집결하는 새로운 장소인 미술품 시장의 투기를, 미술 무대의 '이단아'가 과감하게 자신의 방식대로 비난한 것이다. 그리고 그 경매의 절정은…… 〈황금 송아지〉였다. 세상이 더 이상 같은 일을 반복하면 안 될 것 같았기에, 허스트는 미련 없이 이 과거를 잊어버리기로 했다. 그래서 20년 동안 만들었던 작품들의 목록을 작성해 이벤트를 기획했다. "나는 이

모든 것을 멈출 것이다. 그러기 위해서는 경매가 가장 좋은 방법이다. 나는 새로운 것을 만들기 위해 머리를 좀 비울 필요가 있다"고 그는 말했다.

허스트는 이런 경매를 할 정도로 예외적이고 도발적인 성향을 넘어서서, 1990년대 미술의 길잡이 같은 예술가다. 그는 작품을 통해서 마지막 금기, 궁극적인 경계선, 위반에 익숙해진 세상마저 보고 싶어 하지 않는 유일한 실체인 죽음을 우리에게 보도록 강요한다. 점점 허물어져 가는 육신, 한정된 시간 동안만 움직이게 되어 있는 썩은 고깃덩어리인 우리 육체의 동물적인 실체를 보게 하는 것이다. 포름알데히드 용액을 가득 채운 거대한 수조 안에 잘린 채로 들어가 있는 동물들은 인생의 허무함을 보여 주고, 그 허무함이 우리를 당황하게 한다. 1990년에 화상이자 허스트의 후원자인 찰스 사치의 갤러리에서 전시했던 그 유명한 '타이거 상어'는 아마도 1990년대를 가장 잘 상징하는 작품으로 남을 것이다.

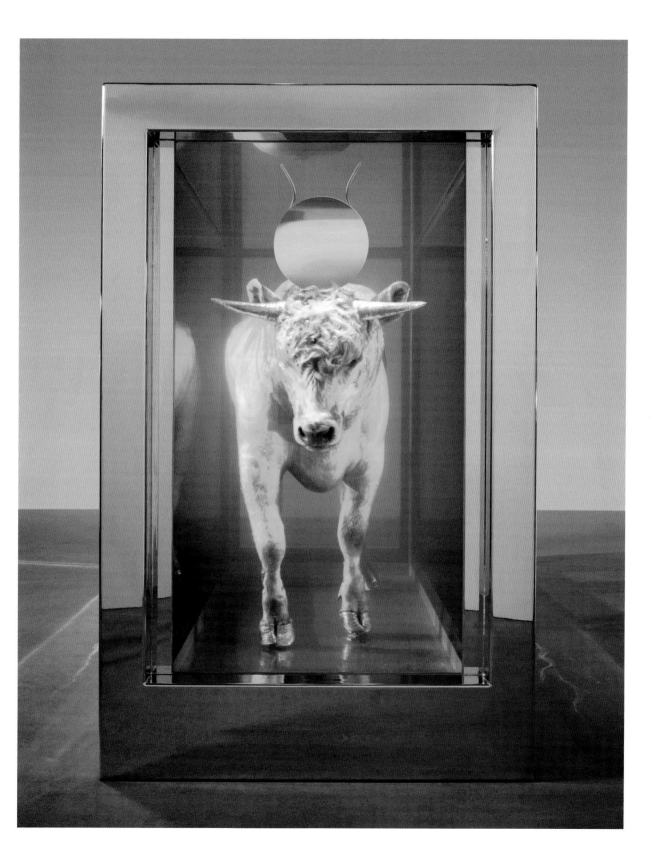

감사의 글

원고를 작성하는 데 많은 도움을 준 도로테 페르테Dorothée Ferté,
이 책을 시작할 수 있게 해 준 스테판 샤브나Stéphane Chabenat,
무한한 인내로 끊임없는 지원과 참여를 아끼지 않은 나탈리 마예프스키Nathalie Mayevski,
마지막 단계에서 최고의 조언을 해 준 쥘리 위스Julie Houis에게 감사하며…….

사진 저작권

13쪽 : © Cornette de Saint Cyr

15쪽 : © AFP

17, 19, 21쪽 : © Christie's Images Ltd/ARTOTHEK

23쪽 : © Courtesy Sotheby's

25쪽 : © Christie's Images Ltd/ARTOTHEK

27쪽 : © Johnny van Haeften Gallery,
Londres, Royaume-Uni/The Bridgeman Art Library

29쪽 : Private Collection/Photo © Philip Mould Ltd,
Londres/The Bridgeman Art Library

31, 33쪽 : © Courtesy Sotheby's

35쪽 : © Christie's Images Ltd/ARTOTHEK

37쪽 : © AFP

39쪽 : © Courtesy Sotheby's

41쪽 : © Christie's Images Ltd/ARTOTHEK

43쪽 : © Private Collection/The Bridgeman Art Library

45쪽 : © Christie's Images Ltd/ARTOTHEK

47쪽 : © ArtDigitalStudio/Sotheby's

49쪽 : © Christie's Images Ltd/ARTOTHEK

51쪽 : © Courtesy Sotheby's

53, 55쪽 : © Christie's Images Ltd/ARTOTHEK

57쪽 : © Museo Thyssen-Bornemisza, Madrid, Espagne/
The Bridgeman Art Library

59쪽 : © Christie's Images Ltd/ARTOTHEK

61쪽 : © Private Collection/Bridgeman Giraudon

65쪽 : © Courtesy Sotheby's

67쪽 : © Peter Willi/ARTOTHEK

69쪽 : © Private Collection/Peter Willi/
The Bridgeman Art Library

71, 73쪽 : © Christie's Images Ltd/ARTOTHEK

75쪽 : © Private Collection/The Bridgeman Art Library

77쪽 : © Courtesy Sotheby's

79, 81, 83쪽 : © Christie's Images Ltd/ARTOTHEK

85쪽 : © Courtesy Sotheby's

87쪽 : © Private Collection/The Bridgeman Art Library

89쪽 : © Christie's Images Ltd/ARTOTHEK

91쪽 : © Private Collection/Giraudon/
The Bridgeman Art Library

93쪽 : © J. Paul Getty Museum, Los Angeles,
États-Unis/The Bridgeman Art Library

95, 97쪽 : © Christie's Images Ltd/ARTOTHEK

99쪽 : © akg-images/Erich Lessing

103쪽 : © Courtesy Sotheby's

105쪽 : © Fondation Beyeler, Riehen/Bâle

107쪽 : © Courtesy Sotheby's

109쪽 : © ARTOTHEK

111쪽 : © Christie's Images Ltd/ARTOTHEK

113쪽 : © Private Collection/The Bridgeman Art Library

115쪽 : © Binoche et Godeau

117쪽 : © Courtesy Sotheby's

119쪽 : © Archives Wildenstein Institute, Paris

121, 123, 125쪽 : © Courtesy Sotheby's

127쪽 : © ARTOTHEK

129쪽 : © Courtesy Sotheby's

131쪽 : © Private Collection/The Bridgeman Art Library

133쪽 : © Christie's Images Ltd/ARTOTHEK

135쪽 : © AFP

137쪽 : © Christie's Images Ltd/ARTOTHEK

139쪽 : © Private Collection/Giraudon/Bridgeman Giraudon

141쪽 : © Courtesy Sotheby's

143쪽 : © Christie's Images Ltd/ARTOTHEK

145쪽 : © Musée national Fernand Léger, Biot, France/Giraudon/
The Bridgeman Art Library

147, 149, 151, 153, 155쪽 : © Christie's Images Ltd/ARTOTHEK

157쪽 : © 2006, Digital Image, The Museum of Modern Art, New
York/Scala, Florence

159, 161, 163쪽 : © Christie's Images Ltd/ARTOTHEK

165쪽 : © Courtesy Sotheby's

167쪽 : © Christie's Images Ltd/ARTOTHEK

169쪽 : © Private Collection/© DACS/Photo © Christie's Images/
Bridgeman Giraudon

171쪽 : © Christie's Images Ltd/ARTOTHEK

173쪽 : © Albright Knox Art Gallery/Art Resource,
New York/Scala, Florence

177쪽 : © Courtesy of MacDougall Auction, Londres

179쪽 : © AFP

181쪽 : © Courtesy Sotheby's

183, 185쪽 : © Christie's Images Ltd/ARTOTHEK

187쪽 : © Courtesy Sotheby's

189쪽 : © Christie's Images/CORBIS

191쪽 : © Courtesy Sotheby's

193쪽 : © Getty Images/AFP

195쪽 : © Courtesy Sotheby's

197쪽 : © Christie's Images Ltd/ARTOTHEK

199쪽 : © Courtesy Sotheby's

201, 203, 205쪽 : © Christie's Images Ltd/ARTOTHEK

207쪽 : © Private Collection/© DACS/
Bridgeman Giraudon

209, 211쪽 : © Christie's Images Ltd/ARTOTHEK

213, 215, 217쪽 : © Courtesy Sotheby's

219쪽 : © Christie's Images Ltd/ARTOTHEK

221쪽 : © AFP

223쪽 : © Beijing Poly International Auction, Co, Ltd

225, 227쪽 : © AFP

작품 저작권

세상에서 가장 비싼 그림들

2012년 10월 25일 초판 1쇄 발행
2013년 5월 30일 초판 2쇄 발행

지은이 | 피에르 코르네트 드 생 시르
아르노 코르네트 드 생 시르
옮긴이 | 김주경
발행인 | 전재국

발행처 | (주)시공사
출판등록 | 1989년 5월 10일(제3-248호)

주소 | 서울시 서초구 사임당로 82(우편번호 137-879)
전화 | 편집(02)2046-2844 | 영업(02)2046-2800
팩스 | 편집(02)585-1755 | 영업(02)588-0835
홈페이지 | www.sigongsa.com

ISBN 978-89-527-6722-6 03600